Directors A-Z

A Concise Guide to the Art of 250 Great Film-makers

導演視野

遇見250位世界著名導演

Geoff Andrew 著　　焦雄屏 譯

Robert Aldrich Woody Allen Pedro Almodovar
Robert Altman Lindsay Anderson
Theo Angelopoulos Kenneth Anger Michelangelo Antonioni
Jack Arnold Dorothy Arzner Tex Avery Mario Bava
Jacques Becker Ingmar Bergman Busby Berkeley
Bernardo Bertolucci Luc Besson
Kathryn Bigelow Bertrand Blier Budd Boetticher
Frank Borzage Joao Botelho
Robert Bresson Ted Browning Luis Buñuel
Tim Burton James Cameron Jane Campion Frank Capra Leos
Carax Marcel Carne John Carpenter
John Cassavetes Claude Chabrol
Youssef Chahine Charles Chaplin Chen Kaige
Michael Cimino Rene Clair Souleymane Cisse
Henri-Georges Clouzot Jean Cocteau
Joel and Ethan Coen
Francis Ford Coppola Roger Corman
Constantin Costa-Gavras David Croenberg
George Cukor Michael Curtiz Joe Dante
Jules Dassin Terence Davies
Cecil B.Demille Jonathan Demme
Jacques Demy Brian de Palma Vittorio de Sica
William Dieterle Walt Disney
Stanley Donen Gene Kelly Alexander Dovzhenko
Carl Dreyer Allan Dwan
Clint Eastwood Sergei Eisenstein Victor Erice
Rainer Werner Fassbinder Federico Fellini
Louis Feuillade Terrence Fisher
Robert J.Flaherty Max and Dave Fleischer
John Ford Milos Forman Georges Franju
John Frankenheimer Sam Fuller Abel Gance
Terry Gilliam Jean-Luc Godard Peter Greenaway
D. W. Griffith Yilmaz Guney Robert Hamer
Michael Haneke William Hanna
Hal Hartley Howard Hawks Todd Haynes
Werner Herzog Walter Hill Alfred Hitchcock
Dennis Hopper Hou Hsiao-Hsien King Hu
John Huston Im Kwon-Tack James Ivory
Miklos Jancso Derek Jarman Jim Jarmusch
Jean-Pierre Jeunet Marc Caro Chuck Jones
Aki Kaurismaki Elia Kazan
Buster Keaton Abbas Kiarostami
Krzysztof Kieslowski Takeshi Kitano
Grigori Kozintsev Stanley Kubrick
Akira Kurosawa Emir Kusturica Fritz Lang
Charles Laughton David Lean Spike Lee
Mike Leigh Mitchell Leisen Sergio Leone
Richard Lester Albert Lewin Joseph H. Lewis
Ken Loach Joseph Losey Ernst Lubitsch
George Lucas Baz Luhrmann
Sidney Lumet Auguste and Louis Lumiere
Ida Lupino Len Lye David Lynch Alexander MacKendrick
Dusan Makavejev Mohsen Makhmalbaf
Terrence Malick Louis Malle Rouben Mamoulian
Joseph L. Mankiewicz Anthony Mann
Michael Mann Chris Marker Winsor McCay
Norman McLaren Georges Melies Jean-Pierre Melville
Russ Meyer John Milius Vincent Minnelli
Ken Mizoguchi Nanni Moretti Errol Morris
F. W. Murnau Max Ophuls
Nagisa Oshima Idrissa Ouedraogo
Yasujiro Ozu G. W. Pabst Alan J. Pakula
Sergei Paradzhanov Nick Park Alan Parker
Pier Paolo Pasolini Sam Peckinpah Arthur Penn
D. A. Pennebaker Maurice Pialat
Roman Polanski Gillo Pontecorvo
Edwin S. Porter Michael Powell
Otto Preminger Steven and Timothy Quay
Nicholas Ray Satyajit Ray
Carol Reed Jean Renoir Alain Resnais
Leni Riefenstahl Jacques Rivette Nicolas Roeg
Eric Rohmer George A. Romero Francesco Rosi
Roberto Rossellini Alan Rudolph
Ruiz Raul Ken Russell
Walter Salles Carlos Saura John Sayles
Ernest B. Schoedsack Merian C. Cooper
Paul Schrader Martin Scorsese
Ridley Scott Ousmane Sembene Mack Sennett
Don Siegel Robert Siodmak Douglas Sirk
Victor Sjostrom Todd Solondz Steven Spielberg
Wladislaw Starewicz White Stillman
Oliver Stone Jean-Marie Straub
Preston Sturges Seijun Suzuki Jan Svankmjer
Hans-Jurgen Syberberg Quentin Tarantino
Andrei Tarkovsky Frank Tashlin Jacques Tati
Vittorio and Paolo Taviani Jacques Tourneur
Francois Truffaut Shinya Tsukamoto
Edgar G. Ulmer Dziga Vertov
King Vidor Jean Vigo Luchino Visconti
Joseph Von Sternberg Erich Von Stroheim
Lars Von Trier Andrazej Wajda Raoul Walsh
Andy Warhol John Waters Peter Weir
Orson Welles William Wellman
Wim Wneders James Whale
Robert Wiene Billy Wilder Won Kar-Wai
John Woo Edward D. Wood Jr.
William Wyler Edward Yang
Robert Zemeckis Zhang Yimou Fred Zinnemann

North American edition published in 1999 by A Cappella Books,

an imprint of Chicago Review Press, Incorporated 814 N, Franklin Street Chicago, Illinois 60610

Text copyright © 1999 Geoff Andrew

Compilation and design copyright © 1999 Prion Books

Foreword © Ethan and Joel Coen 1999

Chinese translation copyright © 2005 by Rye Field Publication, a division of Cité Publishing Ltd.

Published by arrangement with A Cappella Books, an imprint of Chicago Review Press,

Incorporated through Chinese Connection Agency.

麥田影音館 013

導演視野（上冊）
—— 遇見250位世界著名導演

Directors A-Z: A Guide to the Art of 250 Great Film Makers

作 者	Geoff Andrew	
譯 者	焦雄屏	
特 約 編 輯	趙曼如	
發 行 人	涂玉雲	
出 版	麥田出版	

城邦文化事業股份有限公司

台北市信義路二段 213 號 11 樓

電話：02-2351-7776　傳真：02-2351-9179

發　　　行　英屬蓋曼群島商家庭傳媒股份有限公司城邦分公司

台北市民生東路二段141號2樓

讀者服務專線：0800-020-299

服務時間：週一至週五9：30-12：00；13：30-17：30

24小時傳真服務：02-25170999

讀者服務信箱E-mail: cs@cite.com.tw

郵撥帳號：19833503

戶名：英屬蓋曼群島商家庭傳媒股份有限公司城邦分公司

香港發行所　城邦（香港）出版集團有限公司

香港灣仔軒尼詩道235號3F

電話：25086231　傳真：25789337

馬新發行所　城邦（馬新）出版集團有限公司

Cite(M) Sdn. Bhd. (458372 U)

11, Jalan 30D/146, Desa Tasik, Sungai Besi,

57000 Kuala Lumpur, Malaysia

電話：603-9056 3833　傳真：603-9056 2833

E-mail: citekl@cite.com.tw

印　　　刷　中原造像股份有限公司

初 版 一 刷　2005年6月

售價／350元

ISBN：986-7252-32-2

目錄

上冊

下冊

誌謝

　　這本書得以完成，必須感謝許多朋友及同事的鼓勵、建言、理解和耐心。以下各位的幫助是不可磨滅的。

　　我在 *Time Out* 同事，尤其是 Tom Charity, Wally Hammond, Derek Adams, Nick Bradshaw, Dominic Wells, Patricia Callaghan, Tony Elliott。還有 BFI（British Film Institute）的 John Woodward 和 Adrian Wootton，National Film Theatre 的 Jim Hamilton 和 Hilary Smith，以及 Prion 的 Andrew Goodfellow 和 Kate Ward。多謝 Kobal Collection, Ronald Grant Archive 和 Joel Finler 讓我使用他們收藏的照片。還有我的父母，以及得特別感謝的 Ane Roteta，多謝她的體貼、支持及耐心。

　　此外，在資料收集方面給我許多幫助以及建言的還有 Tony Rayns, David Thompson, Im Hyun-Ock, David Sin, Gilbert Adair, Keith Griffiths, Jayne Pilling, Adrian Turner, Jonathan Romney, Heather Stewart, Carolyn Andrews, Paul Morrissey, Emma Pycroft, Charlotte Tudor, Simon Field, Juliette Jansen, Barry Edson, Jean-Noël Félix, Michael Haneke，以及 Eric Fellner。最後，當然還要感謝柯恩兄弟（Ethan and Joel Coen）慨然賜序。

　　最後，我要把此書獻給我的朋友、父母，以及 Ane。

序　導演做為執業藝術家

　　「到底導演要做什麼事？」恐怕是站在書店這本書前考慮要不要買此書的讀者想的事。讀者可能知道一個導演必須整合拍片，能看到演員和工作人員個別責任感以外更大的局面。但導演落實了說到底在做什麼事呢？兩個幹這行的傢伙可能可以為這本書添點價值，以為導演只是在現場叫「開麥拉」的門外漢或許有興趣知道，導演也做：

　　──喊「停」。這個時機可不易掌握。通常在演員已啞口無言、技術人員停下動作開始朝你的方向看的時候，但除非他們聽到你喊停，是不可以自行停下的。所以，當你腦中胡思亂想而沒喊停時，專業演員可能以為你想做一個長的溶鏡，所以就翻一翻桌上的一堆紙（假設是辦公室的景吧），或者篷車隊繼續觀看遠處地平線（如果是西部片外景）。對你的演員喊停也不簡單。大部分演員對角色的「內在真實」都十分迷戀，在表演當中為了表現這種內在，往往在對白間拖長了時間，在此時醞釀情感。倘使你不識相，以為演完而喊停，演員會給你驚恐的一眼，彷彿一隻垂涎的狗忽然發現頸上的鏈太短了。你可以掩飾犯錯，解釋說你只需要那一點，「其他可以用別的角度的鏡頭來補。」可千萬別認錯或承認不用心，否則就喪失了權威和信用。

　　這就帶到了導演的第二個責任，即：

　　──與演員討論。每個鏡頭拍完後，導演和演員討論可以有什麼其他的可能性。導演方以為可以藝術點，像「可不可以少點虛假？」或「你這叫演戲？」或「你為什麼老是那副蠢相？」這種話可不能出口，導演和演員間有一大堆經過嚴格篩選的軟性字彙，如「脆弱」、「熱情」、「受傷」、「傷害」、「遲疑」、「渴望」等等。要使用這些字眼，時機也很麻煩。比方你正和女主角說：「當勞勃喃喃說：『我一直以為我們之間那點溫柔是建立在謊言上。』時，也許妳應該演得虛虛空空，掩飾這個角色內在曖昧的想法……」這時副導卻大叫：「吃

中飯！」這你可就兩難了。你可以立即奔向發飯車，把女主角驚訝地拋在原處，結果當然信譽掃地。又或者，你可以說到自然終結處，再以有尊嚴的方式走向餐車，那麼你很可能就在大排長龍的尾端，插隊的話旁人可是會皺眉的。

我們的解決方法呢，就是把女主角娶回家當太太（喬伊的）和嫂嫂（伊森的）。用這種方法的導演，如柏格曼（Ingmar Bergman）、尚・雷諾（Jean Renoir）、文生・明尼里（Vincente Minnelli）都夠長命，一定都是因為發現自己老落得要排長隊領飯而出此下策。還有那些只剩一隻眼的（比你想得多，有約翰・福特John Ford、拉武・華許Raoul Walsh、安德烈德・托斯André de Toth），因為缺乏立體視野，無法算準餐車的距離而不能急步奔向餐車。

大部分導演都在這本書中被討論。我們很抱歉，對導演職責的討論竟在搶飯處停滯，在嚴肅論文中討論食物實在不智，打斷了主題，打擾了讀者的潛意識思維。這種胡言亂語的序，減低了這本書的可信度，但如果你仍在考慮買不買此書，那麼這篇序並沒有擾亂這本書的意義。如果你真的在找250個導演（我倆算一個還是兩個）作品的簡易指南，那麼這本《導演視野》就是啦！

<div style="text-align: right">

柯恩兄弟（Ethan and Joel Coen）
1999

</div>

前言

　　我們去戲院時都會問：「我們要去看什麼電影？」電影一直被稱為「動的圖像」（moving pictures，後來索性稱為 movies 或 motion pictures），這種名稱說明了該媒介的本質，雖然自一九二〇年代後期它已加入聲音，而且進入電影的第二個世紀，我們仍以為電影是藝術和娛樂的視覺形式。當然，對白、音樂、音效現在也成了我們欣賞了解電影的基本要素，但是在盧米埃兄弟、愛迪生等人在十九世紀末做各種實驗開始，活動的影像就使電影與其他藝術形式 —— 文學、劇場、繪畫、攝影這些電影祖先或前驅截然劃分開來。

　　不過，雖然電影的意義與其畫面息息相關，電影的好壞也以畫面為其根本，但是評寫電影的文章卻甚少對視覺風格多所著墨，總視之為有插畫的文學。好的電影導演都花費時間、思慮和精力在影像的拍攝和組合來傳達氣氛和意義。任何欠缺視覺因素的作品都只會像廣播劇，即使在初入有聲時代，視覺奇觀都仍是看電影不可缺的一部分。如果《大國民》（Citizen Kane）沒有了仙納杜偌大冰冷的房間，或《教父》（The Godfather）沒有了豐富的婚禮片段，《鐵達尼號》（Titanic）沒有了那船尾高舉、沉入冰冷黑暗大海的景象，或者湯姆大貓追傑瑞老鼠一次又一次被打扁的模樣，我們很難想像我們如何理解或得到樂趣。影像是電影不可或缺的東西，而好的電影創作者自然也自覺或不自覺地發展出自己獨特的風格。

　　這也就是本書的主旨：250 位創作者如何用電影敘事的特殊文法要素 ——構圖、燈光、攝影機移動、色彩、剪接 —— 來表達其「視野」。當然即使我們用視覺討論其個別風格，劇照只能講一半的故事，因為他們是不會動的影像。所以我用這些劇照分析時，都盡可能概括其全片的文本（以及導演所有的作品），也盡可能說明該畫面前後的狀況。也許真正能理析電影視覺風格是將電影從頭到尾欣賞一遍，但本書至少能將一個影像的細節拉長欣賞，這些影像在銀幕上

稍縱即逝，可能有些細節根本沒被注意，更別說其重要性了。

　　我也稍對選入的影像、影片和導演做些說明。世界上年年拍出這麼多作品，使任何選擇都顯得不夠周全也值得爭議。首先，少得可憐也可嘆的劇照不見得是該導演視覺上最好或最為人熟知的劇照，甚至也不一定是由他最好或最具代表性的作品中選出來的。另外，我選擇導演的原則是依據他有無眾所周知特殊的視覺風格。這也不是說這250位導演是影史上最好的導演（雖然有不少絕對是在殿堂內）。舉個極端的例子，很多導演絕對比愛德華・伍德（Edward Wood）有才能，但他的作品不但別無分店地只此一家（尤其對我們這些一眼就看出他經濟上和想像力都欠缺的「視野」），而且代表了一種與大部分古典好萊塢電影那種雕琢片廠人工化截然不同的可愛風格。同樣的人，有些人會質疑為什麼有些成功、重要或品質好的導演，如約翰・麥堤爾南（John McTiernan）、羅勃・羅森（Robert Rossen），或貝唐・塔凡爾耶（Bertrand Taverier），都未被選入，原因便是我不認為他們的作品活力來自一貫或可辨識的視覺風格。

　　最後，我要說我嘗試從全世界選出不同的電影和導演，範圍自影史萌芽至今（因此，有些導演雖未有足夠作品，但我以為他們未來藝術上會有份量，也有影響力）。好萊塢主流、歐洲藝術片都被選入，另也有近來令人振奮的亞洲、非洲和美國獨立電影。此外，紀錄片、動畫、「地下」電影都被考慮，這些常被主流商業電影討論忽略的電影，既重要也夠迷人，完全可以另出書討論，我選了一些對劇情電影有影響和相關的作品放入。

　　這些便是選錄此書影像的原則。也許你會訝異有些未被選入或不同意有些被選入（更別提你同不同意我對他們的看法），不過我所期望的，是這些影像或分析，會喚起大家對某部電影某個導演的可親回憶（由是，影像也活了起來），也重估這些影像在影史上的重要性。俗話說，每張圖片都有一個故事。

<div align="right">Geoff Andrew</div>

導演視野 ^上

遇見250位世界著名導演

Robert Aldrich Woody Allen Pedro Almodova
Robert Altman **Lindsay Anderso**
Theo Angelopoulos Kenneth Anger **Michelangelo Antonio**
Jack Arnold **Dorothy Arzner** Tex Avery Mario Bav
Jacques Becker Ing Bergman Busby Berkele
do Bertolucci Luc Besso
Bertrand Blier **Budd Boettiche**
Boorman Walerian Borowczy
Frank Borzage Joao Botelh
Robert Bresson Ted Browning Luis Buñue
Frank Capra Leo
Carne John Carpente
John Cassavetes Claude Chabro
Youssef Chahine Charles Chaplin Chen Kaig
Michael Cimino Rene Clair Souleymane Ciss
Henri-Georges Clouzot Jean Coctea
Joel and Ethan Coe
Francis Ford Coppola Roger Corma
Constantin Costa-Gavras David Croenber
George Cukor Michael Curtiz Joe Dant
Jules Dassin Terence Davie
Cecil B.Demille Jonathan Demm
Jacques Demy Brian de Palma Vittorio de Sic
William Dieterle Walt Disne
Stanley Donen Gene Kelly **Alexander Dovzhenk**
Carl Dreyer Allan Dwa
Clint Eastwood Sergei Eisenstein Victor Eric
Rainer Werner Fassbinder Federico Fellin
Louis Feuillade Terrence Fishe
Robert J.Flaherty Max and Dave Fleisch
John Ford Milos Forman Georges Franj
John Frankenheimer Sam Fuller **Abel Ganc**
Terry Gilliam Jean-Luc Godard **Peter Greenawa**
D. W. Griffith **Yilmaz Guney** Robert Hame
Michael Haneke William Hann
Hal Hartley Howard Hawks **Todd Hayne**
Werner Herzog Walter Hill Alfred Hitchco
Dennis Hopper Hou Hsiao-Hsien **King H**
John Huston Im Kwon-Tack James Ivor
Miklos Jancso Derek Jarman **Jim Jarmusc**
Jean-Pierre Jeunet Marc Caro Chuck Jone
Aki Kaurismaki Elia Kaza
Buster Keaton **Abbas Kiarostam**
Krzysztof Kieslowski Takeshi Kitan
Grigori Kozintsev Stanley Kubric
Akira Kurosawa Emir Kusturica **Fritz Lan**
Charles Laughton **David Lean** Spike Le
Mike Leigh **Mitchell Leisen** Sergio Leon
Richard Lester Albert Lewin Joseph H. Lewi
Ken Loach Joseph Losey Ernst Lubitsc
George Lucas Baz Luhrman
Sidney Lumet Auguste and Louis Lumier
Ida Lupino Len Lye David Lynch Alexander MacKendric
Dusan Makavejev **Mohsen Makhmalba**
Terrence Malick Louis Malle **Rouben Mamouli**
Joseph L. Mankiewicz Anthony Man
Michael Mann **Chris Marker** Winsor McCa
Norman McLaren Georges Melies **Jean-Pierre Melvill**
Russ Meyer John Milius Vincent Minnel
Ken Mizoguchi Nanni Moretti **Errol Morr**
F. W. Murnau Max Ophul
Nagisa Oshima Idrissa Ouedraog
Yasujiro Ozu G. W. Pabst Alan J. Pakul
Sergei Paradzhanov Nick Park Alan Park
Pier Paolo Pasolini Sam Peckinpah Arthur Pen
D. A. Pennebaker Maurice Pial
Roman Polanski Gillo Pontecorv
Edwin S. Porter Michael Powe
Otto Preminger Steven and Timothy Qua
Nicholas Ray Satyajit Ra
Carol Reed Jean Renoir **Alain Resnai**
Leni Riefenstahl **Jacques Rivette** Nicolas Roe
Eric Rohmer George A. Romero Francesco Ros
Roberto Rossellini Alan Rudolp
Ruiz Raul Ken Russe
Walter Salles Carlos Saura John Sayle
Ernest B. Schoedsack **Merian C. Coope**
Paul Schrader Martin Scorses
Ridley Scott **Ousmane Sembene** Mack Senne
Don Siegel **Robert Siodmak** Douglas Sir
Victor Sjostrom Todd Solondz Steven Spielber
Wladislaw Starewicz White Stillma
Oliver Stone Jean-Marie Strau
Preston Sturges Seijun Suzuki Jan Svankmjc
Hans-Jurgen Syberberg Quentin Tarantin
Andrei Tarkovsky Frank Tashlin Jacques Ta
Vittorio and Paolo Taviani Jacques Tourne
Francois Truffaut Shinya Tsukamot
Edgar G. Ulmer Dziga Verto
King Vidor Jean Vigo **Luchino Viscon**
Joseph Von Sternberg Erich Von Strohein
Lars Von Trier Andrzej Wajda Raoul Wals
Andy Warhol John Waters Peter We
Orson Welles William Wellman
Wim Wneders James Wha
Robert Wiene Billy Wilder Won Kar-W
John Woo Edward D. Wood J
William Wyler Edward Yan
Robert Zemeckis Zhang Yimou Fred Zinnema

羅勃・阿德力區（ROBERT ALDRICH, 1918-1983, 美國）

重要作品年表：

《龍虎干戈》（Vera Cruz, 1954）

《草莽英雄》（Apache, 1954）

《死吻》（Kiss Me Deadly, 1955）

《姊妹情仇》（Whatever Happened to Baby Jane?, 1962）（港譯《蘭閨驚變》）

《決死突擊隊》（The Dirty Dozen, 1967）（港譯《十二金剛》）

《大行動》（Ulzana's Raid, 1972）（港譯《原野急先鋒》）

《佔領核戰基地》（Twilight's Last Gleaming, 1977）（港譯《最後警告》）

《粉拳繡腿打天下》（All the Marbles, 1981）

《攻擊》（Attack!, 1956, 美國）（港譯《浴血進攻》）

傑克‧派連斯（Jack Palance）粗暴及野蠻的側面，與片名的驚嘆號，以及阿德力區典型的演員畢‧蘭卡斯特（Burt Lancaster）一起，都說明了這位導演創造的粗獷、近乎瘋狂、無秩序以及確鑿的陽剛世界。《攻擊》中派連斯這位具理想性格的上尉，其長官怯懦卻有上層關係，電影對他在這種軍隊中逐漸變得苦澀瘋狂的狀況，比對真正的美軍德軍對壘情況有興趣得多。這部電影嚴厲地批評了制度的腐敗和特權；阿德力區用陷入困境、忿怒和歇斯底里的影像、冷冽的燈光，和動盪的剪接，刻劃強烈的張力和衝突。他一向以西部片（《草莽英雄》、《大行動》）、驚慄片（《死吻》、《佔領核戰基地》）和戰爭片表現最好，雖然雅好聳動驚奇，有時又流於粗糙的英雄氣質和表面的反諷；至於他的女性電影（《姊妹情仇》、《喬治姊妹之死》The Killing of Sister George）都是駭怪、俗艷的通俗劇，只有出奇不意帶著挖苦及柔情的女子摔角電影是個例外。諷刺的是，六〇年代當他的電影藝術走下坡時，他的電影卻逐漸賣錢，這使得他能更獨立於體制外。總體而論，他的佳作都以視覺及敘事強悍的活力，以及混合動作和心理神經質，造成世界必然墮入瘋狂的氛圍著名。

演員：
Jack Palance,
Eddie Albert,
Lee Marvin,
Robert Strauss,
Richard Jaeckel

傑克‧派連斯
艾迪‧亞伯
李‧馬文
勞勃‧史特勞斯
李察‧傑柯

伍迪・艾倫（WOODY ALLEN, 1935- , 美國）

重要作品年表：

《愛與死》（Love and Death, 1975）

《安妮・霍爾》（Annie Hall, 1977）

《我心深處》（Interiors, 1978）

《曼哈頓》（Manhattan, 1979）

《變色龍》（Zelig, 1983）

《百老匯丹尼玫瑰》（Broadway Danny Rose, 1984）

《開羅紫玫瑰》（The Purple Rose of Cairo, 1985）

《罪與愆》（Crime and Misdemeanors, 1989）

《賢伉儷》（Husbands and Wives, 1992）

《解構哈利》（Deconstructing Harry, 1997）

《名流》（Celebrity, 1999）

《梅琳達和梅琳達》（Melinda and Melinda, 2004）

《漢娜姊妹》（Hannah and Her Sisters, 1986, 美國）

在曼哈頓街上的嘈雜聲中，我們幾乎可以聽得到伍迪‧艾倫那呻吟式、充滿焦慮及自我中心的對話，他的前妻米亞‧法蘿（Mia Farrow）現任的丈夫也充滿矛盾，他迷戀於妻子的姊妹。艾倫的世界永遠是這些富裕的紐約知識分子，對性有罪惡感的焦躁，也對藝術有挫折感。這個混亂不公的世界裡，忠貞是短暫的，愛與幸福也是一時的。艾倫的喜劇和其他強調身體不幸的喜劇不同，它是逐漸由早期的以卓別林式小人物的動作仿諷，演變成對甜蜜苦澀脆弱關係的研究，主題是美國成年人心靈焦慮；無論是喜劇（主題）或是戲劇（風格），他都顯現對柏格曼（Ingmar Bergman）的尊敬。不過，他至今仍未發展出前後一致的視覺風格。他經常只是拍攝對話，偶爾為做類型仿諷會抽離自然主義而刻意誇大，近來更喜用跳接、手持攝影機，以及其他故意不風格化的技巧。不過，這位單口相聲演員以及喜劇作家最鍾情的仍是單句笑話（one-liner）。雖然，他的作品品質不平均（嚴肅的戲劇顯得做作及呆滯），卻充滿機智、透視力和野心——好像源源不絕的對某個主題的自我指涉之變奏，在現代美國片中仍是卓越及獨樹一格的。

演員：

Michael Caine,
Barbara Hershey,
Woody Allen,
Mia Farrow,
Dianne Wiest,
Max Von Sydow

麥可‧肯恩
芭芭拉‧荷西
伍迪‧艾倫
米亞‧法蘿
黛安‧維斯特
麥斯‧馮‧席度

佩德羅·阿莫多瓦（PEDRO ALMODÓVAR, 1951- , 西班牙）

重要作品年表：

《激情迷宮》（Labyrinth of Passion, 1982）

《夜之修女》（Dark Habits, 1984）

《我造了什麼孽》（What Have I Done to Deserve This?, 1984）

《鬥牛士》（Matador, 1986）

《慾望的法則》（Law of Desire, 1987）

《捆著你，困著我》（Tie Me Up, Tie Me Down!, 1990）

《高跟鞋》（High Heels, 1991）

《窗邊的玫瑰》（The Flower of My Secret, 1996）

《顫抖的慾望》（Live Flesh, 1997）

《我的母親》（All About My Mother, 1999）

《悄悄告訴她》（Talk to Her, 2003）

《教導無方》（Bad Education, 2004）

《崩潰邊緣的女人》

（Woman on the Verge of a Nervous Breakdown, 1988, 西班牙）

茱麗葉達・賽然諾（Julieta Serrano）遭夫遺棄已精神錯亂多年，她綁架了丈夫的情婦——新近才懷孕卻也被同一個男人遺棄，挫折感威脅著兩個女人的生命和神智。這一刻的戲劇性，充分說明了公開承認自己同性戀性向的導演阿莫多瓦如何同情女性。也是他那豐富的對立電影風格的一部分，他的風格元素還包括：費多（Georges Feydeau）式的鬧劇、墨西哥式通俗劇、希區考克式懸疑、卡通式的喜趣，和camp的庸俗趣味，尤其在其俗麗的美術和過火的表演中更加佻儻出色。他一貫俗氣誇張的劇情（比如此處有恐怖暴力、混淆不明的電話錄音、不可或缺的外遇）像承自布紐爾（Luis Buñuel）超現實的遺產，但他的西班牙式觀點其實更屬於法朗哥專政倒台後的思維：追求快樂遠比政治重要，也興高采烈地拋棄道德規範，把驚世駭俗視為理所當然，歌頌各種性傾向（他早期作品多是露骨的性喜劇），華麗的美術觀念和過火的行為舉止，常製造出瘋狂不協調的敘事，或不充分的角色架構，有時更像為風格而風格。不過這位西班牙最時髦的導演近來在《窗邊的玫瑰》、《顫抖的慾望》和《我的母親》中壓低了意識化的風格，專注於情感強烈、心理複雜的沉思，尤其針對那些被失望、命運和執迷的慾望困擾的生命。

演員：

Carmen Maura,
Fernando Guillen,
Julieta Serrano,
Antonio Banderas,
Rossy de Palma

卡門・莫拉
費南多・古倫
茱麗葉達・賽然諾
安東尼奧・班德拉斯
蘿西・狄帕瑪

勞勃・阿特曼（ROBERT ALTMAN, 1925- , 美國）

重要作品年表：

《外科醫生》（M.A.S.H, 1970）（港譯《瘋狂軍醫俏護士》）

《花村》（McCabe and Mrs. Miller, 1971）

《沒有明天的人》（Thieves Like Us, 1974）

《納許維爾》（Nashville, 1975）

《西塞英雄譜》（Buffalo Bill and the Indians, 1976）

《三女性》（Three Women, 1977）

《大力水手》（Popeye, 1980）

《秘密榮耀》（Secret Honor, 1984）

《一九八八年的泰納》（Tanner '88, 1988）

《超級大玩家》（The Player, 1992）

《銀色性男女》（Short Cuts, 1993）

《藏錯屍體殺錯人》（Cookie's Fortune, 1999）

《謎霧莊園》（Gosford Park, 2001）

《漫長的告別》(The Long Goodbye, 1973, 美國)

許多大偵探菲立普・馬羅(Philip Marlowe)的崇拜者會抱怨阿特曼的版本,也就是把這位大偵探搬到了嗑藥、多金、自我中心的七〇年代早期洛杉磯,雖然他的價值觀不變,但書迷們卻以為這個版本離雷蒙・錢德勒(Raymond Chandler)的原著遠矣。由伊立歐・勾德(Elliot Gould)扮的新馬羅是邋遢的偵探,他的尊嚴及榮譽感似乎與時代格格不入,卻也映照了美國社會和道德觀的改變,以及美國好萊塢主流電影喜歡的浪漫虛構傳統。阿特曼的佳作多半是嘲諷劇或解構傳統類型,描述失意孤獨的人如何夢想著生存與感動,他們所處的社會卻只在乎財富名利和權勢。這些主角的困惑、挫敗和可笑的樂觀思想,使他的電影帶有悲喜交錯的氣氛,而他那淺焦不斷移動的攝影,以及大量重疊的對白——這種技巧與他看似偶發、自由的敘事風格,使他的主角成為混亂社會大眾的一員,而非出眾的英雄。由是,阿特曼偏好多角色卡斯。他的作品一般而言水準高、表演強,但他在一九八〇年代降格改編戲劇化作品(他是好萊塢的圈外人),雖然親切有餘,卻欠缺《花村》、《納許維爾》、電視片《一九八八年的泰納》、《超級大玩家》、《銀色性男女》的社會、歷史、哲學意涵。他也許出品量不穩定,但那些傑作足以說明他是當代最偉大,也在形式上最具原創性的導演之一。

演員:

Elliott Gould,
Nina Van Pallandt,
Sterling Hayden,
Henry Gibson,
Mark Rydell

伊立奧・勾德
妮娜・馮・帕倫特
史特林・海登
亨利・吉善森
馬克・萊德

林賽・安德森（LINDSAY ANDERSON, 1923-1994, 英國）

重要作品年表：

《如果》（If..., 1968）

《幸運兒》（O Lucky Man!, 1973）

《憤怒的回顧》（Look Back in Anger, 1980）

《不列顛醫院》（Brittania Hospital, 1982）

《盼你在彼》（Wish You Were There, 1985）

《八月之鯨》（The Whales of August, 1987）

《超級的男性》（This Sporting Life, 1963, 英國）

　　英國北部工業區勞工階級典型小而破舊的背景，是安德森做為六〇代代早期英國寫實自由電影運動一員的典型手法，但裡面的激情則不是這寫實運動的意義。橄欖球員李察‧哈里斯（Richard Harris）和孀居的女房東兩人有持續的私情。安德森原本是影評人、紀錄片家、經常性的劇場導演，他對人的內在情感生活的興趣不亞於對社會政治現實的關注。的確，這部粗獷、不感傷的電影，剖析哈里斯受折磨的心靈，研究他壓抑後的暴力發洩如何抹煞他的溫柔，用了許多在球場內的詩化慢鏡頭，幾乎可以預示未來史可塞西（Martin Scorsese）在《蠻牛》（Raging Bull）中用同樣手法來批判男性的尊嚴、粗暴、欠缺安全感。安德森不僅著迷於英國權威、傳統及妥協生活如何阻撓人的自然反應，也注意到慾望和幻想如何產生抒情的戲劇潛力，由是，他在《如果》一片中鼓舞對公立學校嚴格規律的反叛。可惜，他對寫實的限制不滿（他的偶像是福特John Ford和維果Jean Vigo），以及他對反體制的同情，逐漸把他帶到寓言式的滑稽嘲諷，如《幸運兒》和《不列顛醫院》。不過，他早期的電影確可視為對布爾喬亞社會壓抑人類精神的有力控訴。

演員：
Richard Harris,
Rachel Roberts,
Alan Badel,
Colin Blakely,
William Hartnell

李察‧哈里斯
蕾秋‧羅伯森
亞倫‧巴德
柯林‧布萊克里
威廉‧哈特內

堤歐・安哲羅普洛斯（THEO ANGELOPOULOS, 1936- , 希臘）

重要作品年表：

《1936年的日子》（Days of '36, 1972）

《流浪藝人》（The Travelling Players, 1975）

《獵人》（The Hunters, 1977）

《亞歷山大大帝》（Alexander the Great, 1980）

《塞瑟島之旅》（Voyage to Cythera, 1983）

《養蜂人》（The Beekeeper, 1986）

《鸛鳥踟躕》（The Suspended Step of the Stork, 1991）

《尤里西斯的生命之旅》（Ullysses' Gaze, 1995）

《永遠的一天》（Eternity and a Day, 1998）

《哭泣的草原》（Weeping Meadow, 2004）

《霧中風景》（Landscape in the Mist, 1989, 希臘／法國／義大利）

　　小男孩和他青少年年紀的姊姊，找尋他們以為在德國工作的父親，卻迷失在泰莎隆尼基（Thessaloniki）現代化城市蒼涼的海邊。一個巡迴全希臘專演歷史劇的沒落演員，熱心提供他的友情。安哲羅普洛斯這部優雅、史詩的力作，用陰鬱多雨的暗淡希臘工業區，以及時間本身，來訴說在巴爾幹半島上個人及政治認同危機下的徒勞搜尋。神話、謠傳、歷史高高地背在角色身上，讓他們尋找「家」的旅程格外沉重。喬奇士・阿萬尼提斯（Giorgos Arvanitis）穩當的攝影顯示了導演的視野，經常配以少量的對白，及伊蘭妮・卡倫杜（Eleni Karaindrou）痛楚心酸的音樂。長而流利的移動鏡頭追著角色，審慎地保持距離，看角色由一景到另一景，由一年到另一年。一個鏡頭可能是當下、數十年，甚至數十世紀之久（提醒時間的延展性，他完全捨棄普通的倒敘用法）。他作品的總體是富含催眠效果的詩化視覺和敘事風格，捨棄傳統時空的觀念，卻模稜兩可地將主角放在社會、政治、歷史明確的背景中。安哲羅普洛斯在《尤里西斯的生命之旅》中藉一個電影導演尋找巴爾幹半島拍的首部影片下落，一路找到戰火中的塞拉耶佛，對他的電影前輩致敬。他改進和擴張了電影語言，是世界電影的大師。

演員：

Michalis Zeke,
Tania Palaiologou,
Stratos Tzortzoglou,
Eva Kotamanidou

米卡麗斯・柴克
塔尼亞・帕勞羅古
史卓圖斯・若特若格羅
伊娃・康坦曼尼度

肯尼斯・安格（KENNETH ANGER, 1930- , 美國）

重要作品年表：

《深褐色時刻》（Puce Moment, 1949）

《兔子的月亮》（Rabbit's Moon, 1950）

《水的組曲》（Eaux d'Artifice, 1953）

《享樂宮之始》（Inauguration of the Pleasure Dome, 1954）

《三K》（Kustom Kar Kommandos, 1964）

《天蠍座升起》（Scorpio Rising, 1964）

《金星升起》（Lucifer Rising, 1967-80）

《向我魔鬼兄弟招魂》（Invocation of My Demon Brother, 1969）

《煙火》（Fireworks, 1947, 美國）

一個寂寞的同性戀（安格自己扮演）被水手毒打後，被夢中情人抱在懷裡。半是被虐待的幻想美夢，半是電影詩（用爆炸的陽具象徵之煙火代表性狂喜），安格這部片是「地下」電影自我神話的里程碑。這位出身童星的導演往往以情色及暴力儀式、異國色彩的奇觀，以及對邪教的著迷（尤其艾利斯特・克勞利Aleister Crowley所代表的黑魔法）題材，其援用的因素包括私密的記憶（《深褐色時刻》和《享樂宮之始》中的好萊塢群星雲集又狂歡的化粧舞會）、流行文化（搖滾樂、好萊塢電影和在《三K》及《天蠍座升起》的同性情色的性癖圖徵）、童話（侏儒在《水的組曲》中迷失在迷宮）、古神話（《向我魔鬼兄弟招魂》和《金星升起》）。由是，安格的影像既有抒情也有嗑迷幻藥之奇幻效果，既camp也如附魔，既浪漫也神秘，既神聖也猥瑣。在《天蠍座升起》中，他巧妙地將耶穌的影像（取自地密爾Ceeil B. DeMille導演的《萬王之王》King of Kings）、希特勒，和正騎上摩托車的同性戀騎士，剪成對英雄崇拜和西方死亡慾望並列的反諷深沉的省思，效果不但驚人具原創性，而且帶有催眠效果的美。可惜，他後來幾個策劃失準的案子都未能完成，他現在反而以兩本活潑卻刻薄下流的明星醜聞錄《好萊塢巴比倫》（*Hollywood Babylon*）八卦書著名。

米蓋蘭基羅・安東尼奧尼（MICHELANGELO ANTONIONI, 1912- , 義大利）

重要作品年表：

《某種愛的紀錄》（Cronaca di un Amore, 1950）

《流浪者》（Il Grido, 1957）

《情事》（L'Avventura, 1960）

《夜》（La Notte, 1961）

《慾海含羞花》（L'Eclisse, 1962）

《紅色沙漠》（Il Deserto Rosso, 1964）

《春光乍現》（Blow-Up, 1966）

《無限春光在險峰》（Zabriskie Point, 1969）

《中國》（La Chine, 1972）

《一個女子的身份證明》（Identification of a Woman, 1982）

《在雲端之外》（Beyond the Clouds, 1995）

《過客》（The Passenger, 1975, 義大利／西班牙／法國）

記者（傑克・尼可遜Jack Nicholson）在北非報導政治風暴，焦慮地坐在沙漠中沉思，沙漠擊垮了他的吉普車，而且他也想到，他努力將「事實」呈現給電視公眾的想法可能與沙漠一般了無生機。不久，他消沉到換取了在旅館房間已死槍手的身份，想重新開始另一種生活。然而，這仍是沒用的，因為他的妻子和槍手的舊識都會來找他。這看來是個很有潛力的驚悚片，無奈安東尼奧尼毫無興趣解決懸疑。對他而言，記者心理／情感狀態以及他毫無目標遊走經過的環境，如何影響或反映在其心理及情感上，才是「神秘懸疑的」。安東尼奧尼用了長而慢的移動鏡頭，嚴謹而莊嚴地拍沙漠景觀，他的敘事採去戲劇效果。長期以來，這便是他探索中產階級在與世界溝通和尋找愛和自我都無效的無聊、孤獨、單調生活。《情事》被認為是第一部真正的現代藝術電影，對一個女子突然失蹤的理由他似乎不太感興趣，反而專注於她的朋友敷衍找她而衍生的粗糙的戀情。有的時候，他冷靜疏離的觀察會傾向抽象，把人變成了物，但某些傑作，如《過客》中記者在鏡外被殺後駭人緩慢的七分鐘影像，顯示西班牙小鎮的生活仍繼續著，他那種大膽傑出的風格超越了圖像式的形式主義，達到一種形而上的喻意和力量。

演員：
Jack Nicholson,
Maria Schneider,
Jenny Runacre,
Ian Hendry

傑克・尼可遜
瑪麗亞・史奈德
堅尼・盧納克
伊安・亨德利

傑克・阿諾（JACK ARNOLD, 1916-1992, 美國）

重要作品年表：

《外太空來客》（It Came from Outer Space, 1953）

《黑湖水怪》（Creature from the Black Lagoon, 1954）

《怪物復仇記》（Revenge of the Creature, 1955）

《大蜘蛛》（Tarantula, 1955）

《縮小人》（The Incredible Shrinking Man, 1957, 美國）

一九五〇年代的B級科幻片總被視為美國對冷戰恐慌的
表達。但傑克・阿諾卻一再避免這種將怪物等同於共產黨的
陳規，探索被壓抑的原始自然力量侵蝕文明表層的半寓言
（尤其是帶有性暗示的黑湖水怪，是《大白鯊》Jaws之前
兆）。阿諾粗俗的詩作變得如寓言時便是他的巔峰之作——
《縮小人》，是編劇李察・麥修身（Richard Matheson）由自己
小說改編的科幻片，講一個人假日駕船出遊，被神秘的放射
性霧噴過後，一天比一天縮小，從此得對抗過去家中有的生
物，如貓、蜘蛛等等。這部片真正的優點是緊湊而聰明地探
索這個普通人和他妻子的關係（他經歷了羞辱、性無能的感
覺），和環境的關係。他最後逐漸改變觀念，變得平靜而普
愛世人，理解不管生命多麼微不足道，它在宇宙中都有它的
目的。阿諾後來的作品平庸乏味，被評為好萊塢二流導演。
但至少在此片中，他如夢富想像力的意象，展示了他對潛意
識恐懼，或對哲學概念充分的領悟。

演員：
Grant Williams,
Randy Stuart,
April Kent,
Paul Langton

葛蘭・威廉斯
藍迪・史都特
亞培・肯特
保羅・藍東

桃樂西・阿茲納（DOROTHY ARZNER, 1900-1979, 美國）

重要作品年表：

《快搶男人》（Get Your Man, 1927）

《狂野派對》（The Wild Party, 1929）

《上班女郎》（Working Girls, 1931）

《歡樂下地獄》（Merrily We Go to Hell, 1932）

《克里斯多夫・史壯》（Christopher Strong, 1933）

《克雷格妻子》（Craig's Wife, 1936）

《紅衣新娘》（The Bride Wore Red, 1937）

《舞吧，女孩，舞吧！》（Dance, Girl, Dance, 1940, 美國）

粗鄙的歌舞女郎露西‧鮑兒（Lucille Ball）帶著懷疑的眼光，看著較成熟的芭蕾舞者瑪琳‧奧哈拉（Maureen O'Hara）向朋友坦露心事。阿茲納的後台喜劇／通俗劇刻意突出好女孩 vs. 壞女孩的形象，在「黃金時代」的好萊塢，阿茲納是唯一的女導演，很少拍喜劇和通俗劇以外的類型，但作品永遠強調女人的命運。《舞吧，女孩，舞吧！》是一群在雜耍歌舞劇場表演掙生活女郎的敵友關係，鮑兒的實用主義，對比著奧哈拉幾乎如處女似的理想主義，阿茲納也藉此檢驗這些情色奇觀的舞蹈，多是女人為男人而做。高潮戲是奧哈拉站在繩索尾端，讓一個好色男子色慾薰心地被她羞辱了一頓。阿茲納的優秀作品多半是研究女人在男性主權社會中能否在生活上、性傾向上、社會上有選擇的機會。《歡樂下地獄》是一位有錢的女財產繼承人被失意的酗酒劇作家追求；《克里斯多夫‧史壯》是一個飛行女冠軍選擇事業和自殺，而不是為不負責的已婚愛人生私生子；《紅衣新娘》是撈女扮成社會名媛想追百萬富翁。阿茲納也許在風格上並不激進，或有真正屬於女性主義的內容，但她的確喜歡拍意志堅強、獨立的女性，對白更是聰明、罔顧父權傳統和規矩，這些給了她作品特別也有趣的社會層次。

演員：
Maureen O'Hara,
Lucille Ball,
Louis Hayward,
Ralph Bellamy,
Virginia Field,
Maria Ouspenskaya

瑪琳‧奧哈拉
露西‧鮑兒
路易斯‧哈沃
賴夫‧貝拉米
維吉尼亞‧奧斯潘斯卡雅

德克斯・艾佛瑞（TEX AVERY, 1907-1980, 美國）

重要作品年表：

《戲油子之夜》（Ham-Ateur Night, 1938）

《髒杯子的粗人》（Thugs with Dirty Mugs, 1939）

《豬小弟預告》（Porky's Preview, 1941）

《狐與狗》（Of Fox and Hounds, 1941）

《風騷小紅帽》（Red Hot Riding Hood, 1943）

《神經松鼠》（Screwball Squirrel, 1944）

《小夜班仙履奇緣》（Swingshift Cinderella, 1945）

《朝西北的警察》（North West Hounded Police, 1946）

《大號黃鶯》（King-Size Canary, 1947）

《惡運黑仔》（Bad Luck Blackie, 1949）

《鄉下小紅帽》（Little Rural Riding Hood, 1949, 美國）

　　世故的都市大野狼，看到小紅帽，立刻色慾橫流，四體俱裂。艾佛瑞原在華納，後來到了米高梅，以瘋狂的短片、一刻不停歇的原創視覺和口語笑語，被譽為最具特色和影響力的動畫家之一。他擅長仿諷時髦的類型（如警匪卡通《髒杯子的粗人》）、旅遊誌、紀錄片和童話（包括幾個小紅帽的變奏），他特喜狂亂不羈的誇張風格，以暴力動作和性興奮的荒謬狀態為重心：像大野狼見色發狂，眼也噴出來了，心也跳出來了，四肢各自分離，非得用木槌敲了才能復原。艾佛瑞的幽默是歡樂也百無禁忌，《狐與狗》是改自史坦貝克（John Steinbeck）之《人鼠之間》（*Of Mice and Men*），《風騷小紅帽》是一開始大野狼、小紅帽和奶奶都拒絕再演一次虛假的童語，所以才把小茅屋改成香艷住所，小紅帽是專唱失戀歌曲的歌舞女郎，大野狼則是色狼。他作品的背景也許較「寫實」，他的角色卻性急又摩登（即使「古裝」片中亦有時代混亂的聰明細節），會突然分裂或變形，也常常醜怪地吸引人，與迪士尼的羞怯可愛成為對比，我們看了也沒時間想它的道德性，因為他的動作和敘事快如疾風，這也是艾佛瑞狂野陰暗卡通喜劇的重心。

馬里歐・巴伐（MARIO BAVA, 1914-1980, 義大利）

重要作品年表：

《黑色安息日》（Black Sabbath, 1963）

《血與黑蕾絲》（Blood and Black Lace, 1964）

《殺吧寶貝殺！》（Kill Baby Kill, 1966）

《危險：魔鬼》（Danger: Diabolik, 1968）

《狂犬病狗》（Rabid Dogs, 1974）

《黑色星期天》（Black Sunday / La Maschera del Demonio, 1960, 義大利）

　　義大利B級片從不是以含蓄性或原創性著名。不過巴伐的卓越處女作卻有這兩個優點。他對後世的恐怖片影響至深（巴伐甚至從英國小演員中發掘了恐怖皇后芭芭拉・史提爾Barbara Steele）。這部片子改編自果戈里（Nikolaj V. Gogol）的小說，敘述中世紀村人抓女巫處死後二百年，她復活成吸血鬼來報仇。電影意象裝飾極強，攝影機滑過一個個灰塵滿佈的走廊和地窖，月光在構圖上製造了一個又一個明陰交織的優雅景象。但巴伐影像之美（他成為導演前任攝影）也常有冷酷和虐待意味，電影有名的開頭，是史提爾被刑求，她被迫戴上面具，復活後曾經美麗的臉不但製造了毛骨聳然的懸疑，也暗藏了變態色情的感覺。巴伐後來的作品再也沒有超越處女作，那些類似希區考克的驚悚片、鏢客式西部片、割喉殺人等恐怖片都乏善可陳，唯《黑色安息日》、《血與黑蕾絲》、《殺吧寶貝殺！》和《危險：魔鬼》都以視覺風味聞名（華麗俗艷的色彩），使我們可以忽略那些公式化的敘事，尤其被海外片商粗魯地用不敏感的配音，或任意重剪而失去原貌，至少，我們知道這是位很棒的影像風格家。

演員：
Barbara Steele,
John Richardson,
Ivo Garrani,
Andrea Cecchi

芭芭拉・史提爾
約翰・李察遜
艾佛・嘉瑞尼
安德利亞・賽吉

賈克・貝克（JACQUES BECKER, 1906-1960, 法國）

重要作品年表：

《紅手古比》（Goupi-Mains-Rouges, 1943）

《安端和安端奈特》（Antoine et Antoinette, 1946）

《茱麗葉的約會》（Rendez-vous de Juillet, 1949）

《愛德華和卡賀玲》（Edouard of Caroline, 1951）

《別碰這贓款》（Touchez pas au Grisbi, 1953）

《洞》（Le Trou, 1959）

《金盔》（Casque d'Or / Golden Marie, 1952, 法國）

一段單純愛情短暫、詩情的片刻，貝克用性感和甘苦的回憶來描述愛情，自然、愜意，而且兩人相互吸引，這是貝克作品的核心，女主角西蒙·仙諾（Simone Signoret）愛上了一八九〇年代巴黎黑社會的混混塞吉·黑吉安尼（Serge Reggiani），他是個熱情、驕傲、追求平靜生活的男人，卻因此與幫派老大反目，也注定敗亡的悲劇。電影背景是被印象主義式導演描繪成不朽的光影世界，由是也充滿明亮的影像，不過電影並不僅止於繪畫般的優雅，貝克擅長於處理普通人的日常生活，對於情感細膩處尤獨到，並能強烈賦予時空及環境感。由於他偏重角色及關係，對敘事之複雜性較為疏忽，因此常被低估，像《愛德華與卡賀玲》是他多部背景設在巴黎當代的喜劇，就幾乎沒什麼情節。而他後來較強硬、簡潔的罪犯片《別碰這贓款》，以及逃獄戲劇《洞》，都顯然較關心同仇敵愾情誼、忠誠和背叛，反而不關心情節和事件。貝克小心在對個人動機同情與冷眼旁觀中取得平衡，其鬆散卻時見抒情的風格，見證了一種安靜不勉強的人文精神，而這幾乎是古典法國電影典型最吸引人之處。

演員：
Simone Signoret,
Serge Reggiani,
Claude Dauphin,
Raymond Bussières,
Gaston Modot

西蒙·仙諾
塞吉·黑吉安尼
克勞德·多方
何蒙·別西艾何
賈斯東·莫度

英格瑪・柏格曼（INGMAR BERGMAN, 1918- , 瑞典）

重要作品年表：

《不良少女蒙妮卡》（Summer with Monika, 1952）

《夏夜微笑》（Smiles of a Summer Night, 1955）

《第七封印》（The Seventh Seal, 1957）

《野草莓》（Wild Strawberries, 1957）

《魔術師》（The Face / The Magician 1958）

《沉默》（The Silence, 1963）

《狼的時刻》（Hour of the Wolf, 1968）

《羞恥》（Shame, 1968）

《安娜的熱情》（A Passion, 1970）

《哭泣與耳語》（Cries and Whispers, 1972）

《面對面》（Face to Face, 1975）

《芬妮與亞歷山大》（Fanny and Alexander, 1982）

《假面》（Persona, 1966, 瑞典）

　　女演員（麗芙・鴆曼 Liv Ullmann）在摩登世界的恐怖中崩潰後，幾乎無法在恢復期間正視遠方小屋中照顧她的嘮叨護士（碧比・安德森 Bibi Andersson）：她倆的溝通幾乎是單向的。但最後在奇怪、解釋不了的共生狀態下，她們似乎短暫地融合，她倆共通的人性成了治療的力量。柏格曼以往的作品大多是有關毀滅性的關係和對宗教之懷疑，卻在《假面》中對人的內在及外在做了親密、緊張複雜的研究。其冷靜、嚴謹、對痛苦、孤獨和現代生存的死氣沉沉所做的心理及哲學上的剖析，合適地配以創新的形式設計（非敘事的鏡頭經常出現），指陳藝術回應「真實」生活之無能的主題，既直接（史汶・奈克維斯 Sven Nykvist 生動準確的攝影）又富隱喻性。此片也許不如《野草莓》那麼溫暖，或如《魔術師》富有陰暗的智慧，但其形式和主題之建樹，指向他之後更豐富、更具挑戰性的《狼的時刻》、《羞恥》、《安娜的熱情》、《哭泣與耳語》和《面對面》，一逕的荒涼也睿智地對痛苦靈魂的思慮。沒有一個電影導演能像他用大特寫拍人的臉，來透露人的境況，更少人能像他拍出那麼多傑作。

演員：
Liv Ullmann,
Bibi Andersson,
Margaretha Krook,
Gunnar Bjornstrand,
Jorgen Lindstrom

麗芙・鴆曼
碧比・安德森
瑪格麗塔・克魯克
古納・比庸斯川
佐根・林德史壯

巴士比·柏克萊（BUSBY BERKELEY, 1895-1976, 美國）

重要作品年表：

《四十二街》（42nd Street, 1933）

《1933的掘金客》（Gold Diggers of 1933, 1933）

《美女》（Dames, 1934）

《我和我的女友》（For Me and My Gal, 1942）

《全員到齊》（The Gang's All Here, 1943）

《帶我去球賽》（Take Me to the Ball Game, 1949）

《出水芙蓉》（Million Dollar Mermaid, 1952）

《千嬌百媚》（Footlight Parade, 1933, 美國）

這個鏡頭是《千嬌百媚》的「瀑布旁」一場戲，片子的導演由洛伊‧貝肯（Lloyd Bacon）掛名（當時柏克萊被稱為「舞蹈導演」很多年），這些半裸女子穿著肉感、帶異國情調地在舞台上大放光芒，其萬花筒般視覺效果展現出典型的柏克萊視野，往往將這些一九三〇年代的後台歌舞劇薄弱劇情帶至高潮。他很少將他的豪華、超現實段落與劇情整合起來，反而全副精力放在舞蹈上，偏好在電影視覺上大膽的表現，使用單個攝影機旋繞圍轉，或穿過幾百雙帶著微笑的女子大腿，或者將鏡頭高吊，由上觀察這些女子，看她們用充滿性暗示的姿態排列成花朵，或者在奇特的道具及澎起的噴泉間，排列出伸縮的幾何半抽象圖形。他的處理既是在經濟大恐慌時代提供逃避娛樂，也是聰明地嘲弄僵硬的海斯電檢法（Hays Code）。他的性狂歡式的幻想拋棄了舞台、場地和景深的限制，顯示幾乎不可能的性感如夢的肉體陳列，視覺也充斥著（有時經過聲音亦有語言）性暗示；雖然他最佳表現是在一九三〇年代的華納片廠作品（與攝影大師索爾‧帕黎多 Sol Polito 搭檔），但在米高梅片廠時代，他圍繞著一頭頂著各種水果的卡門‧米蘭達（Carmen Miranda）以及六十個與巨型香蕉跳舞的女子的《全員到齊》也頗有看頭。他也不盡然是輕浮色情的，在《1933的掘金客》中，他也編排了一場嚴肅的表現主義舞蹈，要一群失業的戰爭榮民唱著「記起我忘的人」。

演員：
James Cagney,
Joan Blondell,
Ruby Keeler,
Dick Powell

詹姆斯‧賈克奈
瓊‧布朗黛爾
魯比‧基勒
狄克‧鮑威爾

伯納多・貝多魯奇（BERNARDO BERTOLUCCI, 1940- , 義大利）

重要作品年表：

《革命之前》（Before the Revolution, 1964）

《蜘蛛策略》（The Spider's Stratagem, 1969）

《同流者》（The Conformist, 1970）

《一九〇〇》（1900 / Novecento, 1976）

《月神》（La Luna, 1979）

《荒謬人的悲劇》（Tragedy of a Ridiculous Man, 1981）

《末代皇帝》（The Last Emperor, 1987）

《遮蔽的天空》（The Sheltering Sky, 1990）

《偷香》（Stealing Beauty, 1995）

《圍攻》（Besieged, 1998）

《夢想者》（The Dreamers, 2003）

《巴黎最後探伐》（Last Tango in Paris, 1972, 義大利／法國）

巴黎俗麗了無生氣的舞廳，裡面的舞伴個個動作呆滯，彷彿在嘲弄探戈熱情的合拍，跌撞其間的是喝醉的馬龍・白蘭度（Marlon Brando）和瑪麗亞・史奈德（Maria Schneider），兩人正打得火熱，獸性大發地進行性的報復。他為妻子的自殺悶悶不樂，只想要不帶感情的肉慾，她則是中產階級女子，掙扎於他的激情，和該不該嫁給一個迷戀電影的導演之間。雖然電影以空屋中赤裸裸的性愛場面著稱，但真正引人的是貝多魯奇處理妥協及叛逆之間衝突，以及毀滅性、受傷甚至伊底帕斯式的關係，還有過去、現在、未來的張力。同時，舞廳這場戲也展示了他偏好華美誇張風格的傾向。他的攝影師維多利奧・史托拉羅（Vittorio Storaro）與他共同經營佈景、誘人的色彩、流利的攝影動作，來建立誘惑人的視覺，有時過火反成了裝飾性。諸如《小活佛》（Little Buddha）、《遮蔽的天空》，甚至《末代皇帝》，貝多魯奇都犧牲了戲劇性，讓視覺的異國奇觀統御了一切。他較平實的作品如《同流者》、《蜘蛛策略》和《圍攻》則在電影華麗風格和政治心理視野取得較好的平衡。即使他的影片不乏瑕疵，好像白蘭度空洞靈魂的表演完全把史奈德架空，我們仍不能否認貝多魯奇在劇作中顯現的野心、技巧和熱情。

演員：
Marlon Brando,
Maria Schneider,
Jeen-Pierre Léaud,
Darling Legitimus

馬龍・白蘭度
瑪麗亞・史奈德
尚－皮耶・雷歐
達令・李吉提慕斯

盧・貝松（LUC BESSON, 1959- , 法國）

重要作品年表：

《最後決戰》（The Last Battle, 1983）

《地下鐵》（Subway, 1985）

《碧海藍天》（The Big Blue, 1988）

《亞特蘭提斯》（Atlantis, 1991）

《終極追殺令》（Léon, 1994）

《第五元素》（The Fifth Element, 1997）

《聖女貞德》（The Messenger:The Story of Joan Arc, 1999）

《霹靂煞》（Nikita, 1990, 法國）

一個吸毒的社會渣渣（安娜‧芭希尤Anne Parillaud）在雜貨店搶劫後被政府間諜逮捕、下藥，最後給了她一個新的身份，訓練她成為職業化的臥底刺客。她經過了一段認同危機，在新舊身份中掙扎不已。盧‧貝松的作品不論處理毀滅性的科幻（《最後決戰》、《第五元素》），還是都會犯罪（《地下鐵》、《霹靂煞》），或是他個人對神秘大海的迷戀（《碧海藍天》），都帶有明亮、活力、充滿漫畫及廣告時髦的設計風格。他的敘事也在情節上傾向簡單、幻想化（雖然《第五元素》在視覺和觀念上十分壯麗卻不易了解，也有前後不一致的毛病）、角色平板，帶有一種青少年式、笨拙的戀愛情感（女主角無論多麼身手敏捷強悍，卻總像無辜受困少女等待硬漢英雄來救援）。盧‧貝松和稍長的尚-賈克‧貝奈克斯（Jean-Jacques Beineix）一樣，很容易被指為浮華不實、為風格而風格、虛假造作──請問有多少吸毒犯能像女主角這般具吸引力呢──他不可否認是個二流導演（雖然在商業上十分成功），但他的確緊湊而節奏快，在張牙舞爪的動作片中顯現巨大的活力，另一方面他故事的幼稚（有時還裝模作樣弄點存在主義），混合了驚人的幻想片段，確實有一種花梢的緊張魅力。

演員：
Anne Parillaud,
Tcheky Karyo,
Jean-Hugues Anglade,
Jean Reno,
Roland Blanche

安娜‧芭希尤
察奇‧卡優
尚-雨格‧桑格拉德
尚‧雷諾
何隆‧布朗奇

凱瑟琳・畢格樓（KATHRYN BIGELOW, 1952- , 美國）

重要作品年表：

《無愛》（The Loveless, 1981）

《惡夜之吻》（Near Dark, 1987）

《藍天使》（Blue Steel, 1990）

《驚爆點》（Point-Break, 1991）

《轟天潛艦》（K-19: The Widow Maker, 2002）

《21世紀的前一天》（Strange Days, 1995, 美國）

世紀末，黑色電影般的洛杉磯正瀕臨社會、政治及道德的全面崩盤，女主角是強悍、毅力強、衣著前衛的單親母親（安琪拉‧巴賽特Angela Bassett），她用高科技武器來克服困難。畢格樓凌厲的影片陽剛到像男人拍的動作暴力片，她的女主角總是參與動作衝突而非受害者，一方面頌揚暴力，另一方面卻顛覆它。她多半像她的前夫卡麥隆會聳動過火（如《21世紀的前一天》是未來的寓言，主角賴夫‧范恩斯Ralph Fiennes從別人腦中直接取經驗來錄音、販賣，甚至不避諱令人不快、猥藝的強暴和謀殺），或者變成頭腦簡單的社會幻想。她緊湊精準的影像（她曾學藝術，而她爆炸性的風格早在單車電影《無愛》中被證明），以及對武器、服裝近乎好物癖的執迷，使她雖不穩定卻獨樹一格。《藍天使》女主角是一個衝動、固執追蹤瘋狂殺手的嫩綠女警官，全片在角色塑造和動作上取得較好的平衡。《驚爆點》則是臥底警察被他所調查的銀行搶犯的哲學所吸引，一方面動作戲是無懈可擊，但前後不連貫及造作卻破壞了戲劇性。她常讓她的形式風格主導，犧牲了內容。

演員：

Ralph Finnes,
Angela Bassett,
Juliette Lewis,
Tom Sizemore,
Michael Wincott,
Vincent D'Onofrio

賴夫‧費恩斯
安琪拉‧巴塞特
茱麗葉‧路易斯
湯姆‧賽斯默爾
邁可‧溫考特
文生‧唐諾佛利歐

貝唐・布利葉（BERTRAND BLIER, 1939- , 法國）

重要作品年表：

《掏出你的手帕》（Préparez Vos Mouchoirs, 1977）

《冷盤》（Buffet Froid, 1979）

《好爸爸》（Beau-Père, 1981）

《朋友妻》（La Femme de Mon Pote, 1983）

《我們的故事》（Notre Histoire, 1984）

《晚禮服》（Tenue de Soirée, 1986）

《美的過火》（Trop Belle Pour Toi!, 1989）

《感謝生命》（Merci la Vie, 1991）

《我的男人》（Mon Homme, 1996）

《演員》（Le Acteurs, 2000）

《小偷》（Les Valseuses, 1974, 法國）

妙妙（Miou Miou）和兩個好朋友德華爾（Patrick Dewaere）以及德帕狄厄（Gérard Depardieu）在床上的三人行，雖顛覆而令人驚駭，卻帶著憂愁的氣質。布利葉的作品一向勇於驚嚇傳統中產階級的道德意識──這裡，他歌頌這兩個自我中心又強迫性犯罪的男主角，卻同時把自己浪漫化了。他的每部片子，不管是否有性執迷的突破禁忌，或反社會犯罪甚至謀殺，主角永遠在挫敗、絕望、困惑中以及放棄在保守拘謹的社會中尋找幸福的希望，從而產生自暴自棄的變態或導致極端行徑：在《掏出你的手帕》中，德帕狄厄為鼓舞他性困擾的妻子把她推向一個陌生人（結果她卻喜歡男學生）；在《美得過火》中，當他對美麗高雅的妻子不忠、喜歡邋遢的秘書時，布利葉似乎令人費解地譴責他的壞品味而不是他不忠出軌的行為。雖然布利葉在政治上顯然不正確（他的犬儒也被批為憎惡女人），但他的黑色喜劇經常因為他認同多舛的男主角而顯得出乎意料地溫柔。他的敘事低調、不慍不火地帶著自然風格去理解外在乖戾行為的內心狀況，分不清現實和幻想。所以，布利葉被視為一個超現實主義者，雖然他怎麼也比不上布紐爾的銳利。近年來，他似乎在聰明的原創性上大幅滑落。

演員：
Gérard Depardieu,
Patrick Dewaere,
Miou-Miou,
Jeanne Moreau,
Isabelle Huppert

傑哈·德帕狄厄
派屈克·德華爾
妙妙
珍妮·摩露
依莎貝·雨蓓

巴德・巴提格（BUDD BOETTICHER, 1916-2001, 美國）

重要作品年表：

《鬥牛士與淑女》（The Bullfighter and the Lady, 1951）

《西部地平線》（Horizons West, 1952）

《殺手逃逸》（The Killer Is Loose, 1956）

《從現在起七個人》（Seven Men from Now, 1956）

《西部警長》（The Tall T, 1957）

《日落抉擇》（Decision at Sundown, 1957）

《獨行俠布坎南》（Buchanan Rides Alone, 1958）

《獨行俠》（Ride Lonesome, 1959）

《鑽石腳之起落》（The Rise and Fall of Legs Diamond, 1960）

《就義之時》（A Time for Dying, 1969）

《卡曼契驛站》（Comanche Station, 1960, 美國）

一個是足智多謀的州警，一個是正義的獨行俠，兩人結伴在沙漠中追尋多年前被卡曼契印地安族擄走的妻子。他倆剛從該族救出一個女人，三個人一起看著掠奪的印地安人撤退。這種危險的景象、乾涸艱險的景觀、生動的角色，都是巴提格在一九五〇年代典型銳厲的B級西級片，其老搭檔總是演員倫道夫·史考特（Randolph Scott）、編劇勃特·甘迺迪（Burt Kennedy）和製片哈利·喬·布朗（Harry Joe Brown）。由於低預算限制了景觀、佈景、陳設的花費，巴提格的影片乃靠智慧取勝，他拍出一連串富想像力的西部片，主題不脫孤獨、沉默、復仇的英雄，心裡為過去所苦，如今勇敢無畏地與那些搶他女人或財富的陰狠歹徒對抗。他前仆後繼、犧牲慘烈地執行任務，最後很可能什麼都得不到，只好宿命地再回到孤寂流浪的生活。巴提格的故事重複如儀式，對白精妙，視覺也不曖昧，尤其拒絕用巨巖焦土來烘托神話，製造浪漫英雄。有的時候，像《獨行俠布坎南》，他會用荒謬的幽默來沖淡僵硬的死亡對決。不過在此片和《西部警長》、《獨行俠》，其反諷意味較為黑暗，著迷的野心和注定失敗的任務，在視覺和心理上都顯得荒涼深沉，有如他的警匪冒險傑作《鑽石腳之起落》一般精采。不過總體來看他的作品雖技巧高超，卻甚少文質並茂。

演員：
Randolph Scott,
Claude Akins,
Nancy Gates,
Skip Homeier,
Richard Rust

倫道夫·史考特
克勞德·阿金斯
南西·蓋茲
史奇普·赫米爾
李察·盧斯特

約翰・鮑曼（JOHN BOORMAN, 1933- , 英國）

重要作品年表：

《最後里奧》（Leo the Last, 1969）（港譯《風流二世祖》）

《激流四勇士》（Deliverance, 1972）

《大法師續集》（Exorcist Ⅱ：The Heretic, 1977）

《神劍》（Excalibur, 1981）

《翡翠森林》（The Emerald Forest, 1985）

《希望與榮耀》（Hope and Glory, 1987）

《將軍》（The General, 1998）

《驚爆危機》（The Tailor of Panama, 2001）

《骸骨家園》（Country of My Skull, 2004）

《急先鋒奪命槍》（Point Blank, 1967, 美國）

孤獨的黑社會分子（李·馬文Lee Marvin）在六〇年代末舊金山俱樂部的陰影中。楞楞地盯著前方。他顯然身負任務。在一次搶案中，他的伙伴出賣了他，不但朝他開槍，留他在地上等死，也搶走了他該分的贓款。他想知道誰背叛了他，也想報仇，拿回他該拿的錢。這是一個看似面熟的驚悚片，但鮑曼現代化的黑色電影處理法卻一點也不傳統。電影結構來自一個垂死人夢想匡正自己能匡正致命的錯誤，以及重新站起出發，它既是個痛快淋漓的暴力驚悚片，一個老式的個人對抗龐大犯罪組織的故事，也是研究時間、記憶、慾望扭曲的狀態。李·馬文的幻想使他復活來報仇，鮑曼用省略、重複、倒敘的方法來探索他的困惑、怨恨，以及將事情弄得水落石出的需要。另一方面，冰冷、尖銳的現代加州（舊車場、俱樂部的嗑藥氣氛，大塊水泥玻璃帷幕的公寓，以及地下道）暗示那個無所不在的組織可能便是現代企業化的美國。鮑曼不斷重複個人與社會、文明與自然的衝突，成績並不統一。如果他努力拍神話和寓言，比方《查多士》（Zardoz）和《翡翠森林》，作品就顯得呆滯淺白。如果是較接近英國老家，如《神劍》或《希望與榮耀》，或者是動作片如《激流四勇士》、《將軍》，他的野心、對地理景觀的視野、冷靜的反諷，以及不造作的風格就力道十足。

演員：

Lee Marvin,
Angie Dickinson,
Keenan Wynn,
John Vernon,
Carroll O'Connor

李·馬文
艾吉·狄金森
基南·韋恩
約翰·維儂
卡洛·奧康諾

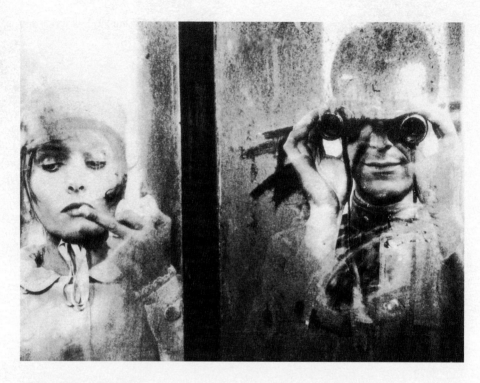

華勒瑞安・鮑羅維錫克（WALERIAN BOROWCZYK, 1923- , 波蘭）

重要作品年表：

《文藝復興》（Renaissance, 1963）

《羅莎麗》（Rosalie, 1966）

《布蘭琪》（Blanche, 1972）

《不道德故事》（Immoral Tales, 1974）

《罪惡的故事》（The Story of Sin, 1975）

《禽獸》（The Beast, 1975）

《傑柯醫生的血》（The Blood of Doctor Jekyll, 1981）

《高托，愛之島》（Goto, Island of Love, 1968, 法國）

　　這個畫面一分為二個平板、擁擠的構圖，把角色圈在中間。女子（導演的太太莉吉亞・布拉妮斯 Ligia Branice）看來沉在自己的情色幻想中，男的卻用望遠鏡在偷窺。動畫家出身的導演拍他第一部真人劇情片——一部背景是古怪、原始的囚禁殖民地中帶有毀滅性熱情的黑暗故事，該地的統治者妻子被監視著，卻也與一個年輕軍官有秘密戀情。鮑羅維錫克在風格、精神和實質上仍保持動畫片的特色，扁平的縱深，分隔和限制性的構圖，強調幾乎帶有古怪戀物癖的裝備和姿態，使我們熟悉的物體和動作在設計和攝影冷酷疏離的注視下，變得奇特。

　　鮑羅維錫克的作品描述了愛之脆弱和佔有慾的冷酷。他的下一部片《布蘭琪》是發生在法國十三世紀古堡中有關法庭陰謀，以及致命的嫉妒如何破壞了騎士正義精神。這以後，他對變態情色的興趣使他漸漸變成生產撩人的春宮片，雖然他以超現實眼光使用道具和設備，以及他對瘋狂愛情的著迷，使他仍一再拍出《傑柯醫生的血》如此陰沉不安的詩篇。不過，他一路拍些不值得的作品實在浪費了他的才能。

演員：

Ligia Branice,
Pierre Brasseur,
Jean-Pierre Andreani,
Guy Saint-Jean,
Ginette Leclerc

莉吉亞・布拉妮斯
皮耶・布拉塞爾
尚-皮耶・安德安亞尼
蓋・聖-尚
吉奈特・拉克里克

法蘭克・包沙治（FRANK BORZAGE, 1893-1962, 美國）

重要作品年表：

《馬路天使》（Street Angel, 1928）

《戰地春夢》（A Farewell to Arms, 1932）

《小人物》（Little Man What Now?, 1934）

《三人行》（Three Comrades, 1938）

《致命風暴》（The Mortal Storm, 1940）

《奇異的貨物》（Strange Cargo, 1940）

《月亮上升》（Moonrise, 1948）

《七重天》(7th Heaven, 1927, 美國)

在巴黎的貧民窟中，一個清道夫嘗試安慰一個悲苦的女孩，因此開始了一段歡樂的愛情，後來兩人被戰爭分開，但愛情卻可以超越時空及死亡。包沙治這部片贏得了第一座奧斯卡最佳男女主角獎，現在卻已被人遺忘，不過他從一九二〇年代中至二戰時期的作品卻確立他為電影史上真正的浪漫家。一次又一次，愛情能超越、戰勝了貧窮、絕望、壓迫和戰爭，全因戀人彼此的情感和信心。這片中，清道夫被派去戰壕，兩人約好每日在同時間思念對方——他後來受傷，顯然死在傳教士的懷中，女孩悲傷不已，但奇蹟發生了，戰爭結束他守住誓約歸來，眼睛全瞎卻存活下來。當然，照理來說這個高潮十分無稽，但包沙治堅守著情感信念，由戀人內在蘊育新的力量，超越了通俗劇的陳腔濫調，使愛人的重逢幾乎帶有神聖的層面。對他浪漫多情的影片而言，他用流利的攝影機滑過空間，暗示超越現實神秘看不見的力量，他也用打光的方法加強面孔，尤其是女主角，如《七重天》的珍妮·蓋納（Janet Gaynor），和演《小人物》、《三人行》和《致命風暴》的瑪格麗特·蘇利文（Margaret Sullavan），使她們不死之愛的力量顯得特別容易令人了解。

演員：
Janet Gaynor,
Charles Farrell,
Ben Bard,
David Butler,
Albert Gran,
Marie Mosquini

珍妮·蓋納
查爾斯·法瑞爾
班·巴德
大衛·巴特勒
亞伯·葛藍
瑪瑞·莫斯基尼

周奧・寶泰羅（JOÂO BOTELHO, 1949- , 葡萄牙）

重要作品年表：

《另一個》（The Other One, 1981）

《葡萄牙式再見》（A Portuguese Goodbye, 1985）

《在這地球上》（Here on Earth, 1993）

《三棵棕櫚樹》（Three Palm Trees, 1994）

《交通》（Trafico, 1998）

《艱困時刻》（Hard Times / Tempos Dificeis, Este Tempo, 1988, 葡萄牙／英國）

　　在這精細如畫的黑白影像中，里斯本中產階級華廈的美
侖美奐震懾也壓抑了年輕的新娘，在富裕丈夫凌厲的眼神
中，她被迫進入這個無愛的婚姻中變成一個附屬品。她明顯
被困在他的物質中，不能有任何情感。寶泰羅將狄更斯著名
小說《艱困時刻》改編至現代的里斯本，是富想像力改編名
著之典範：平實、準確、可敬又富原創性，其特有的葡萄牙
式憂鬱感，帶有荒謬主義的智慧，用風格化構圖和姿勢，令
人回憶起默片時期的通俗劇。他的角色似乎理解其代表某種
社會「典型」，常以不動、幾乎是如舞台上的圖像姿態來演
繹屈服及統御、懦弱及強勢、天真與世故之關係，其疏離反
諷意味是布萊希特的概念，而在晚期的作品如《在這地球
上》、《三棵棕櫚樹》中，他的形式都更激進，以神秘、詭異
的敘事，搖盪在不同的情緒之間，間亦顯出他對抽象形式及
視覺詩篇的鍾情。寶泰羅和他的同胞奧利維拉（Manoel de
Oliveira）和蒙太羅（Joâo Cesar Monteiro）一樣，都太自我而
無法吸引主流觀眾，不過，他的實驗聰明有把握也迷人，也
值得獲得比現在更多的注意。

演員：
Luis Estrela,
Julia Britton,
Ruy Furtado,
Isabel de Castro,
Inéz Medeiros

路易斯・艾斯楚拉
茱莉亞・布里頓
盧・弗塔都
依莎貝・狄・卡斯楚
因奈茲・梅迪羅斯

羅勃・布列松（ROBERT BRESSON, 1901-1999, 法國）

重要作品年表：

《墮落天使》（Les Anges du Péché, 1943）

《布龍森林的貴婦》（Les Dames du Bois de Boulogne, 1945）

《鄉村牧師日記》（Diary of a Country Priest, 1950）

《逃犯》（A Man Escaped, 1956）

《扒手》（Pickpocket, 1966）

《慕雪德》（Mouchette, 1966）

《溫柔女子》（A Gentle Woman, 1969）

《夢想者的四個夜晚》（Four Nights of a Dreamer, 1972）

《湖畔的蘭斯洛》（Lancelot du Lac, 1974）

《心魔》（The Devil Probably, 1977）

《錢》（L'Argent, 1983）

《驢子巴達薩》（Au Hasard, Balthazar, 1966, 法國）

一隻手慢慢地由另一隻手中抽出；一個女孩和一個罪犯在一起，顯現了她對青梅竹馬伴侶變心而造成命運悲劇。布列松嚴峻、省略的敘事風格穿插著這種靜態、審慎的鏡頭片段，他的攝影機瞄準在必要的東西上——物體、手、故意沒表情的臉（通常是非職業演員）——不描述自然的行為而是傳達內在生命的神秘：事物的靈魂。他的戲劇性、對白、音樂都簡省到「純粹」電影的地步，缺乏事件細節或誇大的奇觀，布列松關心的不是視覺之美或心理寫實，而是在一個冷酷、無情、孤獨的世界裡如何達到優雅和救贖。這裡，女孩只是一隻名叫巴達薩的驢子主人，驢子由一個主人換到另一個主人，見證也受害於人類的傲慢、貪心、嫉妒、殘暴、粗心，以及，偶爾也有的愛。牠接受自己的命運，如同聖者一樣死亡，在羊群遍佈的草原上，馱著走私者的私貨在背上，被槍射死。這是天主教導演最令人動容的結尾，也是他特殊節制美學最終價值的證明。每部電影（雖然他不多產），他那些毫不多彩的法國生活、充滿封閉也不令人同情的角色，也許是蓋世太保的俘虜，也許是個扒手，一個自殺的多愁的十四歲農家少女，一個用斧頭的謀殺犯，往往會透過死亡和心靈交流，達到精神上的昇華。布列松有毫不妥協的強烈視野，他的人文精神和天份更不容否定。

演員：
Anne Wiazemsky,
François Lafarge,
Philippe Asselin,
Nathalie Joyaut

安妮・維亞珊斯基
佛杭索瓦・拉法吉
菲利浦・阿塞林
娜塔莉・周華歐

梅爾・布魯克斯（MEL BROOKS, 1927- , 美國）

重要作品年表：

《製片人》（The Producers, 1968）

《發亮的馬鞍》（Blazing Saddles, 1974）

《無聲電影》（Silent Movie, 1976）

《緊張大師》（High Anxiety, 1977）

《太空大球》（Spaceballs, 1987）

《羅賓漢歪傳》（Rabin Hood: Men in Tights, 1993）

《新科學怪人》（Young Frankenstein, 1974, 美國）

心腸好的瞎子隱士（金・哈克曼Gene Hackman）撈著熱粥去餵怪物科學怪人，卻一再將燙粥澆在怪物的腿上。這一幕是典型的布魯克斯諷刺類型的手法，粗鄙、俗氣卻十分好笑。其實，《新科學怪人》細緻的佈景和黑白片的攝影氣氛都顯現編導對《科學怪人》惠爾（James Whale）原作的喜歡，這也是布魯克斯作品中最嚴謹的一部，但比起惠爾自己的仿諷作品《科學怪人的新娘》（The Bride of Frankenstein）而言，還是少了一分成熟。即使如此，它仍舊標榜著過火的表演（如金・懷德Gene Wilder及布魯克斯在其他作品中對流行類型的攻擊）、刻意的壞口味，以及無甚新意的笑料。布魯克斯的敘事是不平均的一連串情節累積，欠缺想像力地指向滑稽荒謬的對類型傳統之仿諷，其中充斥著動作喜劇、影射，以及卡通化的刻板角色，唯獨《製片人》以二個潦倒的製片人推出他們相信的失敗劇作（燦爛的可怕歌舞劇《希特勒的春天》）做為詐財騙局，比起他一般無大腦的仿諷有看頭。近來雖然他這套無恥低級、可悲的顛覆和經常失去重點的笑劇不再受歡迎，但他確曾富影響力，與早期「兩傻系列」（Abbott and Costello）的滑稽劇相去不遠，也是其他笑鬧片如《空前絕後滿天飛》（Airplane!）及《笑彈龍虎榜》（Naked Gun），還有無大腦又俗濫的法拉利兄弟（Farrelly Brothers）喜劇的老祖宗。

演員：
Gene Wilder,
Peter Boyle,
Marty Feldman,
Teri Garr,
Cloris Leachman,
Madeline Kahn,
Gene Hackman

金・懷德
彼得・鮑爾
馬蒂・費德曼
泰瑞・蓋爾
克羅瑞絲・李奇曼
瑪德琳・康
金・哈克曼

塔德・布朗寧（TOD BROWNIG, 1882-1962, 美國）

重要作品年表：

《不文三人組》（The Unholy Three, 1925）

《未知的》（The Unknown, 1927）

《午夜倫敦》（London After Midnight, 1927）

《吸血鬼》（Dracula, 1931）

《魔鬼娃娃》（The Devil Doll, 1936）

《怪物》（Freaks, 1932, 美國）

　　布朗寧被禁多年的陰暗傑作提供了一批當代電影想不到的演員：連體雙胞胎，矮子、小頭、長鬍的女人，侏儒……。我們更想不到的，是這位出身馬戲班以拍恐怖片聞名的導演，卻以同情的目光看馬戲班這群「怪物」，讚揚他們的智慧、勇氣及團結精神。布朗寧的恐怖片許多以朗・陳寧（Lon Chaney）為主角，專演被虐的怪物，以及《吸血鬼》。在《怪物》中，布朗寧避免用偷窺的方式介紹他的主角，反而以抒情的遠景看到他們在樹林休息，逐漸靠近他們，使觀眾不致被嚇一跳，也容許我們進一步了解他們，看他們的人性，以及觀察他們每日對付外界的眼光，更推翻了傳統善良與美的等號。的確，電影馬戲班的「正常人」才道德扭曲，他們對待這些命運不佳的同仁十分惡劣而粗暴，最後終於自食惡果。布朗寧作品中，殘酷的命運常造成扭曲，在《未知的》中，馬戲班的飛刀手陳寧熱愛瓊・克勞馥（Joan Crawford），他以為她不能忍受男人碰她，乃砍下自己雙臂，卻發現她愛的是別人。而《吸血鬼》中的貝拉・路勾西（Bela Lugosi）便成功地使我們害怕也同情他。布朗寧也許不是天縱英才，但他黑暗古怪的想像力既迷人也值得看。

演員：
Harry Earles,
Olga Baclanova,
Wallace Ford,
Lelia Hyams,
Daisy Earles

哈利・艾爾斯
奧格・巴克蘭諾瓦
華勒斯・福特
莉莉亞・海默斯
黛西・艾爾斯

路易・布紐爾（LUIS BUÑUEL, 1900-1983, 西班牙／墨西哥／法國）

重要作品年表：

《安達魯之犬》（Un Chien Andalou, 1928）

《黃金年代》（L'Age d'Or, 1930）

《無糧之地》（Las Hurdes, 1932）

《被遺忘的人》（Los Olvidados, 1950）

《娜塞琳》（Nazarin, 1958）

《維莉蒂安娜》（Viridiana, 1961）

《泯滅天使》（The Exterminating Angel, 1962）

《青樓怨婦》（Belle de Jour, 1966）

《中產階級拘謹的魅力》（The Discreet Charm of the Bourgeoisie, 1972）

《朦朧的慾望》（That Obscure Object of Desire, 1977）

《奇異的事情》（El, 1952, 墨西哥）

一個環境好、上教堂的丈夫悄悄躡足到妻子身旁，手裡拿著繩索、剪刀、針和線：這是影史上少見最駭人的男性嫉妒的景象，用一點不煽情的構圖、拍攝和表演出來。超現實家布紐爾的看法，對人性，尤其是中產階級，常有這種冷酷的非理性成份。布紐爾一向習於拆穿男人的虛偽，男人恐懼妻子外遇，多半是投射自己內心性無能，或對其他慾望的壓制（圖中男人還是對腳有性癖好者）。他和達利拍了兩部畫面殘暴、明顯如夢的超現實作品（《安達魯之犬》、《黃金年代》）之後，便悄悄進行他較隱密的攻擊，他對人類的變態行為用攝影機安靜地觀察，將幻想與真實、慾望和行為混淆在一起：在《泯滅天使》中，所有賓客都因為自己的懦弱和懶散，忽然離不開那建築了，另一方面，一隻熊卻走進了沙龍。他的想像力鉅細靡遺，教堂和中產階級是他主要的目標，乞丐可能是小偷和強暴犯，瞎子可能是變童症患者，純潔的跛少女可能是魔女，家庭主婦則是下午的妓女。他像用顯微鏡看昆蟲一般冷靜嚴峻地檢查人性，樂在其中津津有味卻從不說教，在同情的爆料中帶著奇異的精神，是有關人類狀況的基本喜劇。簡言之，他是影史上最偉大、最不專斷的大師。

演員：
Arturo de Córdova,
Delia Garcés,
Luis Beristáin,
Jose Pidal

阿圖洛‧狄‧柯杜瓦
迪麗亞‧葛希斯
路易‧布里斯坦
約瑟‧皮達

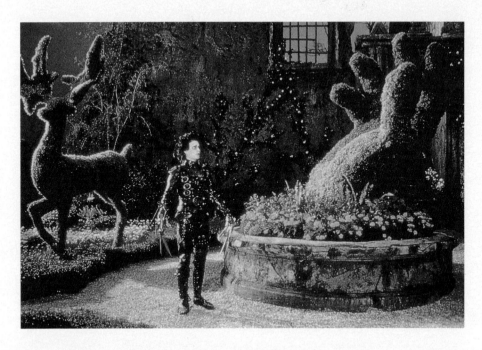

丁姆・波頓（TIM BURTON, 1958- , 美國）

重要作品年表：

《陰間大法師》（Beetlejuice, 1988）

《蝙蝠俠》（Batman, 1989）

《蝙蝠俠大顯神威》（Batman Returns, 1992）

《艾德・伍德》（Ed Wood, 1994）

《火星人入侵》（Mars Attacks!, 1996）

《決戰猩球》（Planet of the Apes, 2002）

《大智若魚》（Big Fish, 2003）

《剪刀手愛德華》（Edward Scissorhands, 1990, 美國）

一個奇怪美麗的男孩（強尼・戴普 Johnny Depp）站在超現實、被他自己剪刀手修出的動物花園中，他是因為創造他的人尚未完成他便過世，使他的手成為所有留在他身上的手術刀彙集。等到一位雅芳化妝品直銷女士發現了他，把他帶回了美國郊區，讓郊區的人難得地見到和他們不一樣的人。曾任動畫師的波頓所拍的這部古怪童話，在視覺上具豐富的獨創性，孩童式的純真最後卻因為理解人性殘酷的一面而出現陰暗面。連他兩部《蝙蝠俠》也比其他依漫畫改編的電影更關心心理的錯亂和社會的崩潰等問題。他富想像力的設計（與表現主義呼應）及古怪的概念，常因敘事的不統一及不願或不能面對如夢魘般劇本的主題暗示而打折扣。波頓固然才氣縱橫，但充其量只是好萊塢娛樂家，而不肯深向挖掘東西。只有在拍真實故事改編的電影，如《艾德・伍德》，他才能找到克制自己天馬行空的方法，把這個樂觀、無才能又沒錢拍片的導演故事，以及他和窮破、吸毒的過氣老演員貝拉・路勾西之間的友情，拍成研究夢想、對朋友忠誠的滑稽古怪、甚至異常的人的悲喜劇。做為幻想大師，他的確有不少魔力，但他不夠成熟做出情感深刻的作品。

演員：
Johnny Depp,
Winona Ryder,
Dianne Wiest,
Anthony Michael Hall,
Kathy Baker

強尼・戴普
薇諾娜・萊德
戴安・維斯特
安東尼・麥可・霍爾
凱西・貝克

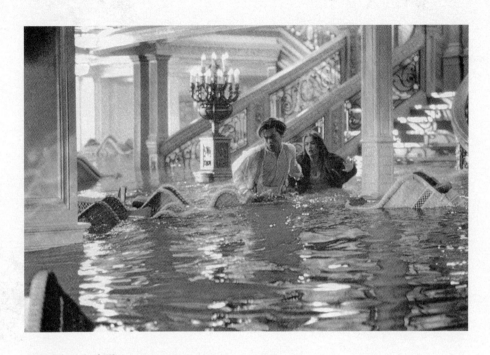

詹姆斯・卡麥隆（JAMES CAMERON, 1954- , 美國）

重要作品年表：

《魔鬼終結者》（The Terminator, 1984）

《異形續集》（Aliens, 1986）

《無底洞》（The Abyss, 1989）

《魔鬼終結者續集》（Terminator 2: Judgment Day, 1991）

《真實的謊言》（True Lies, 1994）

《鐵達尼號》（Titanic, 1997, 美國）

　　這個佈置豪華而真實、極盡聲光之能、情節──一對年
輕美麗浪漫的情人歷經萬難求生──老朽到好像默片時期的
舊公式。雖說擁有大製作及最精良的特效，罔顧歷史真實
性，卡麥隆這部將史上最著名油輪沉沒慘劇搬上銀幕的結果
卻是老套和粗糙的。自從拍過《魔鬼終結者》而以動作戲之
精良刺激而享譽四方的卡麥隆，似乎在此片中無意掌控情感
或心理層面；《鐵達尼號》自始至終只專注於一對多難駕鴦
（上流社會的溫斯蕾Kate Winslet，以及自由即興的窮小子藝
術家狄卡皮歐Leonardo DiCaprio）想從刻板印象的有錢惡人
和冰山下，拯救他們的生命和愛情，被譏為陳腐和卡通化。
說實在的，更是對罹難人士的侮辱。其劇本浮誇拙劣，宿命
的愛情毀了這個題材的潛力。卡麥隆顯然熱愛災難，在船沉
的當兒，他盡情展露拿手的高科技，將早期作品中那些招牌
式的快速剪接、史詩層面的恐怖，和視覺上的華麗騷包一古
腦丟出來。可悲的是，儘管他野心勃勃想製造神話，他只證
明自己是個有生意頭腦、抓得到時代電影話題、卻過度簡
單、在藝術上捉襟見肘的導演。

演員：
Leonardo DiCaprio,
Kate Winslet,
Billy Zane,
David Warner,
Frances Fisher

李奧納多・狄卡皮歐
凱特・溫絲蕾
比利・詹
大衛・華納
法蘭西絲・費雪

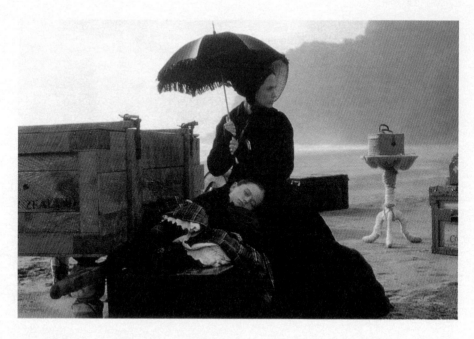

珍·康萍（JANE CAMPION, 1954- , 紐西蘭）

重要作品年表：

《女孩自己的故事》（A Girl's Own Story, 1983）

《兩個朋友》（Two Friends, 1986）

《甜妹妹》（Sweetie, 1989）

《與天使同桌》（An Angel at My Table, 1990）

《伴我一世情》（The Portrait of a Lady, 1996）

《聖煙烈火情》（Holy Smoke, 1999）

《凶線第六感》（In the Cut, 2003）

《鋼琴師與她的情人》（The Piano, 1993, 澳洲）

一個穿黑衣愁眉苦臉坐在她有限的幾個隨身木箱中的女子，等在紐西蘭荒涼的海灘上。從六歲後就啞了的女子（她的女兒為她「翻譯」），到這裡來改嫁給一個陌生人，他拒絕將她鍾愛的鋼琴運回荒郊的家中，使她不得不和當地的男人以性為代價換回她的琴……，最後這個交易衍成了暴力和愛情。康萍性感的愛情和不感傷的角度，由令人不熟悉不安心的角度拍攝，以荒野來對比不善溝通、摸不清底細又陷在自己夢境和需求中的角色動盪的心理。其省略的敘事既保持神秘，卻也用視覺的轉折來捕捉生活中平靜、痛苦（身體和情緒上的傷害是康萍電影的家常便飯），以及激情的片刻。她的主角往往是笨拙、困惑但聰明又有毅力的女人。不難想像，她對亨利‧詹姆斯（Henry James）名著的改編也具內涵和想像力。不過，她並不是刻板的女性主義者，她明白人性太無可預測，又太複雜無法簡化，所以在《甜妹妹》、《與天使同桌》，以及她的傑作短片《女孩自己的故事》中，多半是歡喜、悲傷摻半，恐懼與慾望、超現實與平凡同時並行。康萍也不循類別，她的作品銳利、即興，也完全原創。她是不安於室的導演，永遠鼓勵及允許我們，用新的眼光看這個世界。

演員：
Holly Hunter,
Harvey Keitel,
Sam Neill,
Anna Paquin,
Kerry Walker

荷莉‧韓特
哈維‧凱托
山姆‧尼爾
安娜‧帕奎
凱莉‧渥克

法蘭克·卡普拉（FRANK CAPRA, 1897-1991, 美國）

重要作品年表：

《強人》（The Strong Man, 1927）

《奇蹟之女》（The Miracle Woman, 1931）

《中國風雲》（The Bitter Tea of General Yen, 1933）

《一夜風流》（If Happened One Night, 1934）

《失去的地平線》（Lost Horizon, 1937）

《毒藥與老婦》（Arsenic and Old Lace, 1941）

《華府風雲》（Mr. Smith Goes to Washington, 1939）

《風雲人物》（It's a Wonderful Life, 1946）

《合家歡》（A Hole in the Head, 1959）

《錦囊妙計》（Pocketful of Miracles, 1961）

《富貴浮雲》（Mr. Deeds Goes to Town, 1936, 美國）

演員：
Gary Cooper,
Jean Arthur,
George Bancroft,
Lionel Stander,
Douglas Dumbrille

賈利‧古柏
琴‧亞瑟
喬治‧班克勞復
萊納‧史坦德
道格拉斯‧鄧布里爾

　　吹低音大喇叭的詩人朗法羅‧第茲人單勢孤地對抗著一群犬儒的有錢人，他們咆哮說他要將繼承的大批遺產捐給窮人是瘋狂的行為。然而這是一部卡普拉的電影，而扮演第茲的正是羞怯、性感、不多話卻擁有常識的賈利‧古柏（Gary Cooper），當然結尾這個代表全美國普通老百姓心聲的鄉巴佬一定會勝的。卡普拉早期的電影都是節奏明快、修飾得當的喜劇和冒險劇。但從《富貴浮雲》後，他找到了自己的使命：就是由一個孤獨的平民英雄克服都市腐敗的市儈、政客和律師，強調簡單傳統的價值，以這種感傷的民粹喜劇，製造道德提升的烏托邦，藉此來教誨所謂真正的美國方式。這種哲學使卡普拉被歸為羅斯福「新政」（New Deal）的自由派分子，事實上，卡普拉是比較傾向煽動群眾，以至於他後期的電影越來越拙劣，自滿、反動，也越來越缺乏娛樂性：《華府風雲》結尾是詹姆斯‧史都華（James Steward）——另一個卡普拉的最愛——在參議院發表冗長又焦點不明的愛國感言，用以擊垮幾個腐敗的政客，比起來，史都華前部《風雲人物》用小鎮的單純視野來對抗生命中較真實較麻煩的妥協，其方式較易讓人接受，雖然其中的樂觀思維全由一個可愛的老天使來引導。不論卡普拉如何想向他愛的國家致敬，他的一些名作現在看來囉嗦老套，過時又沉重，尤其政治上實在太與現實脫節。

李奧・卡拉克斯（LÉOS CARAX, 1962- , 法國）

重要作品年表：

《男孩遇見女孩》（Boy Meets Girl, 1984）

《壞痞子》（Mauvais Sang, 1986）

《寶拉X》（Pola X, 1999）

《新橋戀人》（Les Amants du Pont Neuf, 1991, 法國）

　　兩個幾乎不可能的戀人——一個是害怕要失明的中產藝術學生，另一個是落魄潦倒脾氣暴躁的流浪漢，住在巴黎最老的橋上的流浪漢地區，在法國慶祝兩百週年時的煙火下見證彼此的情感。雖然卡拉克斯是高達的忠誠影迷，也被普遍認為是法國新浪潮的接班人，他的浪漫影像事實上更令人想起默片：即使這部以絕望及無家可歸為題的現代童話中，他詩意的燈光、色彩，和攝影機移動，都比有時過分沉重的對白更有力地傳達主角內心的情感。顯然他的故事——多半是多愁善感、夢幻破滅的寂寞年輕人，偶爾相遇而因愛得重生——微不足道又欠缺說服力，但是他有製造驚人、甚或超現實構圖的眼光，而他對動感的敏銳（如在此片中夜晚塞納河上划水），使他的作品充滿興奮之情。另外他也顯著地重塑巴黎這個夢幻城市：在《男孩遇見女孩》歡喜明快的黑白影像中，巴黎成了煩惱孤獨客和喪失靈魂人的煉獄。有時卡拉克斯的完美主義野心顯得虛矯（新橋、塞納河和兩岸建築都被重新構築，犧牲了法國南部），但即使他對壯麗隱喻有特殊嗜好，有時看來有點幼稚，但我們絕不能否認他的才情，和他對電影那份深沉的愛。

演員：
Juliette Binoche,
Denis Lavant,
Klaus-Michael Gruber,
Daniel Buain,
Edith Scob

茱麗葉特・畢諾許
丹尼斯・拉馮
克勞斯–麥可・葛魯柏
丹尼爾・布恩
艾迪斯・史可

馬塞・卡內（MARCEL CARNÉ, 1909-1977, 法國）

重要作品年表：

《怪事》（Drôle de Drame, 1937）

《北方旅館》（Hotel du Nord, 1938）

《日出》（Le Jour se Lève, 1939）

《夜間訪客》（Les Visiteurs du Soir, 1942）

《天堂的小孩》（Les Enfants du Paradis, 1945）

《夜之門》（Les Portes de la Nuit, 1946）

《紅杏出牆》（Thérèse Raquin, 1953）

《曼哈頓的三個房間》（Three Rooms in Manhattan, 1965）

《霧碼頭》（Le Quai des Brumes, 1938, , 法國）

逃兵尚・嘉賓（Jean Gabin）站在臥房的陰影中看著他最近瘋狂愛上的蜜雪・摩根（Michèle Morgan），他們的休息相當短暫，嘉賓需要一本護照出國，正在和一個掮客交涉中，掮客也在打摩根的壞主意。卡內的作品常被冠上「詩意寫實」的名稱，但是卡內在1935至1945年間拍的最好電影，多半由賈克・普維（Jacques Prévert）編寫，簡直只可用詩來形容。在銀幕上瀰漫著一片憂鬱的宿命色彩，對命運浪漫的迷戀，以及下層社會的犯罪行為。大霧縹緲的街道，煙塵嬝繞的酒吧，破敗的旅館房間，還有美麗、對主角百般依從的穿風衣雨帽的女人（陰沉的悲觀色彩常被認為暗指即將來臨的世界大戰）。這裡如往常一樣，厚重而英俊的嘉賓仍是失意卻有尊嚴的勞工階級，因為愛與榮譽犯下暴行，終將與官方對立而毀滅。也許卡內的藝術很仰賴他的合作者（如美術設計亞歷山大・托內 Alexandre Trauner 和作曲家毛希斯・周伯 Maurice Jaubert），因為他戰後的作品就大不如前。他和普維在影史絕對佔一席之地，不僅因為他有張力強的驚悚片（如《日出》）、多彩多姿的超現實喜劇（如《怪事》），還有那部史詩的浪漫劇場傑作《天堂的小孩》。

演員：
Jean Gabin,
Michèle Morgan,
Michel Simon,
Pierre Brasseur,
Robert Le Vigan

尚・嘉賓
蜜雪・摩根
米歇・西門
皮耶・布拉塞爾
勞勃・勒・維根

約翰·卡本特（JOHN CARPENTER, 1948- , 美國）

重要作品年表：

《征空雜牌軍》（Dark Star, 1974）

《攻擊十三分局》（Assault on Precinct 13, 1976）

《月光光心慌慌》（Halloween, 1978）

《紐約大逃亡》（Escape from New York, 1981）

《突變第三型》（The Thing, 1982）

《外星戀》（Starman, 1984）

《他們是活的》（They Live, 1988）

《戰慄黑洞》（In the Mouth of Madness, 1994）

《月光光心慌慌第九集》（Halloween, 2004）

《午夜時刻》（The Fog, 1979, 美國）

　　沉船的鬼魂從霧中飄起來復仇，這是在加州一個觀光小鎮，一百年前小鎮錯待這些冤鬼，如今慶祝百年慶卻厄運連連。卡本特的電影往往廉價又不乏快感地重拍四〇及五〇年代的B級科幻、恐怖和驚悚片，荒唐滿紙卻有時扣人心弦，神秘又睿智。《午夜時刻》開頭，我們看到小孩們在聽毛骨悚然的故事，就已經預設這是個可笑的劇情。但我們也很難抗拒正義匡正邪惡，以及一群人用技巧抵禦死神的故事。卡本特從他熱愛的導演霍克斯（Howard Hawks）處偷師學來一群人被襲的主題（《征空雜牌軍》和《攻擊十三號分局》），也甚至重拍了霍克斯的《突變第三型》，海邊社區被不平靜力量打擾的這個處理，則學自希區考克（Alfred Hitchcock）的《鳥》（The Birds），至於那些恐怖的復仇者應該是從傑克・阿諾的怪物片而來。卡本特雖一再舊瓶新酒，卻也在受威脅的個人或團體中反覆交叉剪接，展現他製造懸疑的才能。他也是大銀幕高手，其技巧常被其他人模仿，至於危險的威脅的人或怪物，從構圖邊邊或模糊的背景中閃出，也是他的獨門絕活。他的技巧也許並不成熟，但在《午夜時刻》和《月光光心慌慌》中，他的技巧卻特富感染力。可惜，他後來並無長進，老是用同一套東西。

演員：
Adrienne Barbeau,
Jamie Lee Curtis,
Tom Atkins,
Janet Leigh,
Hal Holbrook,
John Houseman,
Nancy Loomis

艾德里安・巴波
潔米・李・寇蒂斯
湯姆・阿特金
珍妮・李
郝爾・霍布魯克
約翰・豪斯曼
南西・盧米斯

約翰・卡薩維帝斯（JOHN CASSAVETES, 1929-1989, 美國）

重要作品年表：

《影子》（Shadows, 1961）

《孩子在等著》（A Child is Waiting, 1963）

《丈夫》（Husbands, 1970）

《蜜妮和莫斯科維茲》（Minnie and Moskowitz, 1971）

《受影響的女人》（A Woman Under Influence, 1974）

《殺死一個中國賭頭》（The Killing of a Chinese Bookie, 1976）

《首演之夜》（Opening Night, 1978）

《女煞葛蘿莉亞》（Gloria, 1980）

《愛的激流》（Love Streams, 1983）

《臉》（Faces, 1968, 美國）

16釐米黑白攝影之粗粒子，以及從一個長故事中擷取片刻的印象（圖為吉娜・羅蘭絲Gena Rowlands的妓女與一個十四年婚姻破裂的男子喝得酩酊大醉），是典型卡薩維帝斯視覺和敘事特出如紀錄片般立即感。雖然許多人以為他的作品是即興做成，但事實上，他這些有關危機關係、情緒波動，以及男女尋找愛情引起的張力作品，都是經過仔細的編集以及排練的。他偏好在傳統緊湊結構的劇情中採取觀察角色行為的角度，也營造酷似隨意的視覺風格（包括長鏡頭、手持攝影和經常變焦），以特寫緊追著那些精神狂亂又口齒不清的角色，製造出自然主義的氣氛。他的電影都是低成本（部分用他演好萊塢電影賺來的錢），演員都是老班底，如妻子羅蘭絲、好友彼德・福克（Peter Falk）、班・加沙拉（Ben Gazzara）和西摩・卡梭（Seymour Cassel），合作出來的電影如《影子》、《丈夫》、《受影響的女人》都與主流片大相逕庭。鬆散的敘事，粗鈍的技術，和誠實的對中產生活的描述，使他成為真正有影響力的獨立製片。但他最成功之處是他一直能引出超好又鮮明的表演，既能探索人的狀況，又成為一種隱喻，他特異的形式內容組合確立他是最有才華的導演之一。

演員：

John Marley,
Gena Rowlands,
Lynn Carlin,
Fred Draper,
Seymour Cassel,
Val Avery

約翰・馬利
吉娜・羅蘭絲
琳恩・卡林
佛列・椎頰
西摩・卡梭
維爾・艾佛瑞

克勞德·夏布洛（CLAUDE CHABROL, 1930- , 法國）

重要作品年表：

《表兄弟》（Les Cousins, 1959）

《美女們》（Los Bonnes Femmes, 1959）

《女鹿》（Les Biches, 1968）

《不貞的女人》（La Femme Infidèle, 1968）

《屠夫》（Le Boucher, 1970）

《十天奇蹟》（Ten Days' Wonder, 1971）

《毀滅》（Nada, 1974）

《三面夏娃》（Violette Nozière, 1978）

《酷雞探長》（Poulet au Vinaigre, 1985）

《女人的故事》（Une Affaire des Femmes, 1988）

《地獄》（L'Enfer, 1994）

《什麼都不再行的通》（Rien Ne Va Plus, 1997）

《漂亮的塞吉》（Le Beau Serge, 1958, 法國）

塞吉自憐於其死去的唐氏症孩子而陷入酒精中，一會，他的苦澀和絕望會讓他把在村中廣場玩足球的小孩趕走。夏布洛的第一部電影被視為法國新浪潮的首部作品，敘述一個學生回鄉發現童年好友成了酗酒狂。他於是努力拯救塞吉，清理他的家庭問題（通姦、強暴、暴力），他倆的愛恨關係由是交錯不分，彼此也交換惡行、罪過，和最後的救贖。夏布洛深受希區考克影響，他的故事也一再處理罪愆、犯罪、暴力、謀殺，以及「雙」（double）的主題：有如自我（ego）及本我（id）的角色陷在複雜的心理或倫理的權力鬥爭中，不論是描述中產階級，或者在經濟及文化上都匱乏的勞工階級，他的凝視往往保持疏離，甚至帶點嘲諷來觀察人們對殘忍暴行的潛力。這片乍看是對小鎮生活的荒謬描繪，我們卻很快發現它是很仔細安排構圖營造犯罪及救贖的結構寓言——雖然其表面為寫實電影，它內在仍有象徵的況味——拯救者後來在大雪中尋找塞吉，和塞吉妻子痛苦卻有救贖意義的分娩交叉剪接在一起——使這電影提升為詩化的通俗劇。夏布洛的冷靜知性在創作上並無一致結果，但他最好的作品，如《美女們》、《不貞的女人》、《屠夫》和《三面夏娃》中，他準確的視覺畫面和富表現性的構圖都提供了含蓄的心理層面。

演員：
Gérard Blain,
Jean-Claude Brialy,
Bernardette Lafont,
Michèle Meritz,
Jeanne Perez,
Claude Cerval

傑哈·布蘭
尚-克勞德·布里阿利
貝荷納黛·拉芳
蜜雪兒·梅里茲
珍妮·裴瑞茲
克勞德·塞瓦

尤塞夫・卡因（YOUSSEF CHAHINE, 1926- , 埃及）

重要作品年表：

《尼羅河之子》（Son of the Nile, 1951）

《開羅車站》（Cairo Station, 1958）

《沙拉丁》（Saladin, 1963）

《大地》（The Land, 1969）

《選擇》（The Choice, 1970）

《麻雀》（The Sparrow, 1973）

《亞歷山大為什麼？》（Alexandria Why?, 1978）

《埃及故事》（An Egyptian Story, 1982）

《再見拿破崙》（Adieu Bonaparte, 1984）

《第六天》（The Sixth Day, 1987）

《亞歷山大再一次和永遠》（Alexandria Again and Always, 1989）

《他者》（The Other, 1999）

《命運》（Destiny, 1997, 埃及／法國）

十二世紀的安達路西亞，伊斯蘭基本教義者祈神並誓言對抗基督徒和自由思想的回教徒──尤其是哲學家，也是國王的輔佐阿伐羅埃士（Averroës）──這些人愛唱歌跳舞及辯論。卡因持寬容態度的這闕讚美詩如往昔般混合了史詩冒險、強悍諷喻、政治寓言，以及（善用埃及流行傳統）歌舞豪華秀：有勁的吉卜賽舞蹈傳達了精神自由歡樂的表現，一貫將其道德和形而上的意念轉換成確切的動作，也用個人經驗來描繪政治鬥爭和衝突。卡因生長於亞歷山大港的都會，並在加州帕薩丁納學習表演，他不僅致力禮讚自由和人類的愛，也對電影風格和類型貢獻良多。不論是歷史寓言的史詩（《沙拉丁》、《再見拿破崙》），還是黑色電影通俗劇（《開羅車站》）、都市新寫實（《大地》），或是將藝術、自傳、喜劇、悲劇、歷史混雜在一起的「亞歷山大港三部曲」，都遊移自如於燈光、色彩、攝影機移動、剪接、象徵主義中，將反權威寓言翻出生動活力。很少有電影導演能成功將民粹戲劇點染出如此知性政治、社會和倫理的分析，《命運》感性的詩情和意識型態的信念使他在坎城五十週年中獲得終生成就大獎。

演員：
Nour El Cherif,
Laila Eloui,
Mahmoud Hémeida,
Safia El Emary,
Khaled El Nabaoui

諾爾·艾爾·切芮夫
萊拉·艾呂
穆罕默德·黑米達
薩菲亞·艾爾·艾馬利
韓里德·艾爾·納布優

查理・卓別林（CHARLES CHAPLIN, 1889-1977, 英國／美國）

重要作品年表：

《小孩》（The Kid, 1921）

《清教徒》（The Pilgrim, 1923）

《淘金記》（The Gold Rush, 1925）

《城市之光》（City Lights, 1931）

《大獨裁者》（The Great Dictator, 1940）

《維杜先生》（Monsieur Verdoux, 1947）

《水銀燈下》（Limelight, 1952）

《紐約之王》（A King in New York, 1957）

《摩登時代》（Modern Times, 1936, 美國）

　　雖然此處卓別林不是穿著他招牌的小流浪漢戲服（這是他最後一次扮演這個角色），也沒有對著攝影機微笑，贏取觀眾的同情，然而此情此景卻再「卓別林」沒有了：永恆的弱小人物在經濟蕭條時代，以及無人性、絕望和敵意充斥的世界裡，備受大塊頭和權威形象欺凌。他簡單的社會和政治批判、滑稽的喜劇動作，使他成為世人最熟知也最喜愛的娛樂家，不過近年他這套感傷情感、自憐氣氛，和對有錢有勢的人幼稚的態度，已飽受批評。他並不是特別成熟或具原創性的導演，他的影像只為了紀錄他的玩笑和跌撞身手。不過，他烏黑憂傷美麗的眼睛、皮笑肉不笑的表情，還有取悅人的舉止，和優雅如芭蕾的動作，加上對貧窮的抒情式描寫（從童年取得的靈感），使他變成在雜耍劇的維多利亞戲劇中成長一代觀眾的認同對象。直到四〇年代他才拋棄了舊公式轉拍有聲片，如反希特勒的諷刺喜劇《大獨裁者》。除了憎惡女人的黑色喜劇《維杜先生》，以及悲慘的《香港女伯爵》（A Countess from Hong Kong）以外，他晚年的作品都有點說教，《水銀燈下》和《紐約之王》都指陳他個人對可憎世界的厭惡。不管他這些作品如何過時，他仍是二十世紀一個重要的現象。

演員：
Charles Chaplin,
Paulette Goddard,
Henry Bergman,
Chester Conklin,
Tiny Sanford

查理・卓別林
寶萊特・高達
亨利・柏格曼
切斯特・康克林
泰尼・山福

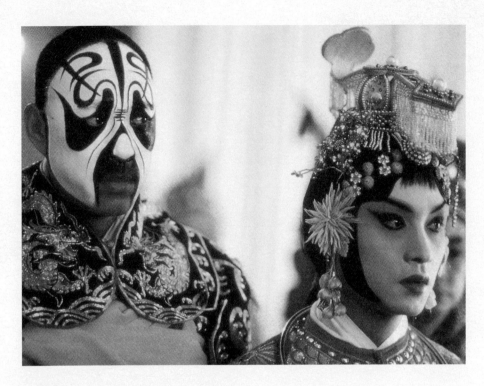

陳凱歌（CHEN KAIGE, 1952- , 中國）

重要作品年表：

《黃土地》（Yellow Earth, 1984）

《大閱兵》（The Big Parade, 1986）

《孩子王》（King of The Children, 1987）

《邊走邊唱》（Life on a String, 1991）

《風月》（Temptress Moon, 1996）

《荊軻刺秦王》（The Emperor and the Assassin, 1999）

《和你在一起》（Together, 2002）

《霸王別姬》（Farewell My Concubine, 1993, 香港／中國）

兩個京劇團的角，一個男的，一個反串女角的乾旦，投入舞台入戲太深，乃至在現實中乾旦也極端嫉妒男角娶了一個妓女。雖然有潛在的同性戀觀點，本片仍是傳統的通俗劇，而陳凱歌的場面調度是適切地京劇化——華麗的戲服和佈景、華麗的色彩和攝影，烘托了誇大的情感。京劇團員小時嚴格吃盡苦頭的訓練、逐漸有的名利，和中國近代的五十年歷史的忠誠與背叛：包括軍閥統治、日本侵略、共黨勝利，和文革的邪惡不法。但陳凱歌似乎更關注於歷史背景的戲劇性潛力。他早期的作品如《黃土地》、《大閱兵》、《孩子王》，雖用隱喻及省略的敘事風格以逃避電檢，倒是一貫關注政治現實對個人生活的影響（他這一代都在年輕時碰到文革，曾被下放）。做為中國電影學院號稱第五代導演的領導者，他長期顯現他是個具想像力和知性的風格家。即便由政治寓言中轉為傳統的慾望及絕望的通俗劇，他的作品仍在視覺上充滿華彩。

演員：
張國榮、
張豐毅、
鞏俐、
葛優、
英達、
呂齊、
雷漢

麥可・齊米諾（MICHAEL CIMINO, 1943- , 美國）

重要作品年表：

《冲天炮與飛毛腿》（Thunderbolt and Lightfoot, 1974）

《天國之門》（Heaven's Gate, 1980）

《龍年》（The Year of the Dragon, 1985）

《天火》（The Sicilian, 1987）

《致命時刻》（Desperate Hours, 1990）

《追日人》（The Sunchaser, 1996）

《越戰獵鹿人》（The Deer Hunter, 1978, 美國）

　　兩個戰俘，在東南亞的泥濘河中，遠離他們在賓州鋼鐵
小鎮的家鄉，想逃離越共，他們的臉上充滿了恐怖和決心，
而且各種傷痕也說明他們備受越共凌虐。齊米諾的剖心史
詩，以勞工為國出征的故事，既對英雄主義造成爭議，也動
搖了美國對自己的信念：對絕望、懷疑和悲觀採誠實的立
場，對愛國和朋友情誼有令人動容的描述（尤其一開始冗長
卻細節豐富的派對），唯其將越共描述成迫使俘虜用俄羅斯
轉盤打太陽穴的虐待情節，被批為種族偏見及過火煽情。齊
米諾一向長於角色塑造，他也能將親切的、史詩的、個人
的、政治的，以及嚴肅的野心和活生生的寫實觀念，全部混
在一起。《越戰獵鹿人》是他最好的電影，不過，他的西部
片《天國之門》卻是藝術的慘敗，預算天文數字，導致聯美
公司破產，之後，他仍是一逕地在戲劇形式和氣氛上一再過
火，也漸漸為人忽略。但本片仍是重要的戰爭片，也是美國
的里程碑。第一次，美國開始懷疑自己在世界上的地位，而
好萊塢也難得的拍出了一部真正不幼稚的電影。

演員：
Robert De Niro,
Christopher Walken,
Jon Savage,
John Cazale,
Meryl Streep,
George Dzundza

勞勃・狄・尼洛
克里斯多福・華肯
強・薩維吉
約翰・卡薩爾
梅莉・史翠普
喬治・德宗薩

蘇利門・西塞（SOULEYMANE CISSÉ, 1940- , 馬利）

重要作品年表：

《生命中五天》（Five Days of a Life, 1972）

《丹・慕索》（Den Muso, 1975）

《布拉》（Barra, 1978）

《風》（Finye, 1982）

《瓦堤》（Waati, 1995）

《靈光》（Yeelen / The Light, 1987, 馬利）

　　一個小男孩從沙中挖出兩個像蛋的東西，象徵了再生，非洲的新紀元，新興古代的知識將共同決定非洲的未來。西塞此片的閃亮意象出現於片尾，故事如寓言般講述一個巫師跨越無垠無界的沙漠找尋他的兒子（也是小男孩的父親），既忿怒於兒子擁有他的魔法，也氣他吞佔了神力的吉祥物。西塞喜歡描述新與舊的衝突，用神秘如夢的象徵於現實的環境中：在《風》中，主角是現代的學生，他處在傳統鄉村和西化都市價值的衝擊中，使他一再放棄嗑藥、示威、考試這些城市玩意，回歸到大海、大樹、羊隻等大自然中。《靈光》中這種意象更加普遍，陽光照在灼熱的大地上，水中反映出視象，處處可見煙霧，在牛、象、獅上都可見神跡。末了父親兒子對峙戰爭中，配以高潮的雷聲和刺目的光線。西塞的構圖乾淨俐落，往往只是一兩個角色站在一望無際的景觀中，魔幻存於聲音、金光，或最簡樸的特效中（如倒走的狗兒，臉疊印在水中的杵上），整體詩情洋溢、有力，與非洲文化傳統融為一體。

演員：
Issiaka Kane,
Aoua Sangare,
Niamanto Sanogo,
Balla Moussa Keita,
Youssouf Tenin Cissé

伊莎克·肯恩
奧亞·山葛
妮亞曼圖·山諾哥
巴拉·莫薩·凱塔
尤塞夫·坦尼·西塞

何內・克萊爾（RENÉ CLAIR, 1989-1981, 法國）

重要作品年表：

《巴黎沉睡》（Paris Qui Dort, 1923）

《幕間》（Entr'Acte, 1924）

《義大利草帽》（The Italian Straw Hat, 1927）

《一百萬》（Le Million, 1931）

《給我們自由》（A Nous la Liberté, 1931）

《七月十四日》（Le Quatorze Juillet, 1932）

《我娶了一個女巫》（I Married a Witch, 1942）

《夜晚的美女》（Les Belles de Nuit, 1953）

《大謀略》（Les Grandes Manoeures, 1955）

《巴黎屋簷下》（Sous les Troits de Paris, 1930, 法國）

　　這是哪個城市的屋頂？看來如此活生生又浪漫。這個有成群巴黎老百姓聚在街上和陽台上的形象，卻是偉大的拉薩爾・密爾森（Lazare Meerson）在片廠中搭出的景觀，是克萊爾第一部有聲片的技術大勝利。的確，他有名的電影（包括《七月十四日》、《一百萬》、《給我們自由》，和輕鬆帶有達達主義幻想趣味的《幕間》，以及一堆在英國和美國拍的作品），都不是以故事或溫和的瘋狂嘲弄被記得，反而他們的面貌和聲音才是要點。《巴》片故事是兩個好友愛上同一個女子，一個被誤送入監獄。喬治・貝銀納（Georges Perinal）流利的攝影，跟著角色幾乎如芭蕾舞般滑過密爾森精細人工化卻富魅力的光影愛情城市，對白亦常常如輕歌劇般被歌唱和音樂取代，到末尾克萊爾的風格湧現，在自足的世界中淹沒了一切內容。所以電影雖迷人精緻，至今看來卻膚淺過時。他的海外影片也一樣是基本上優雅的創作，但在法國戰後拍的電影卻沿著「詩意寫實」的陰暗戲劇模式作品。可悲的是，他雖偶有《大謀略》這樣動人的悲喜愛情片，其他電影卻如他早期喜劇一般遠離了現實，使克萊爾一度高標的聲譽一路下滑至不可挽回。

演員：

Albert Préjean,
Pola Illéry,
Edmond Greville,
Gaston Modot,

亞伯・普萊堅
寶拉・伊萊利
艾德蒙・葛瑞維爾
賈斯東・莫杜

昂利－喬治・克魯佐（HENRI-GEORGES CLOUZOT, 1907-1977, 法國）

重要作品年表：

《犯人住在21號街》（L'Assassin Habite au 21, 1942）

《烏鴉》（Le Corbeau, 1943）

《犯罪河岸》（Quai des Orfèvres, 1947）

《惡魔女人》（Les Diaboliques, 1955）

《真實》（La Verité, 1960）

《犯人》（La Prisonnière, 1968）

《恐懼的代價》（The Wages of Fear, 1953, 法國）

老人查爾·凡諾（Charles Vanel）的腿被一部由他朋友
尤·蒙頓（Yves Montand）駕駛、載滿炸藥的貨車輾斷了。
車子不能不壓過去，因為它已陷在流滿石油的泥塘中，而老
頭又不幸跌了進去。看仔細點，尤·蒙頓臉上可沒有半點悔
恨、同情或羞愧，反而他臉上盡是仇恨、厭惡，因為這樁意
外延誤了他倆冒死開車經過崎嶇的南美洲山路，靠這趟車可
以賺足錢讓他們回法國。克魯佐這些人性本惡的電影充滿只
有原始本能的角色。他這部傑出的懸疑公路驚悚片，在泥
濘、汗水和污垢中展現角色的道德沉淪，而亮晃晃的太陽就
映照了克魯佐自己無情的凝視，彰顯人類靈魂各個角落和罅
縫中丁點邪惡和焦慮。他的尖酸悲觀主義全無情感，人們被
他描繪成只會自保的獵者和獵物。雖然像尚·雷諾（Jean
Renoir）的作品一樣，每個角色均有自己的理由，其動機說
得好聽是本能，難聽便是邪惡了。在《烏鴉》中，一整個小
鎮的居民因為匿名信而互相密告起來，《犯罪河岸》一部輕
鬆的神秘謀殺劇卻帶有妓女、通姦和黃色電影情節。《惡魔
女人》描寫了有虐待傾向的寄宿小學校長，以及他和妻子情
節錯綜複雜的關係。每部電影也恰如其份地選在灰暗、污穢
的地點，配以精確的攝影風格。克魯佐的視野也許不討喜，
但他的戲劇奇才和技巧，卻聳動也令人毛骨聳然。

演員：

Yves Montand,
Charles Vanel,
Peter Van Eyck,
Folco Lulli,
Véra Clouzot

尤·蒙頓
查爾·凡諾
彼得·凡·艾克
佛科·魯利
薇拉·克魯佐

尚·考克多（JEAN COCTEAU, 1889-1963, 法國）

重要作品年表：

《詩人之血》（Le Sang d'un Poète, 1930）

《美女與野獸》（La Belle et la Bête, 1945）

《禁宮生死恨》（L'Aigle à Deux Têtes, 1947）（港譯《雙頭鷹》）

《恐怖的父母》（Les Parents Terribles, 1948）

《奧菲遺言》（Le Testmant d'Orphée, 1960）

《奧菲》（Orphée, 1950, 法國）

詩人奧菲被死神使者引導，穿過臥室的鏡子，進入黑暗萬劫不復的地帶，一方面想將他剛剛去世的妻子救回來，並且也與化為美麗公主的死神面對面，然而他卻愛上了她。考克多簡單迷人、富創造力的業餘色彩，使他的神話詮釋格外打動觀眾。他集作家、畫家、導演於一身，對於自己藝術家的處境十分自戀，透過花梢的電影宣告他的美學，但最好的作品（《美女與野獸》、《奧菲》）中的個人象徵主義，在他其他較弱、而且除了死忠影迷外不太看的懂的（《詩人之血》、《奧菲遺言》）就難令人下嚥，但他豐富的想像力卻使故事充滿普世性的吸引力。他的成功可能有一部分來自他對媒體魔幻潛力如小孩般地雀躍喜歡：慢鏡頭、倒拍、鏡子和水銀特效，都是他用的技巧，使奧菲自由旅行於生死之間。同樣吸引人的，尚有用我們熟悉的世界來創造神話人物和地點的方式：死神使者是穿著皮衣皮褲的摩托車騎士，來生的模糊訊息是自汽車上的收音機傳來，被炸彈夷平之處是所謂的「地區」（Zone）。考克多對於藝術、愛和死亡的浪漫想法一貫是膚淺、喧鬧，以及自得其樂的，但是他傑出如夢的影像和根本上帶遊戲色彩，幾乎用如家庭電影方式來處理敘事和風格，使他的名字不僅和前衛運動連在一起，而且在許多方面預示著法國新浪潮的來臨。

演員：

Jean Marais,
Maria Casarès,
François Périer,
Marie Déa,
Edouard Dermithe,
Juliette Greco

尚・馬黑
瑪麗亞・卡薩瑞斯
佛杭蘇瓦・裴希爾
瑪希・狄亞
艾德華・德米特
茉麗葉・葛雷科

柯恩兄弟（JOEL and ETHAN COEN, 1954- , 1957- , 美國）

重要作品年表：

《血迷宮》（Blood Simple, 1984）

《撫養亞歷山大》（Raising Arizona, 1987）

《米勒反戈》（Miller's Crossing, 1990）

《巴頓・芬克》（Barton Fink, 1991）

《金錢帝國》（The Hudsucker Proxy, 1994）

《謀殺綠腳趾》（The Big Lebowski, 1998）

《真情假愛》（Intolerable Cruelty, 2003）

《快閃殺手》（The Lady Killers, 2004）

《冰血暴》（Fargo, 1995, 美國）

　　兩個綁架的人嘲笑被矇面的受害者驚駭無謂地在雪中企圖逃跑，這個景象既好笑又嚇人，超現實又可信，這種喜劇混著暴力犯罪、駭怪景象對比於平凡的日常日子，充分彰顯柯恩兄弟緊張又具想像力的戲劇。他們腦中的美國，是小小的嫉妒貪婪也會導致失控的野蠻暴力，此片中一個膽小鬼計畫一個綁架自己的假案子來賺點錢，卻演成多重謀殺。有人批評柯恩兄弟太重風格，不過他們有力驚人的視覺，以及謎樣磨人的敘事，還有對白的豐富色彩，使他們創造了如惡夢般的熱情世界，其中角色都無法察覺自己或別人行動的真正後果。這個世界離現實很遠，並且，因為柯恩兄弟的喜感，也不拘泥於傳統的犯罪類型。顯然《血迷宮》、《米勒反戈》和《巴頓‧芬克》冷冽的諷刺和準確的劇情使電影看來冷酷又帶心機，但近來的作品如《金錢帝國》、《冰血暴》和《謀殺綠腳趾》都確實顯出兩兄弟鍾愛那些平凡好心即使在腐敗社會中仍出淤泥不染又正直甚至帶點俠氣的小人物，在他們炫目的俗麗中，透出信任、友情、愛可以超越人類孤絕狀態的信仰，這使得柯恩兄弟的喜劇充滿知性，也特別動人心弦。

演員：
Frances McDormand,
William H. Macy,
Steve Buscemi,
Peter Stormare,
Harve Presnell,
Kristin Rudrud

法蘭西絲‧麥朵曼
威廉‧H‧馬西
史帝芬‧巴斯切米
彼得‧史多瑪
哈維‧普萊斯奈爾
克麗斯汀‧魯鐸

法蘭西斯・福特・柯波拉（FRANCIS FORD COPPOLA, 1939- , 美國）

重要作品年表：

《雨族》（The Rain People, 1969）

《對話》（The Conversation 1974）

《教父續集》（The Godfather Part II, 1974）

《現代啟示錄》（Apocalypse Now, 1979）

《心上人》（One from the Heart, 1982）

《鬥魚》（Rumble Fish, 1983）

《塔克：其人其夢》（Tucker, 1988）

《教父第三集》（The Godfather Part III, 1990）

《吸血鬼》（Bram Stoker's Dracula, 1992）

《造雨者》（The Rainmaker, 1998）

《教父》（The Godfater, 1972, 美國）

婚禮、教堂、槍、義大利、家族。美國黑手黨家族教父之子麥可・柯里昂在西西里娶妻，這個畫面使柯波拉的犯罪史詩三部曲充滿反諷。麥可和他的柯里昂家族成員一樣，都過著雙重生活：一方面擁護美國方式（自由貿易、社會地位、忠於家庭——甚至娶了美國太太），另一方面又篤信老的族群鬥爭，相信上帝會救贖他們的罪行。我們很難從柯波拉眾多面貌多異的作品統合出他的一貫風格，除了他偏愛豪華的大場面，如《教父》系列，以及《現代啟示錄》、《心上人》、《吸血鬼》等。他一再訴諸個人與他居住社會格格不入的主題：在不同的作品如《雨族》、《對話》、《鬥魚》、《塔克：其人其夢》、《造雨者》中，責任、忠誠、野心、失敗等主題不斷出現，他也來來回回在商業與個人、社會批判與傳統儀式和禮讚、藝術家和個人創造出的各種角色間穿梭不已。也許因為如此，柯波拉最好的作品永遠是充滿反諷及矛盾：像《教父》中受洗和一連串謀殺交錯的剪接；《對話》中職業和倫理間的衝突；《現代啟示錄》將戰爭的恐怖和興奮的並列。可惜的是，他近來的作品僅是這些充滿野心和創意前作的蒼白複製品罷了。

演員：
Marlon Brando,
Al Pacino,
James Caan,
Robert Duvall,
John Cazale,
Diane Keaton,
Sterling Hayden

馬龍・白蘭度
艾爾・帕齊諾
詹姆斯・肯恩
勞勃・杜瓦
約翰・卡薩爾
黛安・基頓
史特林・海登

羅傑・柯曼（ROGER CORMAN, 1926- , 美國）

重要作品年表：

《校園春色》（Sorority Girl, 1957）

《機關槍大盜》（Machine Gun Kelly, 1958）

《恐怖小店》（The Little Shop of Horrors, 1960）

《巨斧》（The Pit and the Pendulum, 1961）

《透視眼奇人》（The Man with the X-Ray Eyes, 1963）

《墓中女》（The Tomb of Ligeia, 1963）

《狂野天使》（The Wild Angels, 1966）

《情人節大屠殺》（The St. Valentine's Day Massacre, 1967）

《行程》（The Trip, 1967）

《科學怪人脫逃》（Frankenstein Unbound, 1990）

《血鬥》（A Bucket of Blood, 1959, 美國）

這位不太聰明又卑微的男子察看可怕的「雕塑」，這是他不小心刺死又趕緊塗上石膏造成的。他把牠從他不入流公寓的牆後取出，卻使他成為他擔任侍者的格林威治村酒吧中一群裝腔作勢藝術家的英雄。這場廉價又令人好笑、帶點陰沉的戲是典型柯曼B級電影技法：雖然他的製作價值非常俗濫（此片共拍了五天就殺青），但陰暗聰明的劇本、刻薄嘲弄的表演和不老土的導演手法使之成為恐怖喜劇的一個小小傑作（的確，那些對「垮掉的一代」詩人的諷刺，既真實又尖酸地暗指金士堡Allen Ginsberg這號人物）。柯曼一生多產，從科幻、恐怖、西部到青春片無所不包，主要針對汽車戲院的觀眾，但他的創造性實用主義、荒謬的反諷，使這些電影既富娛樂性又切中要害（每部片都必有性扭曲、快節奏動作，和暴力），但部部聰明，最突出的屬滑稽的《校園春色》、緊張的警匪冒險劇《機關槍大盜》和《情人節大屠殺》、視覺優雅的愛倫‧坡恐怖系列（許多真令人惶悚不安），還有哲學性的寓言《透視眼奇人》。柯曼在製片人角色上也有巨大影響力，他鼓勵了一堆現在的著名影人，如柯波拉、丹堤（Joe Dante）、丹米（Jonathan Demme）、塞爾斯（John Sayles）、史可塞西，和傑克‧尼可遜，給他們第一部電影的機會，他是真正「電影新生代」和獨立製片之父。

演員：
Dick Miller,
Anthony Cartone,
Barboura Morris,
Julian Burtin,
Ed Nelson

狄克‧米勒
安東尼‧卡東
巴伯拉‧莫里斯
朱里安‧柏汀
艾德‧尼爾森

康士坦丁・柯士達－加華斯（KONSTANTIN COSTA-GAVRAS 1933- , 希臘）

重要作品年表：

《臥車謀殺案》（The Sleeping Car Murders, 1965）

《焦點新聞》（Z, 1969）

《大迫供》（The Confession, 1970）

《戒嚴令》（State of Siege, 1973）

《漢娜 K》（Hannah K, 1983）

《背叛》（Betrayed, 1988）

《父女情》（The Music Box, 1989）

《危機最前線》（Mad City, 1998）

《目擊者》（Amen, 2002）

《失蹤》(Missing, 1981, 美國)

在南美一個國家的軍事政變中（未指名，但顯然暗示的是 1973 年的智利），一個男子無故失蹤，他的妻子和父親焦急地在成堆的屍體中尋找他的下落。柯士達－加華斯扒糞式的貪污腐敗通俗劇，總能將個人和政治性的東西混為具衝擊性、動人的效果。他的故事往往明顯影射真實事件（如《焦點新聞》中的政治暗殺指涉的是希臘軍方策劃及掩蓋的著名暗殺事件，《大迫供》暴露在捷克的蘇聯史大林暴政的內幕，《戒嚴令》則是美國中央情報局如何捲入烏拉圭的刑求事件為主），他在探討權力濫用的過程中，選擇不以客觀而充滿辯證的方式：用明星任演員，描述政府人士為粗鄙、狡詐、自私自利的一群，採懸疑及驚悚方式構築電影，目標是將政治電影普及化。其結果往往顯得過於設計，甚至過於簡單，但是其節奏快速、真實有力宛如紀錄片的攝影方式，以及控制群眾製造混亂動盪的場面，都使他的佳作帶有新聞片般的緊張立即性。他也不容質疑願面對爭議性：在第一部美國片《失蹤》中，他用了死者的保守父親做為觀眾的代言人，他一步一步發現美國為了一己之利捲入別國軍事政權的事實，導致後來美國國務院出面否認這種指控。晚近，他鍾情於濫情的通俗劇，作風顯得陳腐淺白，過分雕琢。

演員：

Jack Lemmon,
Sissy Spacek,
John Shea,
Melanie Mayron,
Charles Cioffi,
Richard Bradford

傑克‧李蒙
西西‧史貝西克
約翰‧席爾
梅蘭妮‧玟隆
查爾斯‧希歐菲
李察‧布拉佛

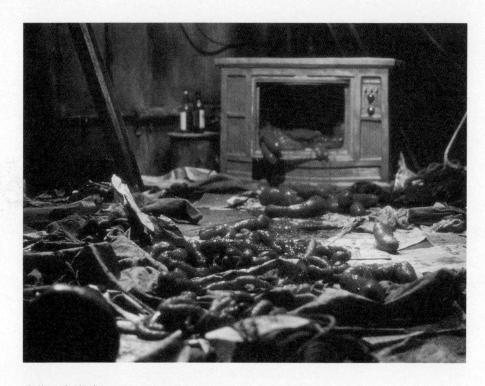

大衛・柯能堡（DAVID CRONENBERG, 1943- , 加拿大）

重要作品年表：

《碎片》（Shivers, 1975）

《狂犬病》（Rabid, 1976）

《掃描者大決鬥》（Scanners, 1980）

《變蠅人》（The Fly, 1986）

《雙生兄弟》（Dead Ringer, 1988）

《裸體午餐》（Naked Lunch, 1991）

《超速性追緝》（Crash, 1996）

《X接觸》（eXistenZ, 1999）

《童魘》（Spider, 2002）

《錄影帶謀殺案》（Videodrome, 1982, 加拿大）

一台爆炸的電視，是一個電視台主管著迷於自己變態又色情之幻想，執意要給觀眾前所未有的聳動節目，最後噴出一地如內臟血腥的東西來。柯能堡這種嚇人的恐怖科幻創造性探討人的經驗極限，專注於科技和迷戀會改變人類的心理和生理。這裡主角變得越來越迷戀一個喜被虐待的戀人和具侵略性的影像，他不但「想像」（裡面真實和幻想不分）他倆參加了殘忍色情的節目為來賓，並且手成了槍，胃更裂開有如陰道，可插入錄影帶，錄出他逐漸更暴力的行為。柯能堡的作品風格蕪雜，更不在乎可不可信。他常假設人的進化，佳作中總佈滿冰冷惡夢般的邏輯，他認定技術越發達，新的疾病、慾望、肉體也將伴隨成長。《碎片》和《狂犬病》都是致命濫交產生的傳染病，《掃描者大決鬥》是心電感應實驗的冒險，《變蠅人》是愛滋病的黑暗寓言，《雙生兄弟》則是對攣生兄弟共生關係的抽象研究，《超速性追緝》（他至今最平易穩當的作品）則述說我們對汽車迷戀而產生的社會、性和心理副作用，既具象又抽象、更具顛覆性，柯能堡的電影是現代恐怖片的先鋒。

演員：
James Woods,
Deborah Harry,
Sonja Smits,
Peter Dvorsky,
Les Carlson,
Jack Creley

詹姆斯・伍德
黛博拉・哈瑞
宋妮亞・史密茲
彼得・杜佛斯基
萊斯・卡爾森
傑克・克萊利

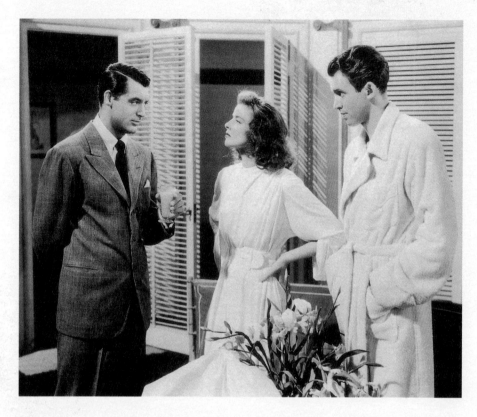

喬治・庫克（GEORGE CUKOR, 1899-1983, 美國）

重要作品年表：

《好萊塢何價？》（What Price Hollywood?, 1932）

《塊肉餘生記》（David Copperfield, 1934）

《女扮男裝》（Sylvia Scarlett, 1936）

《假日》（Holiday, 1938）

《火之女》（The Women, 1939）

《愛火》（Keeper of the Flame, 1942）

《煤氣燈下》（Gaslight, 1944）

《金屋藏嬌》（Adam's Rib, 1949）

《絳帳海棠春》（Born Yeserday, 1950）

《星海浮沉錄》（A Star is Born, 1954）

《美女霓裳》（Les Girls, 1957）

《窈窕淑女》（My Fair Lady, 1964）

《費城故事》（The Philadelphia Story, 1940, 美國）

你可以信任卡萊・葛倫嗎？不論他的前妻凱瑟琳・赫本（馬上要再嫁給另一個較可靠的男人），還是記者詹姆斯・史都華（被雜誌派來採訪名流婚禮，卻愛上了赫本）都不信任他。他倆都是對的，因為這個菲立普・巴瑞（Philip Barry）的舞台劇不但用葛倫的角色進行大陰謀，操縱四方以贏回前妻的心，而且看導演喬治・庫克的名字就知葛倫不可信任。雖然有人嫌庫克不過是改編舞台劇或文學素材的專家，但是庫克事實上正是把戲劇性——更準確地說，是表演和偽裝——變成他的亙久主題。他的作品中有多部都明顯地昭示生命和「表演」藝術的關係（如《好萊塢何價？》、《女扮男裝》、《金屋藏嬌》、《星海浮沉錄》），他的角色也顯少表裡如一，赫本的「冰冷皇后」表面以及史都華的反中產階級之仇恨最後都不是真的。同樣的，赫本在《假日》中上層階級的傲慢，《愛火》中的法西斯英雄名聲，查爾斯・鮑育（Charles Boyer）在《煤氣燈下》的愛，茱迪・哈樂黛（Judy Holliday）在《絳帳海棠春》中的笨，都不是表面那一回事。風格上言，這些電影都以不炫耀的世故著稱，配以流利的攝影專注於耀眼的表演上：他尤以同情及刻劃女演員出名，許多電影都以女人為主（如《火之女》即最好的例子，顯現一群裝模作樣、欺騙及幻想的女人）。庫克的卓越藝術秘密即在他閒散的假鳳虛凰處理。

演員：
Katharine Hepburn,
Cary Grant,
James Stewart,
Ruth Hussey,
Roland Young,
Virginia Weidler

凱薩琳・赫本
卡萊・葛倫
詹姆斯・史都華
露絲・荷賽
羅納・楊
維吉妮亞・維德勒

麥克・柯提茲（MICHAEL CURTIZ, 1888-1962, 匈牙利／美國）

重要作品年表：

《蠟像館的秘密》（The Mystery of the Wax Museum, 1933）

《鐵血船長》（Captain Blood, 1935）

《羅賓漢》（The Adventures of Robin Hood, 1938）

《污臉天使》（Angels with Dirty Faces, 1938）

《道奇市》（Dodge City, 1939）

《海狼》（The Sea Wolf, 1941）

《勝利之歌》（Yankee Doodle Dandy, 1942）

《北非諜影》（Casablanca, 1943）

《銀色聖誕》（White Christmas, 1954）

《慾海情魔》（Mildred Pierce, 1945, 美國）

這一刻是純粹的好萊塢通俗劇：瓊・克勞馥（Joan Crawford）由女侍成為有錢的餐館老闆（她是女性力量、決心和苦難的象徵），多少年吃苦耐勞為了給女兒一個好的生活，卻發現她忘恩負義的女兒在和她的第二任丈夫私混。漂亮的打燈以及電影的故事結構（用倒敘來敘說她如何自我犧牲及吃苦及至後來因謀殺被捕），完全是黑色電影手法，但這位喜歡沉溺在風格中的逃避主義專家（光看此場戲的服裝和寬敞的房間），清除了原著肯恩（James M. Cain）小說的色腥，使女人眼淚電影變成了黑暗的罪犯電影。柯堤茲的多才多藝和浪漫抒情，卻從未有如作者般的統一主題和統一風格，這從看《蠟像館的秘密》、《羅賓漢》、《污臉天使》、《海狼》、《勝利之歌》的劇照即可看出。但是他精湛的技巧，以及將演員最好的表演引出的功夫，使他成為那些好萊塢精緻陳腔的最佳供應者。克勞馥、賈克奈、鮑嘉，以及其他華納演員（尤以埃洛・弗林Errol Flynn最著名）都在他不複雜的英雄世界中叫好叫座。不過當明星年老色衰、光芒不再時，柯堤茲的作品就沉淪到乏味的傳記片，或無聊的《銀色聖誕》之流。

演員：
Joan Crawford,
Zachary Scott,
Jack Carson,
Ann Blyth,
Eve Arden,
Bruce Bennett

瓊・克勞馥
柴克瑞・史考特
傑克・卡森
安・白蘭絲
伊娃、亞頓
布魯斯・班奈特

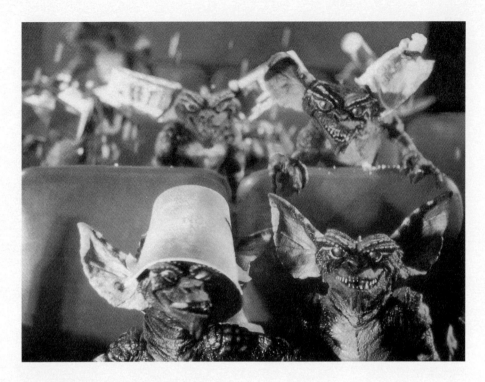

喬・丹堤（JOE DANTE, 1946- , 美國）

重要作品年表：

《食人魚》（Piranha, 1978）

《破膽三次》（The Howling, 1980）

《衝向天外天》（Explorers, 1985）

《驚異大奇航》（Innerspace, 1987）

《地獄來的芳鄰》（The 'burbs, 1988）

《小精靈2》（Gremlins 2: The New Batch, 1990）

《馬丁尼》（Matinee, 1993）

《晶兵總動員》（Small Soldiers, 1998）

《樂一通大顯身手》（Looney Tunes: Back in Action, 2003）

《小精靈》（Gremlins, 1984, 美國）

這群醉醺醺、喧嘩又惡毒的殺人小怪物在小鎮戲院裡看迪士尼的《白雪公主》，對電影的純潔健康嘲笑作嘔。好笑的是，他們是小男孩聖誕禮物一隻羞怯可愛的小毛球動物的產物。片子開始於史匹柏（監製）式的玫瑰色的郊區幻想，但喬·丹堤黑暗漫畫式的科幻片卻變成了瘋狂、破壞、小精靈肆意砍殺美國夢的大夢魘。做為史匹柏內在潛意識的丹堤，是美國當代最瘋癲、最叛逆的導演，似乎無法脫離他小時著迷的卻克·瓊斯（Chuck Jones）式超現實狂野卡通、俗里八幾的五〇年代科幻片末日恐慌，以及羅傑·柯曼（也是讓他拍處女作的監製）式的具想像力的B級電影。雖然他現在都拍大製作電影了，他的優美卻不是錢堆出來的特效，而是偏重冷酷的視覺笑話、給電影迷看的圈內幽默，以及好萊塢幻想片的荒謬性，其結果是情節混亂、打一記便跑的幽默，和在主流電影中僅見最具想像力、活力的顛覆性。《食人魚》和《破膽三次》都由名導約翰·塞爾斯（John Sayles）編劇，都聰明地仿諷《大白鯊》和狼人電影，而《地獄來的芳鄰》、《馬丁尼》和《晶兵總動員》則大開美國保守妥協主義和軍國思想的玩笑。他桀傲不遜的活潑，雖然有時不知所云，卻彌足珍貴。

演員：
Zack Galligan,
Hoyt Axton,
Phoebe Cates,
Frances Lee McCain,
Polly Holliday,
Dick Miller,
Judge Reinhold

薩克·葛里根
霍特·艾森東
菲比·凱特
法蘭西斯·李·麥克肯
寶莉·哈樂代
狄克·米勒
恰吉·阮霍德

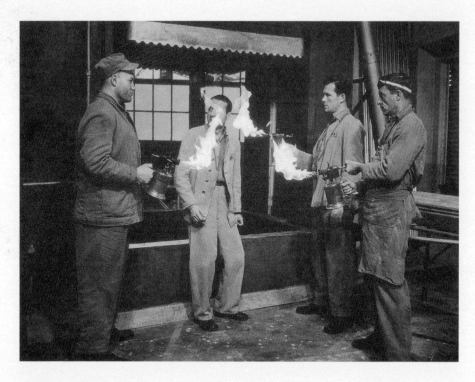

朱爾斯・達辛（JULES DASSIN, 1911- , 美國）

重要作品年表：

《不夜城》（The Naked City, 1948）

《竊賊》（Thieves Highway, 1949）

《黑地獄》（Night and the City, 1950）

《警匪大決戰》（Rififi, 1956）

《癡漢艷娃》（Never on Sunday, 1960）

《死了也好》（Phaedra, 1962）

《土京盜寶記》（Topkapi, 1964）

《激情風雨夜》（10:30 P.M. Summer, 1967）

《熱情之夢》（A Dream of Passion, 1978）

《血濺虎頭門》（Brute Force, 1947, 美國）

獄友們用噴火鎗質問一個告密者，這是獄裡的正義。這好萊塢四〇年代不尋常直截了當不留情的暴力場面，是達辛較受約束的典型佳作。其特色是社會良心加低調的寫實監獄電影，雖常富含老套的人道主義故事（總是不同的普通人為了愛情而衝動犯下大錯入獄，他總將制度描述成法西斯式的地獄〔虐待狂的牢頭甚至聽華格納呢！〕，備受矚目）。四〇年代末曾有一段短時間，達辛成為好萊塢僅見自創新寫實品牌的拍片者（雖多傾向通俗劇）：實景、灰暗陰沉的攝影、工人階級的英雄，實錄白描不怎麼光彩的生活，諸如《不夜城》、《竊賊》和在倫敦拍的灰暗的黑色氣氛，與《血濺虎頭門》並列為他最好作品的《黑地獄》。達辛後來被列入共產黨黑名單，流亡在歐洲工作，從風格化卻膚淺的《警匪大決戰》後，他和希臘妻子梅琳娜‧莫柯蕊（Melina Mercouri）拍了一系列益見荒謬矯情的作品，如《癡漢艷娃》、《土京盜寶記》，以及晚期可笑的《死了也好》和《熱情的夢》。他創作的高潮其實只有短暫一會兒，諷刺的是，那就是他為好萊塢片廠制度工作的時候，好萊塢對他的約束正好克制了他那種不知節制的誇大戲劇。

演員：

Burt Lancaster,
Hume Cronyn,
Charles Bickford,
Howard Duff,
Sam Levene,
Whit Bissell

畢‧蘭卡斯特
休‧柯羅寧
查爾斯‧畢克福
霍華‧達夫
山姆‧勒凡尼
魏特‧畢塞爾

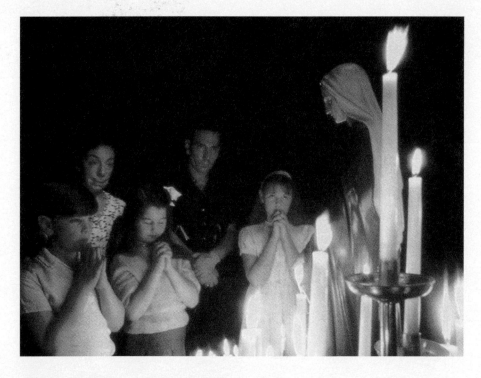

泰倫斯・戴維斯（TERENCE DAVIES, 1945- , 英國）

重要作品年表：

《泰倫斯・戴維斯三部曲：孩子、聖母和孩子，死亡和轉形》（Terence Davis Trilogy:
　　Children, Madonna and Child, Death and Transfiguration, 1976-83）

《長日將盡》（The Long Day Closes, 1992）

《霓虹聖經》（The Neon Bible, 1995）

《歡笑盈屋》（The House of Mirth, 2000）

《遠聲靜命》（Distant Voices, Still Lives, 1986-88, 英國）

記憶中永遠清晰的家庭團聚的美麗畫面：父母做宗教祈禱，孩子則出於習慣和教誨祈禱，或許也是希望聖母解脫他們父親的暴虐。戴納斯記述痛苦的童年和成長，其自傳性的紀錄非以傳統的時序編排，反倒依循深沉、個人化及情感上的共鳴。緩慢的溶鏡、光影的變化，還有優雅的鏡頭推移，帶我們穿梭在如夢的時空中，音樂和歌曲取代了對白，繪寫工人階級的團結和家庭式的社區；靜謐的構圖中突然出現的動作也刻劃了在被壓迫環境中人的忿怒和暴力。戴維斯是英國電影最具原創性也最大膽的創作者之一，他捨棄了傳統的「寫實」和類型幻想，追求情感的真實性。他的敘事風格和內容或許非常主觀，但他的素材——寂寞和愛，恐懼和慾望，希望和絕望死亡——卻是宇宙共通的。很少有導演能有他這種面對痛苦或者在短暫快樂中找到酸楚的能力和意願。在他另一部自傳性作品《長日將盡》裡，我們見證到他如何在地毯的光線變化、在收音機節目、在鄰居吵架，或月亮上飄過的雲朵中找到寧靜之愉悅。簡言之，戴維斯是個有視野、真正的電影詩人。

演員：
Pete Postlethwaite,
Freda Dowie,
Angela Walsh,
Dean Williams,
Lorraine Ashbourne

彼特·波絲勒什維特
佛萊達·杜威
安吉拉·華許
狄恩·威廉斯
羅瑞恩·艾許伯尼

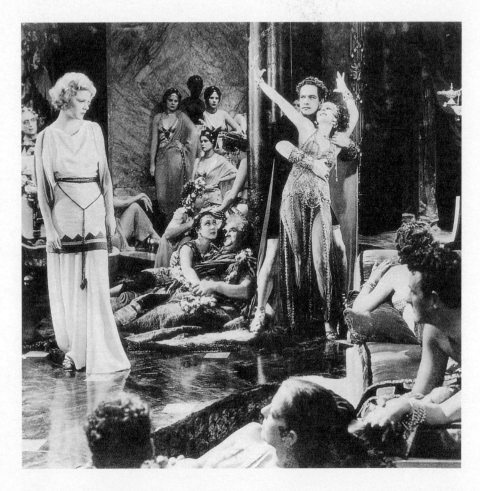

西瑟・B・地密爾（CECIL B. DEMILLE, 1881-1959, 美國）

重要作品年表：

《聖女貞德》（Joan the Woman, 1917）　　　　《絕海之嵐》（Reap the Wild Wind, 1942）

《男性與女性》（Male and Female, 1919）　　　《霸王妖姬》（Samson and Delilah, 1949）

《萬王之王》（The King of Kings, 1927）　　　《十誡》（The Ten Commandments, 1956）

《撒旦夫人》（Madam Satan, 1931）

《一代艷后》（Cleopatra, 1934）

《萬世英傑》（The Plainsman, 1936）

《羅宮春色》（The Sign of the Cross, 1932, 美國）

忘了他早期曾拍過一些成熟的婚姻喜劇，後來也拍過不錯卻不特出的西部片，但我們只要一提他的名字，「史詩」兩字便躍然而出。拿《羅宮春色》這部講尼祿羅馬時代對基督徒迫害的故事而言，本來是充滿陳腐的容忍、信仰和邪惡（1944年甚至加上序曲，粗糙地將羅馬帝國與墨索里尼比擬起來）的內容，但地密爾的豪華宮闈片卻不專注在虛偽的精神層面，反而大肆細描宮廷的腐敗和縱慾，此場戲中男主角抱著衣服暴露的女子一副狂喜模樣，我們的目光絕不會落在穿白衣、面露不贊成神色的基督徒純潔女侍身上，反而那些肉感又珠光寶氣的狂歡臨時演員構成一幅異國情調春宮圖。地密爾是影史上的巨匠，他顯然將歷史視為空談廢話，僅做為營造誘人色情奇觀的藉口，即使用純潔的感官去吸引觀眾，仍然沉溺在道德崩壞當中。這部電影最著名處仍是女主角的牛奶浴出浴圖，即使拍耶穌生平的《萬王之王》，開首仍是宮殿內的性狂歡。他的名作均以奢華、龐大視覺場面為關鍵，荒淫的異教徒生活常常值得觀看，不過其歷史及道德的過度簡單，加上呆滯的表演，成為他戲劇上的致命傷。

演員：
Fredric March,
Elissa Landi,
Charles Laughton,
Claudette Colbert,
Ian Keith,
Vivian Tobin

佛列德瑞克・馬區
伊莉莎・蘭迪
查爾斯・勞頓
克勞黛・柯博
伊安・凱斯
薇薇安・托賓

江納生・丹米（JONATHAN DEMME, 1944- , 美國）

重要作品年表：

《監獄風雲錄》（Caged Heat, 1974）

《小心處理》（Handle with Care, 1977）

《小迷糊的情淚》（Swing Shift, 1984）

《散彈露露》（Something Wild, 1986）

《烏龍密探闖黑幫》（Married to the Mob, 1988）

《沉默的羔羊》（The Silence of the Lambs, 1990）

《費城》（Philadelphia, 1993）

《真愛》（Beloved, 1998）

《戰略迷魂》（The Manchurian Candidate, 2004）

《苗文和霍華》（Melvin and Howard, 1980, 美國）

家庭主婦穿著可笑的戲服，參加電視才藝表演，露了一手不怎麼高明的踢踏舞，獲得她短暫的榮耀。這是個可笑的狀況，不過在丹米同情的鏡頭下，難得的毫無鄙夷或殘忍的氣息：丹米這些佳作中，往往呈現對普通小人物真誠的喜愛和敬意，而觀眾也因此會立刻認同這些角色，在此片中大家會一古腦同情女主角的送牛奶丈夫——他得到大富翁霍華·休斯（Howard Hughes）一大筆遺產，休斯的律師卻不信他的好運——雖然他對名利成功的夢想一逕荒謬而無趣。丹米來自柯曼的剝削B級電影圈，卻因一連串溫和、民粹的勞工喜劇（《小心處理》、《小迷糊的情淚》）而受注意。他的特點是頌揚奇行怪癖、喜好社區和友情，從角色而非要嘴皮子中呈現幽默。就算較黑暗的作品如《散彈露露》和《烏龍密探闖黑幫》，他的懸疑也與較人道平和地描述瘋狂的人或黑幫老婆的情感相得益彰，而庸俗的戲服和佈景也饒富趣味。他近來的作品，如《沉默的羔羊》、《費城》及《真愛》較接近主流，也對嚴肅議題（女性主義和暴力、愛滋和同性戀恐懼症、奴役和種族歧視）採取「進步」的處理，在含蓄風格化、稍嫌老成以及不故做驚人的技法中，倒保存了他基本的人道立場。

演員：
Paul Le Mat,
Mary Steenburgen,
Jason Robards,
Elizabeth Cheshire,
Chip Taylor,
Gloria Grahame

保羅·勒·麥特
瑪莉·史汀柏根
傑森·羅巴茲
伊麗莎白·契雪兒
奇普·泰勒
葛羅莉亞·葛蘭

賈克‧德米（JACQUES DEMY, 1931-1990, 法國）

重要作品年表：

《蘿拉》（Lola, 1960）

《天使的港灣》（La Baie des Anges, 1962）

《洛城故事》（Les Demoiselles de Rochefort, 1967）

《模特兒商店》（Model Shop, 1969）

《驢頭公主》（Peau d'Ane, 1970）

《催眠蕭》（The Pied Piper, 1972）

《城中一房》（Une Chambre en Ville, 1982）

《停車》（Parking, 1985）

《二十六之三處》（Trois Places pour le 26, 1988）

《秋水伊人》（Les Parapluies de Cherbourg, 1964, 法國）

　　母親安慰昏倒的女兒，她不知自己懷孕了，通常這種未婚媽媽因愛人上阿爾及利亞戰場前線打仗而不得不結婚的故事，都以社會寫實或狂熱之通俗劇表達，但德米卻自信地將之以多彩神話，以及全部對白用歌曲唱出的形式表達。他採取流利的長鏡頭和精心設計的色彩，把無趣的雪堡港口轉變成活潑迷人的浪漫夢幻世界，就像他在《蘿拉》、《天使的港灣》和《洛城故事》中點染南特、尼斯和洛許福城（Rocheford）一般（尤其《洛城故事》雖在實景拍，卻為了向好萊塢致敬，硬加入了金·凱利和舞蹈）。德米喜歡拍愛情短暫的歡樂、殘酷的失望和永存的記憶。機緣巧合主宰著主角的人生，周邊人也反映了他們的過去與未來（的確，他有些電影甚至會提及或囊括之前作品的角色）。雖是愛情幻想，卻不流於簡單的濫情：前面少女後來遇到在修車廠工作的老情人，雖恍然大悟命運的無常和荒誕，卻也各自省悟自己是如何滿足現下生活。尚沒有一個導演能如德米一般優雅、溫柔又具想像力地描繪現代人生的無趣現實。

演員：
Catherine Deneuve,
Nino Castelnuovo,
Anne Vernon,
Marc Michel,
Ellen Farner

凱薩琳·丹妮芙
尼諾·卡斯特奴佛
安妮·維儂
馬克·米歇
艾倫·法納

布萊恩・狄帕馬（BRIAN DE PALMA, 1940- , 美國）

重要作品年表：

《嗨，媽！》（Hi Mom!, 1970）

《姊妹》（Sisters, 1972）（港譯《奇胎怪案》）

《歌聲魅影》（Phantom of the Paradise, 1974）

《嘉莉》（Carrie, 1976）（港譯《凶靈》）

《剃刀邊緣》（Dressed to Kill, 1980）

《凶線》（Blow Out, 1981）

《鐵面無私》（The Untouchables, 1987）

《越戰創傷》（Casualties of War, 1989）

《殺機邊緣人》（Raising Cain, 1992）

《角頭風雲》（Carlito's Way, 1993）

《蛇眼》（Snake Eyes, 1998）

《疤面煞星》（Scarface, 1983, 美國）

邪惡的幫派分子架著致命的機關鎗，這是無數黑社會電影我們再熟悉不過的畫面，我們對狄帕馬竟重拍霍克斯老經典也不陌生，他的一生盡在模仿早期的電影，像《姊妹》、《迷情記》（Obsession）、《剃刀邊緣》、《凶線》、《替身》（Body Double）、《殺機邊緣人》，大部分都是模擬他的偶像希區考克。狄帕馬也像希區考克，以優雅運鏡、以剪接製造驚奇，啟用俗艷色彩（尤其紅色），以及對暴力動作精心安排著名。簡言之，他的技術爐火純青，只是他沒有他師傅的原創力。《疤面煞星》講述幫派小子從殺手一路攀至幫派老大的經過，喪失了原作的含蓄和聰敏，代以誇大過分的戲劇。他不專注於角色的心理變化層面，一古腦堆砌吸白粉、屠殺、拷打等場面，滲透出憎惡人類（和女人）的冷酷和病態。這些在他作品中使角色在炫目的特效下淪為次要。雖然早期如《祝福》（Greetings）、《嗨，媽！》、《歌聲魅影》等都以實驗風格證明他多變、精力無窮的才氣，但從《嘉莉》聲名大噪後，他卻沉迷於空洞的形式主義，為風格而風格，拍出多部花梢、懶惰、自毀前程的作品。

演員：
Al Pacino,
Steven Bauer,
Michelle Pfeiffer,
Mary Elizabeth Mastrantonio,
Robert Loggia,
Harris Yulin

艾爾‧帕齊諾
史蒂芬‧鮑爾
蜜雪兒‧菲佛
瑪麗‧伊麗莎白‧馬斯楚安東尼歐
勞勃‧羅吉亞
哈里斯‧尤林

維多里奧・狄西加（VITTORIO DE SICA, 1902-1974, 義大利）

重要作品年表：

《孩子們在看我們》（The Children Are Watching Us, 1943）

《擦鞋童》（Shoeshine, 1946）

《慈航普渡》（Miracle in Milan, 1951）

《溫伯多先生》（Umberto D., 1952）（港譯《風燭淚》）

《拿坡里黃金》（Gold of Naples, 1954）

《烽火母女淚》（Two Women, 1961）

《向日葵》（Sunflower, 1970）

《費尼茲花園》（The Garden of Finzi-Continis, 1970）

《旅情》（The Voyage, 1974）

《單車失竊記》（Bicycle Thieves, 1948, 義大利）

　　一個臉上佈滿羞愧和困惑的失業男子，因偷竊單車被群眾揪住，殘酷的是，他賴以維生載著他四處去貼海報的單車早先已被竊，他因找不到車在絕望中才去偷別人的車。狄西加的電影是義大利四○年代新寫實主義的典型，羅馬的實景，非職業演員，簡單的故事（失竊單車的男子帶著兒子絕望地尋車）取材自義大利戰後勞工的赤貧狀況。不過，這個「寫實」的概念不但被修正成為有心機而且嫌虛假的敘事，讓父親突然去偷別人的車的故事，而且過去曾是通俗劇偶像的狄西加利用天真無邪的小男孩為旁觀者，務使我們對於男子的處境大發同情心。他另兩部作品也採用兒童觀點：《孩子們在看我們》是女人外遇導致丈夫自殺的故事，《擦鞋童》則是兒童的天真被黑市和教養院生活腐蝕的故事，至於《溫伯多先生》則是一個窮困老人的生活描述，是狄西加對孤寂和潦倒的人最陰暗的研究。不過新寫實主義壽命很短，到了五○年代末，狄西加已經拍了《慈航普渡》，用幻想虛空的方式來拍流浪人的處境，卻欠缺說服力和目標，之後拍出一批平凡又傳統的鬧劇和通俗劇。

演員：

Lamberto Maggioranni,
Enzo Staiola,
Lianella Carell,
Gino Saltamerenda,
Vittorio Antonucci

蘭柏托‧馬吉歐拉尼
安佐‧史塔歐拉
里安妮拉‧卡瑞兒
吉諾‧索塔末莫藍達
維多里奧‧安東努西

威廉・第特爾（WILLIAM DIETERLE, 1893-1972, 德國）

重要作品年表：

《最後飛航》（The Last Flight, 1931）

《舊金山之霧》（Fog Over Frisco, 1934）

《鐘樓怪人》（The Hunchback of Notre Dame, 1940）

《黑夜煞星》（All That Money Can Buy, 1941）

《節調》（Syncopation, 1942）

《富貴榮華》（Kismet, 1941）

《柔腸寸斷》（Love Letters, 1945）

《珍妮的畫像》（Portrait of Jennie, 1949）

《邏宮大神秘》（Elephant Walk, 1954）

《仲夏夜之夢》（A Midsummer Night's Dream, 1935, 美國）

在銀光熠熠的森林中，美麗的安妮妲・路易絲（Anita
Louise）深情地看著詹姆斯・賈克奈（James Cagney），他的
頭已經被調皮的小精靈變成驢頭，小精靈也對仙后施了魔
法。這場戲既滑稽又神妙，燈光也打得漂亮。這部華納的出
品、導演掛了德國劇場製作人麥克斯・阮哈德（Max
Reinbardt）的大名，第特爾曾幫他演過戲。第特爾以乏味的
傳記片著名（如有關左拉 Zola、巴斯德 Pasteur 和治淋病的周
黑 Juarez 醫生等人物的電影），但他最好的作品卻帶有浪漫意
味。像此場戲將莎劇拍得輕曼抒情，加上安東・果特
（Anton Grot）華麗的美術設計，以及生動又古怪的表演（由
米蓋・龍尼 Mickey Rooney 演小精靈，甚至地下電影大師肯
尼斯・安格 Kenneth Anger 也是小童星），散發出迷人奇幻的
魅力。同樣吸引人的還有真正的史詩《鐘樓怪人》，以及表
現主義浮士德式寓言《黑夜煞星》，浪漫至昏眩地步的通俗
劇《珍妮的畫像》、《柔腸寸斷》。如果讓另一隻笨拙的手來
導這些電影，結果可能造作可笑，但第特爾的豐富情感和視
覺細節超越了一切，他的另一部《最後飛航》有關戰後巴黎
飛行員的黑暗浪漫幻想也一樣閃爍著珠璣。雖然第特爾一路
表現並不平均，但他應比現在得到更多的重視和評價。

演員：

James Cagney,
Dick Powell,
Joe E. Brown,
Anita Louise,
Victor Jory,
Olivia de Havilland

詹姆斯・賈克奈
狄克・鮑爾
喬・布朗
安妮妲・路易絲
維克多・喬瑞
奧莉薇雅・狄・哈薇蘭

華特・迪士尼（WALT DISNEY, 1907-1966, 美國）

重要作品年表：

《蒸汽船威利》（Steamboat Willie, 1928）

《木偶奇遇記》（Pinocchio, 1940）

《幻想曲》（Fantasia, 1940）

《小飛象》（Dumbo, 1941）

《小鹿斑比》（Bambi, 1942）

《小姐與流氓》（Lady and the Tramp, 1955）

《睡美人》（Sleeping Beauty, 1958）

《歡樂滿人間》（Mary Poppins, 1965）

《森林王子》（The Jungle Book, 1967）

《白雪公主》（Snow White and the Seven Dwarfs, 1937, 美國）

　　一個快樂健康的女主角和七個侏儒建了可愛的家：可愛、舒服、乾淨到死的迪士尼第一部長片（如他其他改編一般平庸），展示了他技術成熟及創新——光看床及屋頂木紋之求真的細節——也說明了他將世界變得充滿孩子氣、通俗的幻想。雖然他很少自己執導那些成為巨大娛樂工業的卡通，但他的童稚、天真、保守視野幾乎寫在每吋膠片上（公主會那麼無自覺地與七個男人建立家庭是每代小孩都會碰到的玩笑題材）。他用動畫家及編劇美化一切的技巧，卻遮不住內裡對電影藝術低層次、陳腐、指導性的看法。他也用表現主義技巧來傳達恐怖感，但從米老鼠的短片，到後來的世界，都是白人郊區世界的健康衛生版。那些奇幻高聳的城堡、小茅屋、田園般的景觀，裡面有可愛迷人的女主角、敏捷方下巴的男主角、漂亮的擬人化動物，還有邪永不勝正的故事。想碰一碰高等文化的《幻想曲》，卻淪為糖衣式將受歡迎的古典音樂圖說一番。在票房慘敗後，迪士尼又回到老路，自此沒變過他的逃避主義。他的影響力毋寧是深遠的，不論對好萊塢的拍片方式，或是對全世界的家庭娛樂而言。

史丹利‧杜能和金‧凱利（STANLEY DONEN, 1924- , GENE KELLY, 1912-1996, 美國）

重要作品年表：

《錦城春色》（On the Town, 1949, 合導）

《龍鳳花燭》（Royal Wedding 1951, 杜能）

《七對佳偶》（Seven Brides for Seven Brothers, 1954, 杜能）

《好天氣》（It's Always Fair Weather, 1955, 合導）

《花好月常眠》（Invitation to the Dance, 1956, 凱利）

《甜姊兒》（Funny Face, 1957, 杜能）

《睡衣仙舞》（The Pajama Game, 1957, 杜能）

《失魂記》（Damn Yankees, 1958, 杜能）

《謎中謎》（Charade, 1963, 杜能）

《我愛紅娘》（Hello, Dolly!, 1969, 凱利）

《萬花嬉春》（Singin' in the Rain, 1952, 美國）

茜・雪瑞絲（Cyd Charisse）伸出一條修長充滿誘惑的腿，佈景性感的顏色和表現主義的佈光，凱利昭然若揭的透明情感，這是凱利和杜能兩人合導古典歌舞片的特色。這部享譽於世、對好萊塢從默片笨拙地轉為有聲時代的親切回憶仿諷，是凱利與杜能為米高梅拍的一連串最聰慧、最風格化、最精力充沛的歌舞片之一。杜能的優雅形式風味（不論在片廠或在外景，他的攝影機永遠活潑輕快），與凱利爆炸性的編舞搭配無間。在此處「百老匯之歌」歌舞片段，色彩、構圖、攝影機運動、音樂、舞蹈合起來的表達情感方式如同對白，蔚為影史經典（另一經典片段是凱利在片廠內大雨傾盆中歡唱自由自在的愛情感覺「雨中歡唱」，杜能的升降大幅度動作攝影與凱利的身體舞動和雨水噴濺簡直是完美結合）。兩人分途的成就不一，杜能續導了幾部歌舞佳作（《七對佳偶》、《睡衣仙舞》，以及成就最高之《甜姊兒》），之後便是一些輕鬆、容易令人淡忘的驚悚片和喜劇。凱利則野心勃勃也造作地拍了全是芭蕾的《花好月常眠》。世人將永遠記得兩人合作的成績，那種活力充沛、聰明、帶有強烈樂觀主義的魅力。

演員：
Gene Kelly,
Donald O'Connor,
Debbie Reynolds,
Jean Hagen,
Cyd Charisse,
Millard Mitchell

金・凱利
唐納・奧康納
黛比・雷諾
金・海根
茜・雪瑞絲
密勒・米契

亞歷山大・杜甫仙科（ALEXANDER DOVZHENKO, 1894-1956, 烏克蘭／蘇聯）

重要作品年表：

《史文尼葛拉》（Zvenigora, 1928）

《兵工廠》（Arsenal, 1929）

《伊凡》（Ivan, 1932）

《航空員》（Aerograd, 1935）

《夢丘》（Shchors, 1939）

《米丘林》（Michurin, 1948）

《大地》（Earth, 1930, 蘇聯）

　　烏克蘭的農民高興領得了新曳引機，在過熱的馬達上小便以降溫。雖然杜甫仙科的電影也描述搞集體農場的農民與反動富農間的敵對狀態，但其詩意的敘事比起艾森斯坦（Sergei Eisenstein）、維多夫（Dziga-Vertov）和普多夫金（Vsevolod Pudovkin）這些導演而言少了許多宣傳意味。這個瑣碎的小故事僅是為禮讚農村生活和農民長久對大地依戀大架構的一環。其影像有靜有動，靜的如開場一個瀕死的老祖父滿足於四周熟透的蘋果；動時如年輕的農夫帶著大家酊酩大醉一路跳舞回家，卻在半途被富農攔阻槍擊。無論動或靜，杜甫仙科總能用構圖展現美麗的田園景色：巨大低垂天空下搖曳的農田，戀人坐看皎潔的月亮，燃燒中的棺材與大樹，盛開向日葵的對比，象徵生命死亡的交迭。他對大地讚頌的抒情詩篇有時甚至帶著萬物皆具人性的觀點（如在《兵工廠》中，一匹被主人虐待的馬說，他應該打沙皇而不是打牠），其實驗性的敘事有時古怪複雜到無法分析了解，比如《史文尼葛拉》中混合了寫實與幻想、過去與現在、喜劇與悲劇、傳奇與歷史，但其影像的感性力量，以及他對烏克蘭有目共睹的愛，使得他這些個人化的電影詩篇格外動人難忘。

演員：

Semyon Svashenko,
Stepan Shkurat,
Mikola Nademsky,
Yelena Maximova,
Piotr Masokha

山甬・薩弗薛科
史蒂潘・夏庫拉
米可拉・納登斯基
尤蘭納・麥辛慕瓦
比歐特・馬蘇哈

卡爾‧德萊葉（CARL DREYER, 1889-1968, 丹麥）

重要作品年表：

《撒旦書頁》（Leaves from Satan's Book, 1919）

《牧師的寡婦》（The Parson's Widow, 1920）

《邁可》（Mikael, 1924）

《一家之主》（Master of the House, 1925）

《聖女貞德受難記》（The Passion of Joan of Arc, 1927）

《吸血鬼》（Vampyr, 1932）

《憤怒之日》（Day of Wrath, 1943）

《葛楚》（Gertrud, 1964）

《字》（Ordet / The Word, 1954, 丹麥）

　　德萊葉這部特出的電影意象之美來自其簡單的寧靜，白得發亮的屋子和死去的女子，與黑色的棺材，以及悼念者的黑衣成為對比。這場戲在影史上頗為驚人，女子的姊夫一向被家人以為他古怪的行為和宗教言論是腦子錯亂，這時他走進屋子，以愛和信仰導致她的復活。德萊葉不用通俗劇、特效，或合理性解釋，只靜靜觀察這個奇蹟，反而特別可信。雖然時常被歸類為執迷於精神層面的憂鬱丹麥導演，他的題材總在人的情感上打轉：懷疑、疏離、嫉妒，還有最重要的，愛。如他的敘事，多半由緩慢、樸素的長鏡頭組成，他的方法則偏向表情與姿態的省思。在《聖女貞德受難記》中，貞德的受難和拷問者的殘酷，都用一連串的特寫而更形緊張。德萊葉簡樸的風格使他飛越寫實，進入抽象神秘的領域：聲音和光影（像奇詭的《吸血鬼》）使人想像未知的領域，而經過光線及構圖處理過的遠景和建築則彷彿有超自然力量。反諷的是，這位影史公認的大師雖拒絕任何宗教目的，卻創造了對人類狀況最豐富動人、美麗的研究。

演員：
Henrik Malberg,
Emil Hass Christensen,
Birgitte Federspiel,
Preben Lerdorff Rye

亨利克‧馬柏
愛彌兒‧哈斯‧克里斯坦森
柏吉特‧費德斯皮爾
普萊登‧勒朵夫‧瑞

艾倫・段（ALLAN DWAN, 1885-1981, 加拿大／美國）

重要作品年表：

《人治》（Manhandled, 1924）

《鐵假面》（The Iron Mask, 1929）

《海蒂》（Heidi, 1937）

《蘇彝士》（Suez, 1938）

《在梅寶房裡》（Up in Mabel's Room, 1944）

《布氏之百萬》（Brewster's Millions, 1945）

《浮木》（Driftwood, 1947）

《硫磺島浴血戰》（Sands of Iwo Jima, 1949）

《銀礦》（Silver Lode, 1954）

《蒙大拿的牛隻皇后》（Cattle Queen of Montana, 1954）

《田納西舞伴》（Tennessee's Partner, 1955）

《纖細的思嘉麗》（Slightly Scarlet, 1956）

《羅賓漢》（Robin Hood, 1922, 美國）

由身手矯健的范朋克（Douglas Fairbanks）扮演劫富濟貧的大俠羅賓漢如此的高興樂觀又不複雜！的確這些特質來自製片人兼主角范朋克，如果要辯稱這位拍過幾百部電影的導演（包括只有一盤或兩盤的默片）是「作者」會有點荒唐，因為這位好萊塢最多產的導演之一作品包括大製作奇觀和小成本的窮電影。不過我們倒可以指出他最好的電影中確有一種簡單的活力：一種透過影像說故事的愉悅，尤其這部大堆頭、群眾演員眾多、佈景豪華又擅用范朋克活力的《羅賓漢》。只要有機會，他就推著攝影機遊走（他以教導葛里菲斯 D. W. Griffith 在《忍無可忍》Intolerance 的巴比倫場景中使用移動攝影機著名），可惜到晚年他的資源顯得短缺。他處理輕喜劇（《在梅寶房裡》、《布氏之百萬》）和動作片（《硫磺島浴血戰》）都以嫻熟見長。晚年偏向西部片，《蒙大拿的牛隻皇后》將山景拍得抒情自然，而《銀礦》則顯現相當的聰明和說服力，以隱喻力批麥卡錫的白色恐怖。艾倫・段的才情平平，預算平平，但他那種小男生似的態度，加上不錯的卡斯、戲劇化的佈景，總能說些令人津津樂道的好故事。

演員：
Douglas Fairbanks,
Wallace Beery,
Enid Bennett,
Sam De Grasse,
Alan Hale,
Paul Dickey

道格拉斯・范朋克
華勒斯・貝瑞
艾尼德・班尼特
山姆・狄・葛拉斯
艾倫・海爾
保羅・狄奇

克林・伊斯威特（CLINT EASTWOOD, 1930- , 美國）

重要作品年表：

《迷霧追魂》（Play Misty for Me, 1971）

《荒野浪子》（High Plains Drifter, 1973）

《逃亡大決鬥》（The Outlaw Josey Wales, 1976）（港譯《獨行俠大復仇》）

《不屈不撓》（Bronco Billy, 1980）

《天涯父子情》（Honkytonk Man, 1982）

《菜鳥帕克》（Bird, 1988）

《白色獵人黑色心》（White Hunter, Black Heart, 1990）

《強盜保鑣》（A Perfect World, 1992）

《麥迪遜之橋》（The Bridges of Madison County, 1995）

《熱天午夜之慾望地帶》（Midnight in the Garden of Good and Evil, 1997）

《迫切的任務》（True Crime, 1999）

《殺無赦》（Unforgiven, 1992, 美國）

這個影像簡單中令人回味，既具神話性又反神話。兩個上了年紀的槍手，因為貧困、友情，多多少少也是碰巧有點正義感，接受一個任務，追捕一個謀殺妓女卻逍遙法外的兇手。他倆與一個想揚名立萬的年輕殺手同行。這是伊斯威特典型的好作品，既喚起他做為古典英雄的聯想，也挑戰這個形像。這裡，他做為槍手的決心和能力已漸靡弱，原本在西部片和警察驚悚片中扮英雄起家，伊斯威特逐漸演而優執導筒，如《逃亡大決鬥》、《殺無赦》和《強盜保鑣》等片都運用類型而予以精緻化，在《天涯父子情》、《菜鳥帕克》和《白色獵人黑色心》中又完全拋棄類型傳統，致力於不雕琢的角色研究。他的視覺風格直接，專注於人和地：僅僅觀察角色彼此間，還有角色和環境間的互動。在《麥迪遜之橋》（近來最好的手帕電影）的高潮戲中，梅莉・史翠普（Meryl Streep）告訴情人她無法丟棄她的家人，整場戲用一個固定的長鏡頭展現，而《熱天午夜之慾望地帶》顯然不急於破謀殺案，反而高舉城市的個人價值，簡單中不失含蓄細膩，像伊斯威特所有好戲一般，充滿熱情、想法、不做張做致卻富含冒險精神。

演員：
Clint Eastwood,
Morgan Freeman,
Gene Hackman,
Richard Harris,
Jaimz Woolvett,
Frances Fisher

克林・伊斯威特
摩根・佛利曼
金・哈克曼
理察・哈里斯
詹姆茲・伍維特
法蘭西絲・費雪

塞蓋・艾森斯坦（SERGEI EISENSTEIN, 1898-1948, 拉脫維亞／蘇聯）

重要作品年表：

《罷工》（Strike, 1924）

《十月》（October, 1928）

《新與舊》（Old & New, 1929）

《亞歷山大・涅夫斯基》（Alexander Nevsky, 1938）

《恐怖的伊凡一二集》（Ivan the Terrible Part 1 & 2, 1944-1946）

《戰艦波坦金號》（Battleship Potemkin, 1925，蘇聯）

1905年沙皇軍隊屠殺普羅分子瓦解其革命，這個奧德薩石階上的鎮壓場面是影史上的經典。我們並不看重其內容（即艾氏電影中千篇一律的蘇維埃宣傳），但其快速強而有力的「蒙太奇」（那些無數短鏡頭使猜測其地理位置成為惘然）造成幾乎抽象的衝突，如壓迫者無情地步下階梯，被鎮壓者驚嚇的表情，一個嬰兒車骨碌滾下台階。艾森斯坦早期的作品一直對「蒙太奇理論」著迷（《罷工》、《戰艦波坦金號》、《新與舊》），也就是說意義非從單個畫面，而是從他們彼此的「撞擊」而來。也因為他用群眾為群眾拍戲，動作戲多半為群眾戲而非針對個人英雄主義，演員更非職業化，而是依代表的典型而選中者。其結果是，技術傲人，速度感十足，在情感上卻不介入，而象徵隱喻的插入（如在《十月》中用孔雀代表克倫斯基的傲慢）更顯得迂腐難堪。由於他自己似也知道這些複雜理論有一定限制（在日後主流電影中影響不彰），他後來便去拍較傳統的史詩《亞歷山大・涅夫斯基》和《恐怖的伊凡》。同樣的，其史詩場面和表現式的構圖令人眼睛為之一亮，但誇張的表演風格、繁瑣的節奏和沉重的寓意都很快被時代淘汰。

演員：

Alexander Antonov,
Vladmir Barsky,
Grigori Alexandrov,
Mikhail Gomorov,
Beatrice Vitoldi

亞歷山大・安東諾夫
維拉彌爾・巴斯基
葛里格利・亞立山卓夫
米科亥・格莫洛夫
碧翠絲・維托蒂

維多・艾里士（VICTOR ERICE, 1940- , 西班牙）

重要作品年表：

《蜂巢的幽靈》（The Spirit of Beehive, 1973）

《南方》（The South, 1983）

《果樹陽光》（The Quince Tree Sun, 1992, 西班牙）

在馬德里花園裡，緩慢至極的鏡頭，捕捉畫家安東尼奧・羅培茲（Antonio López）查看、享受他在畫的果樹的香味。這部記述藝術家的在日常變幻的世界中創作技法、日常生活，和理想靈感的電影（羅培茲鉅細靡遺畫果樹，直到數月後果樹枯萎），用畫家的風格反映出導演的風格和關注焦點。艾里士十年拍二部片而已，都是佛洛伊德式故事，講述好奇小孩如何對周遭的神秘所迷惑。《蜂巢的幽靈》是內戰後小女孩著迷於科學怪人的懼怕，《南方》則是五○年代小女兒與迷戀電影明星的老爸間的錯綜關係。他的電影折射出神話、電影和西班牙歷史，但特出的是他如畫般的畫面，以及他捕捉屠殺和記憶、幻想的共鳴。他精雕細琢、省略式的故事、光線的細微變化、觀點的移轉，由色彩、構圖、慢溶鏡來傳達氣氛和意義，基調安靜，富含詩情，卻著眼於現實，《果樹陽光》，又是《南方》十年後才拍的電影，幾乎是一個完美主義藝術家的自畫像，在電影的畫布上，不畏艱難地嘗試複製外在的世界。

演員：
Antonio López,
Maria Moreno,
Enrique Gran,
José Carrtero

安東尼奧・羅培茲
瑪麗亞・莫蕾諾
恩瑞克・格蘭
荷西・卡特羅

雷納・華納・法斯賓德（RAINER WERNER FASSBINDER, 1946-1982, 德國）

重要作品年表：

《外籍工人》（Katzelmacher, 1969）

《四季商人》（The Merchant of Four Seasons, 1971）

《恐懼吞噬心靈》（Fear Eats The Soul, 1973）

《瑪莎》（Martha, 1973）

《寂寞芳心》（Effi Briest, 1974）

《狐及其友》（Fox, 1975）

《中國輪盤》（Chinese Roulette, 1976）

《瑪麗布朗的婚姻》（The Marriage of Maria Brown, 1978）

《有一年十三個月》（In a Year with 13 Moons, 1978）

《柏林亞歷山大廣場》（Berlin Alexlnderplatz, 1980）

《蘿拉》（Lola, 1981）

《維洛妮卡・瓦絲》（Veronika Voss, 1982）

《霧港水手》（Querelle, 1982）

《佩特拉的苦淚》（The Bitter Tears of Petra von Kant, 1972, 西德）

　　這場戲充滿感性，色澤豐潤，舞台意味濃厚。它是一部有關時裝設計師、助手及一個年輕太太之間的性虐與被虐的三角封閉關係研究。法斯賓德的電影動人心弦卻也深刻嘲弄，富戲劇性卻也採微現主義風格，觀察清晰入裡，卻也不脫煽情。這位多產的德國導演以風格多變著名，從靜態如史特勞普（Jean-Marie Straub）那樣的隱晦，到色彩奪目、鏡頭流利的塞克／高達（Sirk and Godard）風格，融合犯罪電影、文學改編通俗劇、家庭劇、諷刺戲和分不出的類型——但永恆的主題是社會（尤其戰後德國的經濟復甦）對個人幸福、自由和愛情一點一點的侵蝕。他總把階級、性別、種族、政治推到電影前景，描述分析一小撮人或一個社區裡面的人因為貪婪、嫉妒、偏見和剝削而引發的張力。其受害者可能是個外籍勞工（《外籍工人》）、害羞的水果商（《四季商人》）、寡婦和她的阿拉伯愛人（《恐懼吞噬心靈》）、貴族夫人（《寂寞芳心》）或昏庸的小鎮名流（《蘿拉》）；無論是哪種環境，法斯賓德對那些卑下的小人物同情卻不感傷，敏銳捕捉更寬廣的政治議題。他的風格高度人工化，顯見部分取自英國電影，但也不像美國電影流於老套。他是七〇年代最具才華、最富原創性、也最重要的導演之一。

演員：
Margit Carstensen,
Hanna Schygulla,
Irm Hermann,
Eva Mattes

瑪吉特‧卡斯坦森
漢娜‧夏古拉
伊瑪‧赫曼
伊娃‧馬蒂斯

費多里柯·費里尼（FEDERICO FELLINI, 1920-1993, 義大利）

重要作品年表：

《白色酋長》（The White Sheik, 1952）

《流浪漢》（I Vitelloni, 1953）

《大路》（La Strada, 1954）

《卡比莉亞之夜》（Nights of Cabiria, 1956）

《甜蜜生活》（La Dolce Vita, 1959）

《愛情神話》（Fellini-Satyricon, 1969）

《羅馬風情畫》（Fellini's Roma, 1972）

《阿瑪珂德》（Amarcord, 1973）

《費里尼的卡薩諾瓦》（Fellini's Casanova, 1976）

《揚帆》（And the Ship Sails On, 1983）

《舞國》（Ginger and Fred, 1985）

《八又二分之一》（8½ / Otto e Mezzo, 1963, 義大利）

電影導演桂多（馬斯楚安尼 Marcello Mastroianni）一方面對自己執導下部電影的能力感到焦慮，另一方面也擔憂其與妻子、情婦和同事間的關係、幻想自己被巨大肥胖的女人威脅。費里尼的半自傳作品記述創作過程，是一部典型的華麗作品，將桂多的內心世界化為快樂的真實和幻想的混合。這部作品固然與他早期的風格相比顯得沉溺，但我們不能否認他在視覺上的華彩、一再專注製造奇特的影像，在敘事上反顯不足 —— 尤其諷刺現代生活墮落的史詩《甜蜜生活》後，他的作品逐漸墮入喧鬧、支離破碎的滑稽漫畫、簡易隱喻、追憶回顧和浮誇的佈景雜燴中。另外，他的視野顯得陳腐感傷，半憂半喜將世界描繪成荒謬可笑的浮世繪。我們在他電影核心，老看到他自己，一會對人生混亂荒謬感到困惑，一會又滔滔不絕透露他對那些多話又誇大人物的喜好。不論是他愛的世界，還是他的幻想成果還有待辯論，我們看這些作品好壞這麼不平均，到底他是如他自己認定的大藝術家呢？還是更準確地稱他為了不起的秀場人？

演員：
Marcello Mastroianni,
Claudia Cardinale,
Anouk Aimée,
Sandra Milo,
Rossella Falk,
Guido Alberti

馬切洛・馬斯楚安尼
克勞黛・卡汀娜
安奴・艾美
珊卓拉・米洛
蘿賽拉・佛克
吉多・亞伯提

路易・佛易雅德（LOUIS FEUILLADE, 1873-1925, 法國）

重要作品年表：

《貝貝》（Bébé, 1910-1913）

《生命如是》（Life As It Is, 1911-1913）

《方托瑪斯》（Fantômas, 1913-1914）

《朱戴克斯》（Judex, 1916）

《葡月》（Vendémiaire, 1918）

《提明》（Tih Minh, 1918）

《巴拉巴斯》（Barrabas, 1919）

《吸血鬼》（Les Vampires, 1915-1916, 法國）

一個記者的未婚妻調查由神秘的蒙面幫派吸血鬼幫犯下的謀殺和珠寶竊案。她穿著緊身帶翼的服裝舞起芭蕾，模樣令人想起他另一犯罪主角伊瑪·薇普（Irma Vep）。不一會，這個舞者將倒在地上，她是被幫派頭目所贈的戒指毒死的。佛易雅德是開流行影集先河者，他老拍有魅力的犯罪天才如何威脅布爾喬亞社會。佛易雅德喜歡複雜的敘式，配備所有陰險的機關：地下的藏身窟、秘密通道、屋頂上的脫逃、隱密的密碼、邪惡的狡猾易裝，以及身首異處。他的外景總在巴黎和蔚藍海岸（Riviera）的街道上，使寫實和幻想混在一起，造成超現實、如夢般的環境，使我們熟悉的東西蒙上一層詭怪超凡的面紗，其結果是催眠般的抒情，和聰明的想像影像，讓觀眾對混亂、冒險和不可能的事物又愛又怕。雖然在《吸血鬼》結尾的追車鏡頭中他用了跟攝鏡頭，他一般卻是以固定不動的中景、遠景著名，即使這些事件顯然是用寫實如紀錄片般的美學表現，卻更彰顯了其迷人的奇特處。他的電影可信的關鍵在其不尋常的低調自然主義的表演方法：女主角誘人性感的明眸流瞥、小心的姿態和優雅的動作，使得伊瑪·薇普在影史上永垂不朽。

演員：
Musidora,
Edouard Mathé,
Jean Aymé,
Louis Leubas,
Stacia Napierkowska

穆西朵拉
愛德華·馬特
尚·艾米
路易·魯巴斯
史塔西亞·納比柯夫斯卡

泰倫斯·費雪（TERENCE FISHER, 1904-1980, 英國）

重要作品年表：

《會場再見》（So Long at the Fair, 1950）

《科學怪人的詛咒》（The Curse of Frankenstein, 1957）

《吸血鬼》（Dracula, 1958）

《木乃伊》（The Mummy, 1959）

《巴斯克村之犬》（The Hound of Baskerville, 1959）

《孟買勒殺犯》（The Stranglers of Bombay, 1959）

《狼人之詛咒》（The Curse of Werewolf, 1961）

《吸血鬼，黑暗王子》（Dracula, Prince of Darkness, 1965）

《科學怪人必得摧毀》（Frankenstein Must be Destroyed, 1969）

《魔鬼出去》（The Devil Rides Out, 1968, 英國）

　　四個朋友準備在五星形的圖案中過夜，以與魔鬼做最後的決戰。這個景象最顯著的是古典均衡的感覺：黑白之並列、四個人的方形位置、蠟燭、墊子、儀式的器具，與粉筆畫的圈子，還有空曠無一物的圖書室，眼看誘惑和恐怖將侵襲他們……。費雪在生產恐怖片為大宗的漢默片廠工作近一輩子，以在聳動的題材中注重敘事和視覺的收斂著名。他多半捨棄驚奇的剪接和特寫，喜歡用佈景和沉鬱的色彩（尤其喜用飽滿的黑、藍及紅色）製造惶悚不安的氣氛。確實，要不是他用視覺來堅持邪惡多半比良善更誘人，他累贅的敘事就會顯得太死板或欠缺血色。他的電影一部接著一部，都是拿光明和黑暗對抗，來象徵理性專業與非理性和性感口味之對比。他常常依照英國恐怖的傳統，將背景設在維多利亞時代，引出佛洛伊德意味，也引發有關生命和死亡、收斂與放縱、禮儀和性、秩序和混亂的議題。費雪從不是好冒險、好革新及深刻的導演，但在這個大家鄙視的類型中，他注入了智慧、節制和畫面的優雅。

演員：
Christopher Lee,
Charles Gray,
Nike Arrighi,
Leon Greene,
Patrick Mower

克里斯多夫・李
查爾斯・葛雷
奈克・阿里基
李昂・葛林
派屈克・莫維

勞勃・佛萊赫堤（ROBERT J. FLAHERTY, 1884-1951, 美國）

重要作品年表：

《莫亞納》（Moana, 1926）

《禁忌》（Tabu, 1931）

《艾朗的人》（Man of Aran, 1934）

《象童》（Elepbant Boy, 1936）

《大地》（The Land, 1942）

《路易斯安那故事》（Louisiana Story, 1948）

《北方的南努克》（Nanook of the North, 1922, 美國）

　　可愛的「原始人」即使在冰天雪地每天尋求溫飽都艱難不已，仍能對現在科技侵入他的小冰屋而開懷大笑。佛萊赫堤被稱為「紀錄片之父」，他所攝下這個第一部劇情片長度的紀錄片，不但說明了佛萊赫堤從探險家轉為電影導演的先鋒開創精神（他是西方觀眾首先認知不熟悉文化的異國情調魅力的先驅之一），也指陳了電影與被攝題材複雜的互動關係。不管是拍愛斯基摩人（《南努克》），還是薩摩亞的儀式（《莫亞納》），還是傳統愛爾蘭漁村（《艾朗的人》），或路易斯安那沼澤如何被鑽油井人員入侵（《路易斯安那的故事》），佛萊赫堤都一再以抒情如詩般的繪畫風格，尊敬卻也天真地捕捉所謂純真的「高貴野蠻人」。他不但偏愛拍攝工業化前的社會，並且會安排攝影來剝露戲劇化的「真實性」，比如要南努克穿著更「真」的愛斯基摩服裝，會用更具繪畫般的方式拍攝他們狩獵海豹，或要愛爾蘭人為捕鯊魚與大海格鬥，其實他們已半世紀不幹這活了。佛萊赫堤的種族誌強調人和大自然和機械對抗的詩情，卻欠缺政經討論。做為紀錄片，他的作品顯得太操縱，對當代品味而言，視野也嫌太窄。然而，若將他的作品當做對部分想像世界的由衷讚美，它們倒流露出如南努克笑容般的引人魅力。

麥克斯和戴夫・傅萊雪（MAX and DAVE FLEISCHER, 1883-1972, 1894-1979, 美國）

重要作品年表：

《從墨水瓶中跳出》（Out of the Inkwell, 1915）

《昏昏碟子和巴納柯・比爾》（Dizzy Dishes and Barnacle Bill, 1930）

《蜜妮騙子》（Minnie the Moocher, 1932）

《大力水手和辛巴達水手》（Popeye the Sailor Meets Sinbad the Sailor, 1936）

《大力水手和阿里巴巴四十大盜》（Popeye the Sailor Meets Ali Baba's Forty Thieves, 1937）

《大小人國遊記》（Gulliver's Travel, 1939）

《蟲先生進城記》（Mr. Bug Goes to Town, 1941）

《超人》（Superman, 1941）

《白雪公主》（Snow White, 1933, 美國）

　　蓓蒂卜卜和朋友小丑可可、小狗賓波被惡毒的皇后（她剛剛由魔鏡施法變成一條龍）、一隻分離的大手掌，和一個陽具模樣的怪物威脅。起先，傅萊雪兄弟的作品比迪士尼電影淘氣、超現實多了。最早的《從墨水瓶中跳出》系列——裡面可可顯然是動畫者想像出而非現實人物，卻不斷變換成其他東西——後來又出現他倆最有趣的發明，即半小孩半妖姬的蓓蒂卜卜，她是純潔和風騷色情的迷人混合：他倆創造的角色都是在形狀和動作上十分易變流利（麥克斯發明了Rotoscope機器，也取得專利，即將真人動作投射到板上，依之畫成卡通動畫。他們用此記錄了著名爵士歌手凱布·凱洛威 Cab Calloway 令人難忘的動作，畫到《蜜妮騙子》中），而三度空間的背景細節也異常豐富。不過他們的佳作聞名的是裡面的色情隱喻、死亡意象和詭異的景象，如果蓓蒂卜卜帶出了色情暗示，大力水手則沉迷在侵略和暴力中。等迪士尼越來越受歡迎，他們也只好把故事和角色適應潮流地柔和甜美化，結果卻令人失望；他們的首部劇情長片《大小人國遊記》有若干不錯的卡通片段，第二部《蟲先生進城記》卻不叫好也不叫座！

約翰・福特（JOHN FORD, 1895-1973, 美國）

重要作品年表：

《鐵馬英豪》（The Iron Horse, 1924）

《平冤記》（Judge Priest, 1934）

《驛馬車》（Stagecoach, 1939）

《少年林肯》（Young Lincoln, 1939）

《怒火之花》（The Grapes of Wrath, 1940）

《俠骨柔情》（My Darling Clementine, 1946）

《要塞風雲》（Fort Apache, 1948）

《黃巾騎兵隊》（She Wore a Yellow Ribbon, 1949）

《一將功成萬骨枯》（Rio Grande, 1950）

《陽光普照》（The Sun Shines Bright, 1953）

《雙虎屠龍》（The Man Who Shot Liberty Valance, 1962）

《七婦人》（Seven Women, 1966）

《搜索者》（The Searchers, 1956, 美國）

　　福特以拍西部片名滿天下。他締造的一些西部片元素已成為他的註冊商標：孤零零的房舍、孤獨的騎士、碑谷中孤單的峭岩聳立在清澈的藍天中。它成為永恆簡單的神話：英雄因為他的身份與社會隔絕（這部影片說的是約翰・韋恩 John Wayne 執意漫長地搜索被印地安人綁走的侄女），他們的決心堅定有如岩石沙漠，即使危及自己的生存，也要將荒野變成文明的花園。福特的作品整體構築了一個有關美國進步的詩化政宣歷史，描述了這個世界道德之必要性；雖然在《搜索者》中韋恩的匡邪為正使命中非典型地暗示了他內裡瘋狂、復仇性的憎惡異族情結，我們仍很少懷疑一個英雄該做的事——不顧一切地保護家園的安全，抵禦不法之徒（如原住民）的野蠻氣力。由是，他的許多電影中，英雄均以命運姿態出現，被保護的（通常是女人）都被賦以感傷情調。西部片以外，如《翡翠谷》（How Green Was My Valley）和《蓬門今始為君開》（The Quiet Man），福特的保守主義看來過度濫情，不過他的騎兵隊三部曲，以及灰塵樸樸的《雙虎屠龍》和《俠骨柔情》小鎮，還有綠蔭滿地的《少年林肯》山區，他將土著和反動派自然地放在一起，滿懷著美國式的勇氣，帶著如假包換的史詩氣質。

演員：
John Wayne,
Jeffrey Hunter,
Vera Miles,
Ward Bond,
Natalie Wood,
Harry Carey, Jr.

約翰・韋恩
傑佛瑞・韓特
薇拉・邁爾斯
華德・龐
娜妲麗・華
小哈利・卡瑞

米洛許・福曼（MILOS FORMAN, 1932- , 捷克／美國）

重要作品年表：

《才藝競賽》（Talent Competition, 1963）

《金髮女子之戀》（A Blonde in Love, 1965）

《消防員的舞會》（The Firemen's Ball, 1967）

《起飛》（Taking Off, 1971）

《毛髮》（Hair, 1979）

《爵士年華》（Ragtime, 1981）

《阿瑪迪斯》（Amadeus, 1984）

《佛蒙特情史》（Valmont, 1989）

《情色風暴》（The People Vs. Larry Flynt, 1996）

《月亮上的男人》（The Man on the Moon, 1999）

《飛越杜鵑窩》（One Flew Over the Cuckoo's Nest, 1975, 美國）

　　這個場景很簡單：精神病院中，護士不高興地看著病人之一的傑克・尼可遜不理規矩，自己用他的叛逆方法來勸其他病人如何變成較快樂的個人，從而掌控了團體治療課。從形式來看，或許其角度和構圖都有種隨意性，比一般精雕細琢的好萊塢電影多一份紀錄感。福曼早期，尤其在祖國捷克拍的電影（《金髮女子之戀》、《消防員的舞會》），喜歡和非職業演員合作。他拍小人物的簡單故事，使平凡人漸漸在場景中行為怪異突出。他通常用望遠鏡頭保持距離觀察，像自然的電視隱藏機器偷拍法，使團體活動（比方派對）看來滑稽、溫暖、真實，也不帶任何道德判斷，如此他的寓言（《消防員的舞會》諷刺荒謬的社會階層；或《飛越杜鵑窩》對壓迫性的妥協統一痛批）看來就不會虛假矯情，反而像自然可見的世界中擷出。可惜的是，在極度成功（或許有點煽情）、由職業演員表現出他早期演員的清新的《飛越杜鵑窩》之後，福曼卻轉向更傳統的電影，像改編暢銷書和暢銷舞台劇，於是出現像《情色風暴》這樣的作品，比起他早期出名的那些反諷含蓄的喜劇，既不聰明也不感性，更欠缺同情。

演員：
Jack Nicholson,
Louise Fletcher,
William Redfield,
Will Sampson,
Brad Dourif

傑克・尼可遜
路易絲・佛萊契
威廉・雷德菲爾德
威爾・山普森
布拉德・杜里夫

喬治・弗杭育（GEORGES FRANJU, 1912-1987, 法國）

重要作品年表：

《動物之血》（Le Sang des Bêtes, 1949）

《傷兵院》（Hôtel des Invalides, 1952）

《偉大的梅里葉》（Le Grand Méliès, 1952）

《頭撞牆》（La Tête Contre les Murs, 1958）

《泰荷絲・戴季荷》（Thérèse Desqueyroux, 1962）

《朱戴克斯》（Judex, 1963）

《騙子托瑪斯》（Thomas l'Imposteur, 1965）

《慕黑神父之罪懲》（The Sin of Father Mouret, 1970）

《影子人》（Shadowman, 1973）

《沒有臉的眼睛》（Eyes Without a Face, 1959, 法國）

演員：

Pierre Brasseur,
Alida Valli,
Edith Scob,
Juliette Mayniel

皮耶·布拉塞爾
阿里達·娃莉
艾狄絲·史柯
茱麗葉·梅尼爾

　　一個面容全毀的年輕女子，戴著一個冰冷的面具，撫弄著一隻猛犬，她一會兒會放了牠，讓牠去攻擊她的外科醫生父親，這位父親終日因一樁車禍使女兒毀容而一輩子內疚，甚至變態地綁架少女活剝她們的臉皮去修補女兒的面孔。弗杭育的恐怖驚悚片其實是研究瘋狂、失常及執迷的詩意作品，冰冷、優雅而深刻：醫生殘酷的實驗，對女兒的囚禁，助手的綁架無辜少女，以及女兒放狗傷父，都是由愛而滋生的行為。很少有導演能把黑白影像營造地如此美麗：光亮與黑暗象徵著熱情與殘酷並列著，還有女兒最後在白鴿相伴下一步一步走進黑暗，緩柔的翅動宛如她的解放和瘋狂。紀錄片出身的弗杭育，既崇拜默片（除了拍片向梅里葉致敬，他也憶舊式地拍佛易雅德的犯罪幻想《朱戴克斯》），又喜歡採自然的超寫實風格，將暴動與溫柔的影像並列在一起，如《動物之血》拍的屠宰場紀錄片，《傷兵院》則交替剪接拿破崙之墓與傷殘的戰爭老兵；《頭撞牆》專注在醫生的怠職及一個男人的少年犯孩子如何被囚在精神病院。弗杭育的影片似乎沒有感傷的空間，他對人性虛偽及殘酷的了解，又與他對受害者的同情取得很好的平衡。

約翰‧法蘭肯海默（JOHN FRANKENHEIMER, 1930-2002, 美國）

重要作品年表：

《明天的青年》（The Young Savages, 1961）

《情場浪子》（All Fall Down, 1962）

《終身犯》（The Birdman of Alcatraz, 1962）

《五月中七天》（Seven Days in May, 1964）

《第二生命》（Seconds, 1966）

《霹靂神風》（Grand Prix, 1966）

《勇往直前》（I Walk the Line, 1970）

《鐵臂龍》（99 and 44/100% Dead, 1974）

《霹靂神探續集》（French Connection II, 1975）

《52貨車》（52 Pick-Up, 1986）

《冷血悍將》（Ronin, 1998）

《諜網迷魂》（The Manchurian Candidate, 1962, 美國）

這個構圖混亂複雜也讓人迷惑：為什麼這兩位古怪的人對這個全身包紮捆綁的人說話？這人事實上並未生病受傷，他只是腦子有問題，在韓戰後他便被共產黨洗腦了，變成回美國執行謀刺政客的殺手。法蘭肯海默憂傷的政治驚悚／嘲諷劇，如寓言般反映著錯綜迷離的奇特意象；構圖中還有構圖（四處皆是電視及各種海報），描繪了一個豐富資訊的世界，混合了寫實及古怪的誇張手法，交迭著遠景和大特寫，伸縮鏡頭和不動的畫面，導演強調世界的複雜，技術、媒體和政治立場使表面變得十分不能信任。本片和他早期的佳作（《情場浪子》、《終身犯》、《五月中七天》）一樣，都用動盪的視覺風格來增添他精確構築故事的心理複雜性。之後，欠缺有力的題材，他的技法便流於時髦、炫耀，唯有奇特的犯罪電影《鐵臂龍》和緊張扣人心弦的《霹靂神探續集》顯得比較般配。有的時候他的作品看來鬆散、歇斯底里、裝腔作勢，使人很難相信他曾被視為美國最佳導演之一。的確，回顧來看，即使他早期充滿野心的大膽原創之作，現在也顯得褪流行了！

演員：
Laurence Harvey,
Frank Sinatra,
Angela Lansbury,
Janet Leigh,
James Gregory

勞倫斯・夏威
法蘭克・辛納屈
安吉拉・蘭斯伯里
珍妮・李
詹姆斯・葛雷葛利

山姆・富勒（SAM FULLER, 1911-1996, 美國）

重要作品年表：

《肉搏浴血戰》（Fixed Bayonets, 1951）

《公園街》（Park Row, 1952）

《南街上的貨車》（Pick-up on South Street, 1953）

《血箭》（Run of the Arrow, 1957）

《四十支步槍》（Forty Guns, 1957）

《關山劫》（Verboten!, 1958）

《美國地下社會》（Underworld USA, 1961）

《視死如歸》（Merrill's Maurauders, 1961）

《恐怖走廊》（Shock Corridor, 1963）

《決死兵團》（The Big Red One, 1980）

《食人兇狗》（White Dog, 1982）

《裸吻》(The Naked Kiss, 1964, 美國)

一個妓女，剃光了頭，身上只穿了胸罩襯裙，從她剛打昏的老鴇身上拿走現款——這是山姆·富勒典型的讓人目不轉睛的電影開場，有一貫的帶動鏡頭和剪接手法。他原本是個社會版犯罪記者，後來用強悍陽剛的攝影風格和硬派的故事來為電影寫頭條：這裡，這個女人打了男人，也搶了攝影機（也就是我們觀眾），富勒的B級西部片、戰爭片、罪犯片，永遠用花樣百出的鏡頭和快速剪接，呈現人內和外的衝突。主角永遠在和別人或自己格鬥，英雄主義和膽小懦弱，恨和愛，容忍和發洩，自私和無私，似乎在永恆爭戰。此外，他的作品也帶有報紙的扒糞作風，當妓女在小鎮重新當護士另闢人生時，她卻目睹充斥四周的貪污腐敗，即使她那可敬的未婚夫，最後也是個戀童症患者。富勒懶得含蓄，他直截了當也有力地以黑暗的反諷，將美國這個大熔爐變成瘋狂殘暴的世界。也很少導演像他那麼露骨地剝露種族張力，晚年傑作《食人兇狗》中，一隻狗專門用來攻擊黑人，他將皮膚顏色突出為視覺和意義的母題，指出種族偏見是制約性行為。簡短來說，富勒的感性非常電影化，他作品的意義就在其原始對抗性的風格中。

演員：
Constance Towers,
Anthony Eisley,
Michael Dante,
Virginia Grey,
Patsy Kelly

康士坦絲·陶爾斯
安東尼·艾斯里
邁可·丹特
維吉妮亞·葛瑞
帕西·凱利

亞伯・甘士（ABEL GANCE, 1889-1981, 法國）

重要作品年表：

《吐伯醫生之瘋狂行為》（La Folie du Docteur Tube, 1915）

《瑪德・陶樂羅莎》（Mater Dolorosa, 1917）

《我控訴》（J'Accuse, 1919）

《輪迴》（Le Roue, 1922）

《世界末日》（La Fin du Monde, 1931）

《貝多芬的偉大愛情》（Un Grand Amour de Beethoven, 1936）

《維納斯復仇》（La Vénus Aveugle, 1941）

《席哈諾與達太安》（Cyrano et d'Artagnan, 1964）

《拿破崙》（Napoléon, 1927, 美國）

當拿破崙大軍侵入義大利，也就是甘士的史詩影片向「命運之子」（請看男演員如鷹般的輪廓呈現的肖像）致敬到最高潮的戲，甘士將之擴張成大銀幕的分割畫面（Polyvision），像法國紅白藍三色般充滿愛國色彩。這部電影做為一部偉人傳記，冗長而細膩，將拿破崙在權力中升起的過程以傳統式戲劇、簡單的心理學，以及政治觀念上令人質疑的方式拍成。就電影技巧而言，它是大膽創新的大勝利，給人第一印象即是大：不僅是寬度而已（電影僅最後一場戲是三個銀幕併在一起的大寬銀幕），其臨時演員人數之多，反映甘士盡量準確地重建歷史事件追求完美的理想。他也用戲劇性強的燈光來突出拿破崙的英雄超凡氣質；鏡頭移動靈活，染色技巧的運用，還有一些蒙太奇段落快到幾乎看不清內容為何，觀眾被這個奇觀式的活力目眩神迷，反而不重戲劇意義。在默片時代，甘士與其他法國前衛運動者站同一陣線，永遠在創新，比方說在《吐伯醫生之瘋狂行為》中，他用變形鏡頭描繪一個心理幻想的世界——雖然他的敘事並未超越誇大通俗劇的範疇。不幸的進入有聲時代以及《世界末日》不受歡迎後，他的事業逐漸走下坡。他是野心勃勃的技術先驅，對電影這個媒介的熱情不容質疑。

演員：
Albert Dieudonné,
Abel Gance,
Antonin Artaud,
Gina Manès,
Wladimir Roudenko

亞伯・狄厄東
亞伯・甘士
安東尼・亞陶
吉娜・瑪妮絲
維拉狄彌爾・魯登柯

泰瑞・吉力安（TERRY GILLIAM, 1940- , 美國）

重要作品年表：

《莫名其妙》（Jabberwocky, 1976）

《向上帝借時間》（Time Bandits, 1981）

《終極天將》（The Adventures of Baron Munchausen, 1988）

《奇幻城市》（The Fisher King, 1991）

《未來總動員》（12 Monkeys, 1995）

《賭城情仇》（Fear and Loathing in Las Vegas, 1998）

《巴西》（Brazil, 1984, 英國）

在一個巨大陰沉如蜂窩似的診所，一個頭上戴著古怪嬰兒面具的醫生正在拷問老友，他竟敢向他們居住的社會，如1984瘋狂專斷的體制挑戰。導演吉力安過去是個動畫家，也是英國著名的喜劇團體「大山蟒」（Monty Python）的一員，他恣意發揮想像力，成為電影史上最大的幻想家之一。《巴西》在結構和影像上，都直追歐威爾對專制權威的諷刺，背景是四〇年代，有秘密的巨大政府機構建築，有粗糙的電腦、游擊隊般的恐怖主義，故事是一個溫和男人徒而無勞地爭取愛情、自由，和沒有麻煩的水電工……吉力安典型的將晚上夢魘混以奇怪、粗野的幽默，流動不已活力充沛的影像則合併了超現實、表現主義、史詩、神話和日常性。奇怪的是，即使他的故事天馬行空充滿創作性，它的中心總是一個浪漫的理想主義者，被傳統社會拒絕他的需求，而整體因他大膽的視覺意識，帶著一貫的黑色。很少當代導演能如他這樣用華麗的設計，游移自如地創造不可能的世界，更不要說其內在瘋狂的邏輯能創造可信的世界。也很少導演如他這樣瘋狂無政府，在每部電影中，我們都可以看到生活的妥協保守，以及主流電影的明亮整齊敘事。雖然他的作品水準不齊，但卻一貫地具挑戰性、娛樂性和驚奇性。

演員：
Jonathan Pryce,
Kim Greist,
Ian Holm,
Robert De Niro,
Bob Hoskins,
Michael Palin

強納森・布萊斯
金・格瑞斯
伊安・赫姆
勞勃・狄・尼洛
鮑伯・霍斯金
麥可・帕林

尚–盧・高達（JEAN-LUC GODARD, 1930- , 法國）

重要作品年表：

《斷了氣》（A Bout de Souffle, 1959）

《女人就是女人》（Une Femme est une Femme, 1961）

《賴活》（Vivre Sa Vie, 1962）

《槍兵》（Les Carabiniers, 1963）

《輕蔑》（Le Mépris, 1963）

《圈外人》（Bande à Part, 1964）

《瘋子皮耶侯》（Pierrot Le Fou, 1965）

《我所知道她的二三事》（Deux ou Trois Choses Que Je Sais d'Elle, 1966）

《週末》（Weekend, 1967）

《同情魔鬼》（Sympathy for the Devil, 1968）

《東風》（Vent d'Est, 1969）

《一切安好》（Tout Va Bien, 1972）

《人人為己》（Sauve Qui Peut, 1980）

《激情》（Passion, 1982）

《芳名卡門》（Prénom Carmen, 1983）

《電影史》（Histoire(s) du Cinéma, 1989-99）

《阿爾發城》（Alphaville, 1965, 法國）

方下巴的跨星球警探持著槍，在缺乏愛的電腦世界阿爾發城中，歇一口氣，讀著雷蒙・錢德勒（Raymond Chandler）的名偵探小說《大眠》（The Big Sleep）。電影史上甚少有主角在讀書，但高達會不停丟出文學或電影的經典吉光片羽：他的作品雖然在後期步入虛矯的政治分析，主題永遠是電影本身。所以圖中這位警探既是連環畫的英雄，也是錢德勒的主角馬羅（Marlowe）的傳人，更是一個如奧菲般的科幻角色，努力想將他的優蕊迪絲救出（由高達當時的繆司妻子安娜・卡琳娜Anna Karina 扮演），背景都是用六〇年代巴黎夜景來做怪異描述的未來大都會。這位新浪潮的恐怖小孩用跳接、搞笑、疏離、直接向攝影機獨白、故作業餘狀（尤明顯的是《女人就是女人》的歌舞片段）、引經據典、致敬，以及越來越帶有雙關或寓言性的文字遊戲及標語，來創新或顛覆類型，探討他與好萊塢的愛恨關係。最後，他永不中止的實驗，和越來越關注的政治（更別提幾乎變態地由他多產的作品透露出他對拍片的幻滅），使他拋棄了傳統敘事結構，沉迷於構思聲音和影像如何混合。不過他活潑的想像力和遊戲般的創作熱情，只能用「革命」來形容；他的影響力是巨大且深遠的。

演員：
Eddie Constantine,
Anna Karina,
Howard Vernon,
Akim Tamiroff,
Laszlo Szabo

艾迪・康士坦丁
安娜・卡琳娜
霍華・維儂
阿金・塔米洛夫
拉茲羅・薩波

彼得・格林納威（PETER GREENAWAY, 1942- , 英國）

重要作品年表：

《漫步穿越天堂或地獄》（A Walk Through H, 1978）

《重鑄地貌》（Vertical Features Remake, 1978）

《跌落》（The Falls, 1980）

《繪圖師的合約》（The Draughtsman's Contract, 1982）

《建築師的腸胃》（The Belly of an Architect, 1986）

《淹死老公》（Drowning by Numbers, 1988）

《廚師、大盜、他的妻子和她的情人》（The Cook, the Thief, his Wife and her Lover, 1989）

《枕邊書》（The Pillow Book , 1995）

《八又二分之一女人》（8½, Women, 1999）

《塔斯魯波的手提箱》（The Tulse Luper Suitcase, I, II, III, 2003-2004）

《魔法師的寶典》（Prospero's Books, 1991, 荷蘭）

　　這部電影不能再像一幅畫了。層次分明的光線明暗如雕像般的裸女，眾多貴族儀式，仔細安排的家具，都像極了威尼斯畫派大師如貝里尼（Bellini）或堤香（Titian）那樣的人工化。事實上，這個畫面是畫中有畫，使其更有擬真工筆靜物畫的印象，與這部將莎翁名劇《暴風雨》重新現代化的作品相得益彰。電影的敘事是 Prospero 撰寫戲劇的文本，所以所有角色均是他想像的產物（老牌演員約翰・基爾德 John Giegud 不只扮演，也是代言所有角色），而故事成了它自己的創世紀。格林納威是導演中最知性博學及野心勃勃者（他也介入其他藝術領域）。片中充斥著難以析理或啟示錄般的知識，也拋棄了傳統戲劇及操弄觀眾情緒的方式，採取更知性的形式。其內容和基調冷靜（他這些陰暗的故事，講述人的邪惡心機、復仇慾望，以及脆弱的肉體，招致他是憎惡人類的批評），但穩定的推軌鏡頭、強烈裝飾性的構圖、帶刺聰明的對白，和不停的引喻，確使人振奮：看格林納威的電影好像看到一部古怪的百科全書成為有生命的實體。諷刺的是，當他不停展示他的歷史、美學常識、他的進步技術，如對人類行為的分析態度，卻指向一個幾乎如科學的未來電影。

演員：
John Gielgud,
Michael Clark,
Michel Blanc,
Tom Bell,
Isabelle Pasco,
Mark Rylance

約翰・基爾德
麥可・克拉克
米歇・布蘭克
湯姆・貝爾
伊莎貝爾・帕斯可
馬克・芮蘭斯

大衛・葛里菲斯（D. W. GRIFFITH, 1875-1948, 美國）

重要作品年表：

《貝斯利亞女王》（Judith of Bethulia, 1914）

《國家的誕生》（The Birth of a Nation, 1915）

《忍無可忍》（Intolerance, 1916）

《世界的核心》（Hearts of the World, 1918）

《真心的蘇茜》（True Heart Susie, 1919）

《落花》（Broken Blossoms, 1919）

《孤雛血淚》（Orphans of the Storm, 1921）

《美國》（America, 1924）

《美妙生活》（Isn't Life Beautiful?, 1924）

《林肯傳》（Abraham Lincoln, 1930）

《東方之路》（Way Down East, 1920, 美國）

一個年輕農夫抱著從快墜入瀑布浮冰上救下的孤兒女僕。她其實是被他的父親逼入險境，因為他發現她被引誘生下私生子又被拋棄。這個影像簡單、詩化也酸楚，是葛里菲斯最著名的最後一分鐘救援戲的浪漫高潮，經過他仔細將特寫、實景遠鏡，以及現成的資料片段剪在一起，給予田園通俗劇一個懸疑的結尾。葛氏過去以龐大的歷史奇觀如《貝斯利亞女王》、《國家的誕生》（真正厲害的美國內戰史詩，唯其對黑人的描述和對三K黨的稱揚是大敗筆），以及四段的《忍無可忍》著名。他早期的短片探索及建立古典電影剪輯特寫、交叉剪接和其他鏡頭運動的敘事結構，對後人產生很大的影響，他也經常拍一些甜美小品發揮抒情攝影、具啟發性佈景，和含蓄表演之功能。此圖中的演員莉莉安·吉許（Lillian Gish）、理查·巴索梅斯（Richard Barthelmess）連同吉許的姊姊桃樂西，還有巴比·海隆（Bobby Harron）、梅·馬許（Mae Marsh）等等，都是最好的演員。他的故事常常太傷感、太道德性，角色平板僵硬宛如從維多利亞時代走出。但葛氏天生會說故事，善於控制氣氛，還有雅好最後的追逐救援，使他至為成功。不過有聲時代來臨他也隨之淘汰。

演員：
Lillian Gish,
Richard Barthelmess,
Lowell Sherman,
Burr McIntosh,
Kate Bruce

莉莉安·吉許
李察·巴索梅斯
洛威爾·佘曼
巴爾·麥金塔許
凱特·布魯斯

伊馬茲・古尼（YILMAZ GÜNEY, 1937-1984, 土耳其／法國）

重要作品年表：

《希望》（Hope, 1970）

《過敏》（Elegy, 1972）

《焦慮》（Endise, 1974）

《敵人》（The Enemy, 1979）

《羊群》（The Herd, 1979）

《牆》（The Wall , 1982）

《道》（Yol / The Way, 1981, 土耳其）

偏遠破爛的村中，土耳其軍隊逮捕兩個人，雖然電影是掛名塞瑞夫・葛倫（Serif Gören）拍攝，但創作者無疑是由偶像明星演而優則導的古尼。他常常在獄中編劇（因為殺了一個法官，自此與政府恩怨不斷，經常因他呼籲政治及社會改革而入獄），在獄中再給副導詳細的指導將片子拍攝完成。《道》說的是五個囚犯被允一週假釋返家探親，但他們的希望卻被專制的社會壓迫，乃至自由不過是個假象：不但個人得依從國家發落，而且傳統道德也阻撓個人的需求——一個想將不貞妻子處死的人卻被迫將她帶入空曠雪覆的荒原。古尼對祖國的描繪荒涼蒼疏也無情；如果說他明顯地同情貧苦孱弱及教育欠缺的老百姓而不喜富有權大的上層人物，他毫不矯飾的攝影也從不隱藏農民生活的艱苦和無情。在《羊群》（也是由他詳細的獄中指導，教沙奇・奧克頓 Zeki Ökten 代導的）中，一個遊牧家庭趕著羊隻踏上如奧德賽般的史詩旅程去安哥拉，卻成為現代工業城腐敗，和他們自己迷信無知及偏見的犧牲者；他流亡至法國所拍的監獄片《牆》，更用簡潔有力的影像強化這個主題：即土耳其本身就是個大監獄，獄卒和囚犯全是受害者。

演員：
Tarik Akan,
Halil Ergun,
Serif Sezer,
Necmettin Cobanoglu,
Meral Orhousoy

塔利克・阿肯
哈立爾・爾古
塞瑞夫・薩慈
尼克馬丁・柯巴諾古魯
莫拉・歐霍蘇

勞勃・漢默（ROBERT HAMER, 1911-1963, 英國）

重要作品年表：

《夜間死者》（Dead of Night, 1945）

《粉紅帶和封蠟》（Pink String and Sealing Wax, 1945）

《禮拜天老下雨》（It Always Rains in Sunday, 1947）

《蜘蛛和蒼蠅》（The Spider and the Fly, 1949）

《布朗神父》（Father Brown, 1954）

《痞子學校》（School for Scoundrels, 1960）

《好心與花冠》（Kind Hearts and Coronets, 1949, 英國）

　　這個愛德華時代式的求愛場面帶有十足英國味：精雕細琢的家具和戲服，愛侶間有禮的距離，女子矜持的恣態，男子冷靜又自信的目光。冷靜還是冷淡？這個畫面顯不出漢默文質彬彬黑色喜劇的優雅對白，還有男主角事實上是個冷酷的殺人犯，一個社會邊緣人立志要除掉會阻撓他成為公爵（並且贏得同樣有野心的美人）的第八個障礙（也是他的八個貴族親戚，全由亞歷・堅尼斯 Alec Guinness 扮演）。一面是角色表面拘泥禮儀的中產規範，另一面是他們內在自私、毀滅性的慾望，漢默用細緻的反諷暴露這兩者間的鴻溝，藉此來尖銳批判英國式的虛偽，這種尖酸的嘲弄比起英國著名伊林（Ealing）片廠那種舒服的反體制民粹風辛辣多了。的確，漢默的黑色驚悚劇如《粉紅帶和封蠟》、《禮拜天老下雨》，以及《夜間死者》都探索中產日常紆貴氣質下面騷動的壓抑及暴力的激情，主角一逕反抗匡陷和委屈感。可惜，漢默之黃金期太短，他的優秀作品僅證明不是所有戰後英國片都是老古板。

演員：

Dennis Price,
Alec Guinness,
Joan Greenwood,
Valerie Hobson,
Miles Malleson

丹尼斯・普萊斯
亞歷・堅尼斯
瓊・格林伍德
華勒瑞・霍普森
邁爾斯・梅勒森

麥可・漢內基（MICHAEL HANEKE, 1942- , 德國）

重要作品年表：

《第七洲》（The Seventh Continent, 1988）

《班尼錄影帶》（Benny's Video, 1992）

《機會年表的七十一碎片》（71 Fragments in a Chronology of Chance, 1994）

《城堡》（The Castle, 1997）

《鋼琴教師》（La Pianiste, 2001）

《惡狼年代》（The Time of the Wolf, 2003）

《大快人心》（Funny Games, 1997, 澳洲）

保羅，一個闖入別人家庭度假屋的不速之客，將椅套罩在那家人的兒子頭上。他和朋友彼得禮貌地宣佈他們將殺他們全家，而且折磨那孩子，要他父母決定哪位先死。漢內基冷酷的夢魘劇本中（這是他第三部有力惱人地探討對無動機謀殺案的作品），其實並不呈現暴力在實體銀幕上。他堅持暴力做為「娛樂」會使我看不見其恐怖的本質，所以他喜歡用畫外音、反應鏡頭，和安靜地效果描述（小孩死後，未經剪接的十分鐘遠景，不保留地捕捉了父母無奈的傷痛）。漢內基受卡夫卡和布列松的影響，在敘事結構和視覺構圖上善用省略片段方式呈現一種嚴謹現代化的風格，場景和構圖完全樸素精省。即使他的首部劇情片《第七洲》是一部看似細瑣、微不足道的手、腳、物件特寫，拼湊引領至家庭的集體自殺。他不肯拍角色的全身鏡頭，因為那會太容易和太清楚理解他們的行為。他要觀眾獨立思考：在《大快人心》，主角只有保羅及彼得名字，沒有姓，在他們這個致命的遊戲中，強調他們不易解的陌生部分·他們回頭問觀眾對此片和此事件的看法，結果該家庭無一人倖存，顯示漢內基嚴肅、知性，也有尊嚴地拒絕向觀眾的期待和希望妥協。

演員：
Susanne Lothar,
Ulrich Mühe,
Arno Frisch,
Frank Giering,
Stefan Clapczynski

蘇珊·洛察
烏瑞克·穆黑
阿諾·佛利許
法蘭克·基爾林
史蒂芬·克萊普若斯基

威廉・漢納和約瑟夫・巴貝拉〔WILLIAM HANNA and JOSEPH BARBERA, 1910-2001, 1911- , 美國〕

重要作品年表:

《貓被踢一腳》〔Puss Gets the Boot, 1940〕

《美國佬老鼠》〔Yankee Doodle Mouse, 1943〕

《老鼠麻煩》〔Mouse Trouble, 1944〕

《請安靜》〔Quiet Please, 1945〕

《貓之協奏曲》〔The Cat Concerto, 1946〕

《湯姆教授》〔Professor Tom, 1948〕

《二貓劍客》〔Two Mouseketeers, 1951〕

《貓兒出售》〔Mouse for Sale, 1955〕

《老鼠在家裡》（A Mouse in the House, 1947, 美國）

　　憤怒兇猛的貓威脅著小老鼠：這是電影史最著名最惹人喜歡兩個角色的典型混戰場面。漢納和巴貝拉無數貓鼠大戰的暴力——尤其湯姆貓老是被痛打、壓迫，和一遍一遍被扭曲變形——其實是兩個敵人的共生狀態。這兩個寶似乎知道沒有彼此無法生存，既然此片是米高梅的家庭娛樂，可愛的傑瑞老鼠原本是弱者，卻永遠安全而且是勝利者：他的精明和淘氣的能力，卻生成一個純真可愛的模樣，比起來湯姆貓缺乏想像力，行為較瘋狂。牠倆進行的是儀式性的戰爭，在我們熟悉卻也不真實的地點，如走廊、廚房，以及不時出現的花園：如果裡面有人，只看得見腳和腿。所以他們的武器都只是家裡的東西、家具、工具。湯姆被平底鍋打扁後，下場戲又恢復原狀正常起來。漢納和巴貝拉的卡通不像華納卡通的艾佛瑞那麼瘋狂無政府，不像瓊斯那麼超現實和聰明，最後只得依照老掉牙的公式，後來改到電視上更形粗糙。即便如此，湯姆和傑瑞仍是令人難忘的卡通角色，兩者互相陪襯，宛如真人的勞萊與哈台。

郝爾・哈特利（HAL HARTLEY, 1959- , 美國）

重要作品年表：

《不可信的真相》（The Unbelievable Truth, 1989）

《倖存的慾望》（Surviving Desire, 1991）

《簡單的人》（Simple Men, 1992）

《業餘者》（Amateur, 1994）

《招蜂引蝶》（Flirt, 1995）

《傻瓜亨利》（Henry Fool, 1997）

《生命之書》（The Book of Life, 1998）

《沒這回事》（No Such Thing, 2001）

《關於信任》（Trust, 1990, 美國）

一個女人對著女兒揮舞著刀子，女兒的男友在後面靜靜地看著。在哈特利的電影中，常常是在破碎分崩的家庭中，主角小心站在規劃仔細的位置上用平板卻不見得自然的表演，說著像箴言的對白，最終卻都是尋求愛情、心中寧靜和自我認識。雖然他的劇情元素往往由通俗劇和驚悚劇而來，哈特利卻喜歡避開傳統的戲劇高潮，就像他探討嚴肅的主題（《關於信任》故事是有關父母凌虐子女、綁架小孩、青少年懷孕、墮胎，以及精神崩潰絕望），整體卻扮演著喜劇的腔調。無論對白還是影像（他喜歡用有點不真實的亮麗色彩），他都持著冷靜、嘲諷，有點荒謬，及對人工化的偏好：在《業餘者》中，主角是想寫黃色小說為業的前修女，以及一個有虐待及暴力犯罪紀錄的溫和的失憶人。他把電影形式推至前景（《招蜂引蝶》在三個不同的城市講同樣的故事，只是把動作及對白重新調整給不同的角色），用實驗性的方法處理敘事，卻把焦點放在理念上；同時他的滑稽幽默，以及對追求愛情的角色的寬厚態度，使他的電影不流於枯燥的形式練習，整體充滿歡笑和扣人心弦的情感，是美國年輕導演中的佼佼者。

演員：
Adrienne Shelly,
Martin Donovan,
Merritt Nelson,
John Mackay,
Edie Falco,
Matt Malloy

艾椎安・雪莉
馬丁・唐諾文
莫瑞特・尼爾森
約翰・麥凱
艾迪・法柯
麥特・馬洛

霍華・霍克斯（HOWARD HAWKS, 1896-1977, 美國）

重要作品年表：

《海員戀》（A Girl In Every Port, 1928）

《疤面人》（Scarface, 1932）

《二十世紀號快車》（Twentieth Century, 1934）

《育嬰奇譚》（Bringing Up, Baby, 1938）

《天使之翼》（Only Angels Have Wings, 1939）

《逃亡》（To Have and Have Not, 1945）

《夜長夢多》（The Big Sleep, 1946）

《紅河劫》（Red River, 1948）

《紳士愛美人》（Gentlemen Prefer Blondes, 1953）

《赤膽屠龍》（Rio Bravo, 1959）

《哈泰利》（Hatari!, 1962）

《女友禮拜五》（His Girl Friday, 1940, 美國）

在這部機智、講話如連珠砲的作品中，編輯卡萊‧葛倫不擇手段想把前妻，也就是一流記者羅賽琳‧羅素（Rosalind Russell）追回來，順便也挖出謀殺及政治腐敗的獨家新聞。霍克斯一貫的主題是，專業、自重、責任的重要性；兩性間永恆的戰爭；發掘及善用自己才能的需要。霍克斯的視覺風格古典、內斂、不虛矯，攝影機永遠在水平視線，剪接不著痕跡，少用特寫，不愛亂動攝影機，或使用誇張的角度。他寧可把焦點放在角色對話機制及姿態上。所以羅素這個職業婦女，穿著男性化的條紋套裝，注定困在男性主導的新聞世界中，永遠逃不出詭計多端又得意揚揚的葛倫手中。兩人一再鬥智，卻在彼此的默契和相互吸引中微妙地透露兩人間的依賴，《女友禮拜五》裡有快速重疊的台詞，以及一個無辜犯人可能被處死的背景，是有聲片以來最快速、也可能是最好笑的電影，和其他霍克斯作品一樣，無論是喜劇還是冒險片，都是令人心曠神怡，演員好像真正在享受製造歡樂拍電影的過程，悠遊於導演似乎毫不費勁、充滿人性，以及極度娛樂的藝術中。

演員：

Cary Grant,
Rosalind Russell,
Ralph Bellamy,
John Qualen,
Gene Lockhart

卡萊‧葛倫
羅賽琳‧羅素
賴夫‧巴拉米
約翰‧奎倫
金‧拉克哈

塔德・海恩斯（TODD HAYNES, 1961- , 美國）

重要作品年表：

《超級巨星：凱倫・卡本特故事》（Superstar: The Karen Carpenter Story, 1987）

《毒藥》（Poison, 1990）

《多蒂被打屁股》（Dottie Gets Spanked, 1993）

《／安全／》（/Safe/, 1995）

《遠離天堂》（Far From Heaven, 2002）

《絲絨金礦》（Velvet Goldmine, 1998, 英國／美國）

　　七〇年代的搖滾歌星布萊恩‧史雷德（Brian Slade）反省出名的代價，在追求藝術和努力滿足觀眾期待當中，喪失了全部自我。海恩斯的傳記片不僅是對音樂創造和性解放那個時代的憶舊而已；其特點也包括探索公眾形象和個人現實間的鴻溝（如有一段模仿《大國民》Citizen Kane的倒敘），也研究社會如何看待脫離常軌的性行為。做為新同性戀電影的領導人物，海恩斯一再在作品中檢驗個人與社會千絲萬縷的關係：傳統（或拒絕傳統）形式如何約制或解放人的個性和經驗。《超級巨星》探討卡本特健康的形象如何造成她的厭食症和死亡；《毒藥》則說明被視為「不正常」的性行為如何被妖魔化；《／安全／》闡述在一個假設任何事都有合理解釋的世界中對疾病的壓制態度。他不僅銳利分析個人與政治之交錯，也善依題材選電影風格：比方說芭比娃娃來代表卡本特兄妹不僅省錢，也對其形象評述。《／安全／》色彩低調，構圖對閉，暗示主角的困頓處境。《絲絨金礦》則採取搖滾樂的誇張人工化設計。海恩斯的大膽和想像力，無疑是當今最激進、知性的電影人之一。

演員：
Jonathan Rhys Meyers,
Ewan McGregor,
Toni Collette,
Christian Bale,
Eddie Izzard

強納森‧瑞‧梅爾斯
伊旺‧麥格奎
托妮‧柯列特
克麗絲遜‧貝爾
艾迪‧伊薩德

溫納・荷索（WERNER HERZOG, 1942- , 德國）

重要作品年表：

《生命的訊息》（Signs of Life, 1967）

《即使侏儒也是從小長大》（Even Dwarfs Started Small, 1970）

《新創世紀》（Fata Morgana, 1970）

《寂靜與黑暗之地》（Land of Silence and Darkness, 1971）

《卡斯柏・豪瑟之謎》（The Enigma of Kaspar Hauser, 1974）

《玻璃精靈》（Heart of Glass, 1976）

《史楚錫流浪記》（Stroszek, 1977）

《吸血殭屍》（Nosferatu the Vampyre, 1979）

《浮石記》（Woyzeck, 1979）

《費茲卡拉多》（Fitzcarraldo, 1982）

《眼鏡蛇》（Cobra Verde, 1988）

《黑暗教訓》（Lessons of Darkness, 1992）

《天譴》（Aguirre, Wrath of God, 1972, 西德）

西班牙遠征軍一員阿基拉一路因對黃金國著迷而變成瘋癲的自大狂，這裡，他檢查巨大荒野中倖存的幾個生物，他已宣佈荒野是他的帝國。荷索的超現實寓言研究人瘋狂和自我毀滅的行為，帶有典型人類貪婪、嗜權和瘋狂的末世觀，西班牙軍隊不但陷入陌生的土地（經常由攝影師湯瑪斯·毛區 Thomas Mauch 用手持拍的美麗長鏡頭）和其中具敵意又看不見的生物手中，也徒勞地將無關的歐洲意識 ── 如宗教、戰爭、財富取得和社會階層觀念帶給亞馬遜叢林後，陷入自己致命的權力鬥爭。克勞斯·金斯基（Klaus Kinski）陰騭、好侵略的張力是荷索不同電影常出現的特色。另外他也以如夢之影像（如《天譴》中一艘船困在高樹梢，或《新創世紀》及《卡斯柏·豪瑟之謎》中的奇特景觀），黑暗殘酷的反諷知性，還有半浪漫主義、半對原始異國文化的種族興趣而著名。他是很好的紀錄片工作者（即使在他的非劇情片中，他也仍專注於人的執迷和痛苦，影像驚人奇特），許多電影也反映了他拍片的方式。他喜好在困難的地方拍戲，古怪和固執一如其角色。近來他似乎不易拍片，但他七〇年代具視野的作品仍是現代電影史的高峰。

演員：

Klaus Kinski,
Cecilia Rivera,
Ruy Guerra,
Helena Rojo,
Del Negro,
Peter Berling

克勞斯·金斯基
西希莉亞·里維拉
瑞·古拉
海倫娜·羅佐
戴爾·尼格羅
彼得·柏林

華特・希爾（WALTER HILL, 1942- , 美國）

重要作品年表：

《鬥士》（Hard Times, 1975）

《虎口拔牙》（The Driver, 1978）

《戰士幫》（The Warriors, 1979）

《南方恐怖》（Southern Comfort, 1981）

《48小時》（48 HRS, 1982）

《狠將奇兵》（Streets of Fire, 1984）

《財神有難》（Brewster's Millions, 1985）

《魔鬼紅星》（Red Heat, 1988）

《印地安保衛戰》（Geronimo, 1993）

《戰慄煞星》（Wild Bill, 1995）

《西部大盜》（The Long Riders, 1980, 美國）

這些臉都嚴肅而凝重：顯然，他們都要執行任務，這個西部史上著名的詹姆斯－楊格幫往他們致命的明尼蘇達州諾斯菲德銀行出發行搶時，似乎知道他們即將走進歷史；自然，他們準備好面對危險，希爾的動作片中寡言英雄都不是以心理複雜著稱，而是在面對壓力時，以其專業、勇氣，以及意志力強著稱——他們謹守傳統男人價值，如同電影走的是傳統路線般。在重述傳奇性的傑西・詹姆斯兄弟故事時，希爾選擇強調忠誠和家族榮譽等神話性主題，他僱用真實的演員兄弟來演這些兄弟大盜幫（如奇區 Keach 、奎德 Quaid 及卡拉定 Carradine 兄弟），複製了優雅有力的影像、場面和社會儀式（舞蹈、槍戰、葬禮），令人懷念起福特的西部片。希爾喜歡照類型創作，《虎口拔牙》即是依循梅維爾（Jean-Pierre Melville）的黑色驚悚片傳統，以氣氛和安靜的風格重塑背叛及欺瞞之內容，《戰士幫》則將希臘史家贊諾芬（Xenophon）的《遠征波斯》（*Anabasis*）改頭換面到紐約夜晚地下幫派的鬥爭，幫派的打扮宛如科幻史詩的各種族群。《南方恐怖》則結合了戰爭片和西部片的男性陽剛傳統，迴響著美國入侵越南的崩敗。希爾後期則嘗試喜劇片和仿諷片，如《48小時》、《狠將奇兵》、《魔鬼紅星》，結果卻是焦點混亂，敘事和角色粗糙；只有兩部西部片《印地安保衛戰》和《戰慄煞星》捨棄了陳腔，找回了他早期作品那種沉靜內斂又緊湊的敘事風格。

演員：
James and Stacey Keach,
David Keith and Robert Carradine,
Dennis and Randy Quaid

奇區兄弟
卡拉定兄弟
奎德兄弟

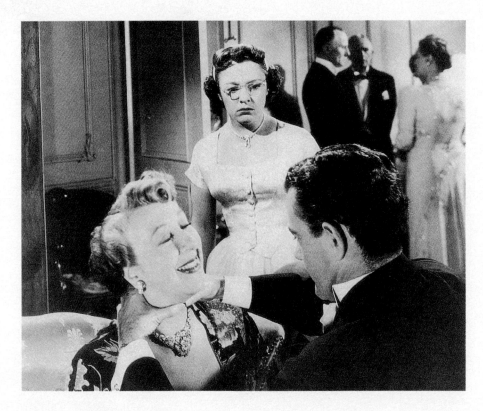

阿爾非·希區考克（ALFRED HITCHCOCK, 1899-1980, 英國／美國）

重要作品年表：

《房客》（The Lodger, 1926）

《勒索》（Blackmail , 1929）

《國防大密秘》（The 39 Steps, 1935）

《貴婦失蹤記》（The Lady Vanishes, 1938）

《蝴蝶夢》（Rebecca, 1940）

《美人計》（Notorious, 1946）

《奪魂索》（Rope, 1948）

《後窗》（Rear Window, 1954）

《迷魂記》（Vertigo, 1958）

《北西北》（North By Northwest, 1959）

《驚魂記》（Psycho, 1960）

《鳥》（The Birds, 1963）

《艷賊》（Marnie, 1964）

《大巧局》（Family Plot, 1976）

《火車怪客》（Strangers on a Train, 1951, 美國）

勞勃・沃克（Robert Walker）在宴會中開玩笑似的掐住貴婦的脖子表演扼殺的藝術。只是玩嗎？旁邊站著派翠西亞・希區考克（Patricia Hitchcock）看著，由於她貌似沃克剛剛才謀殺的一個女人，使沃克漸忘了這只是個遊戲。號稱「懸疑大師」的希區考克喜歡專注在小的重要細節上，避免用硬剪，而是慢慢預示危險：此鏡中，女孩的注視使我們害怕，不僅怕沃克會殺了這個愚蠢的婦人，也怕他先前的犯罪曝光（希區考克是操縱觀眾情感的高手，使觀眾的認同在無辜的受害者、欠缺道德卻吸引人的壞人，以及恢復秩序的英雄間換來換去）。希區考克最愛使觀眾坐立難安，為此他先向德國表現主義借來影像及聲音效果，不過爾後他卻變得更富實驗性，也更加對他所謂的「純粹電影」得心應手而發展出更豐富、更具彈性的風格。緩慢的推軌鏡頭可能突變為快速的蒙太奇；大特寫配上遠景；不尋常的角度和在古典構圖中的扭曲景深；傳統的自然主義卻夾雜象徵主義、表現主義的色彩、哥德式的浪漫主義，甚至超現實主義片段，由達利親手設計夢幻場景於《意亂情迷》（Spellbound）中。在他緊湊到幾乎機械化的結構中，他會不時置入一些古怪的黑暗幽默。雖然晚年他啟用完全人工化虛假的背景片拍片，但他實際上是個完美的技匠，能將表面安寧有秩序的假象戳破，操弄邪惡來把生活攪和成一團混亂。

演員：
Robert Walker,
Farley Granger,
Ruth Roman,
Leo G. Carroll,
Patricia Hitchcock

勞勃・沃克
法利・葛蘭傑
露絲・羅曼
李奧・卡洛
派翠西亞・希區考克

丹尼斯・哈柏（DENNIS HOPPER, 1936- , 美國）

重要作品年表：

《最後一部電影》（The Last Movie, 1971）

《晴天霹靂》（Out of the Blue, 1980）

《彩色響尾蛇》（Colors, 1988）

《著火》（Catchfire, 1990）

《熱門地方》（The Hot Spot, 1990）

《性感追緝令》（Chasers, 1994）

《逍遙騎士》（Easy Rider, 1969, 美國）

速度的快感，男性友誼的安全，開闊大路的浪漫，還有追求自由、美國式的開拓精神：哈柏這部說兩個嬉皮騎士的 cult 電影（由他自己和彼德‧方達 Peter Fonda〔電影製片〕主演），用販賣毒品的利潤一路騎車由加州往紐奧爾良走，雖有不少老套，卻建立反英雄奧德賽之旅的神話色彩。電影整體是個簡單地歌頌美國，尤其充滿狹窄偏見的南方，也禮讚浪漫主角對妥協和體制的反叛：方達的角色無所事事，不在乎到幾乎沒感覺的地步。他的哥兒們嗑藥到語無倫次，結果無厘頭地被南方粗人（紅脖子）槍擊後，竟醒悟到兩人搞砸了他們追求之旅。哈柏的導演和他的表演一樣，充滿了原始、邊緣性、野心勃勃，也不經雕琢。有時，如在紐奧爾良公墓嗑迷幻藥一景，或是那有關嚴肅家庭崩潰的陰暗戲劇《晴天霹靂》一片，他那無窮的實驗精神，從紛亂的剪接和誇大的影像中，有力地傳達了狂亂不安的氣氛。但有時，如有關拍電影的寓言《最後一部電影》，或無稽的驚悚劇《熱門地點》卻流於虛矯和雜亂無章。有關洛杉磯警察對付幫派火拼的《彩色響尾蛇》，可能是他最收歛的作品，展現了他捕捉特殊時刻氣氛的能力。

演員：

Dennis Hopper,
Peter Fonda,
Jack Nicholson,
Karen Black,
Phil Spector,
Antonio Mendoza,
Robert Walker

丹尼斯‧哈柏
彼德‧方達
傑克‧尼可遜
凱倫‧布萊克
菲爾‧史派克特
安東尼奧‧曼德薩
勞勃‧沃克

侯孝賢（HOU HSIAO-HSIEN, 1947- , 中國／台灣）

重要作品年表：

《風櫃來的人》（The Boys from Fengkuei, 1983）

《兒子的大玩偶》（The Sandwichman, 1983）

《童年往事》（The Time to Live and the Time to Die, 1985）

《戀戀風塵》（Dust in the Wind, 1986）

《尼羅河女兒》（Daughter of the Nile, 1987）

《悲情城市》（A City of Sadnness, 1989）

《戲夢人生》（The Puppetmaster, 1993）

《好男好女》（Good Men, Good Women, 1995）

《南國再見，南國》（Goodbye South, Goodbye, 1997）

《海上花》（The Flowers of Shanghai, 1998）

《千禧曼波》（Millennium Mambo, 2000）

《珈琲時光》（Café Lumière, 2004）

《冬冬的假期》（A Summer at Grandpa's, 1984, 台灣）

一個小男孩愁眉苦臉不想聽奶奶的嘮叨。這是我們熟悉
的日常影像，在安靜的表面下卻有內在隱藏的情緒波動。侯
孝賢的電影充滿這種片段，情感和事件都在他微細的觀察下
暗示而不明說，這種用不動攝影機和簡單構圖的沉靜風格有
時很像小津安二郎（唯他的長鏡頭放在很遠的鏡位），而他
早期的電影也多描繪家庭的張力；這片中，一對兄妹因為母
親在醫院，被送去奶奶家。一邊度假遊玩，一邊也目睹成人
世界中對他們陌生的暴力、犯罪和性渴求。侯孝賢安靜印象
式的敘事慢慢累積到情緒高潮，而且往往是悲慘的：《童年
往事》中無憂無慮狂妄的童年因家中有人去世而崩潰，而不
動聲色的年輕人終於迸發止不住的憂傷，因為前面的安靜而
更加有感染性。後來，他較複雜的《悲情城市》、《好男好
女》、《海上花》中角色情況顯然反映台灣、中國的社會史；
他的作品因國家的分離而特別關心認同問題。的確，也許侯
孝賢的長項在詩化地合併個人性和政治性。

演員：
王啟光、
古軍、
梅芳、
林秀玲、
楊麗音、
陳博正、
李淑楨、
顏正國

胡金銓（KING HU, 1931-1997, 中國／台灣）

重要作品年表：

《大醉俠》（Come Drink with Me, 1965）

《龍門客棧》（Dragon Gate Inn, 1967）

《迎春閣風波》（The Fate of Lee Khan, 1973）

《忠烈圖》（The Valiant Ones, 1974）

《空山靈雨》（Raining in the Mountains, 1979）

《山中傳奇》（Legend of the Mountain, 1979）

《天下第一》（All the King's Men, 1982）

《俠女》（A Tonch of Zen, 1969, 台灣）

在陰險的山中，邪惡的明朝錦衣衛突襲佛家子弟。和尚
們抵擋間，銀幕突然動作充斥，衣裙飛揚，加上音效和快速
剪接，煞是影像奇觀。胡金銓的武俠傑作，將傳統鬼故事，
加上歷史劇、政治陰謀，還有哲學臆測，一路從寫實推上形
而上的幻想境界。他是香港的演員轉成編導的，以拍武俠為
主，作品充滿幽默、幻想，以及曲折故事，確能舊瓶新酒，
呈現清新的觀點。他最引人注目的，是處理舞蹈般動作戲的
專精，尤其他和武指韓英傑編排方式混合了京劇的形式。角
色能優雅快速地施展輕功，一方面演員的身手及掌握時間均
十分稱職，另一方面，他精妙之剪接和豐富的想像力鏡位，
使這些武打虛構的神話卻如此可信。他的服裝、美術、景
觀，也組成如夢的色彩和氣氛，造成視覺震撼，諸如高僧被
刺後，流出的卻是金色的血液，他精采的技術和視覺上的創
造性，使他的作品成為武俠電影的翹楚。

演員：
徐楓、
石雋、
白鷹、
田鵬、
喬宏、
韓英傑

約翰・休士頓（JOHN HUSTON, 1906-1987, 美國）

重要作品年表：

《梟巢喋血戰》（The Maltese Falcon, 1941）

《蓋世梟雄》（Key Largo, 1948）

《夜闌人未靜》（The Asphalt Jungle, 1950）

《非洲皇后號》（The African Queen, 1952）

《打擊惡魔》（Beat the Devil, 1954）

《白鯨記》（Moby Dick, 1956）

《亂點鴛鴦譜》（The Misfit, 1960）

《春色撩人夜》（Reflections in a Golden Eye, 1967）

《富城》（Fat City, 1972）

《大戰巴墟卡》（The Man Who Would Be King, 1975）

《好血統》（Wise Blood, 1979）

《現代教父》（Prizzi's Honor, 1985）

《逝者》（The Dead, 1987）

《碧血金沙》（The Treasure of the Sierra Madre, 1948, 美國）

　　兩個掘金的伙伴僵直地對立在墨西哥山上：這個形象混
雜了貪婪、懼怕、友情的薄弱，是典型休士頓犬儒式的說故
事方法。他熱愛非現實的幻想故事（此片宛如一則寓言），
另外他放縱他的演員如鮑嘉一路誇大的偏執狂，汀姆‧赫特
（Tim Holt）的年輕無知，以及他自己的父親華特（Walter
Huston）演那個狡猾的老禿鷹，誘騙大家隨他去尋金。不
過，這部電影比其他休士頓的作品在視覺上成功：古典的構
圖取景，強調三者間在荒山中漸因道德、心智、精神崩壞而
加重的張力。休士頓偏好自文學取材，不太喜歡個人化。他
有野心卻不穩定，常忽視類型傳統，但鮮少具感情或原創
性；他好像視在異國情調的背景上拍性格演員是最大成就，
對題材的主題、重量或底色漠不關心。不過他的佳作（具影
響力的《梟巢喋血戰》、《夜闌人未靜》、《白鯨記》、《富
城》、《大戰巴墟卡》），都細察了人的行為，對權力和安逸生
活的追求不可避免地一敗塗地。最後，當他改編喬艾斯
（James Joyce）細膩的文學作品《逝者》，卻前所未有地將喪
失愛和夢的主題處理得溫柔非凡。

演員：
Humphrey Bogart,
Tim Holt,
Walter Huston,
Bruce Bennett,
Barton MacLane

亨佛萊‧鮑嘉
汀姆‧赫特
華特‧休斯頓
布魯斯‧班奈特
巴頓‧麥克藍

林權澤（IM KWON-TAEK, 1936- , 韓國）

重要作品年表：

《族譜》（The Genealogy, 1978）

《隱藏的英雄》（The Hidden Hero, 1979）

《車票》（Ticket, 1986）

《替身》（Surrogate Mother, 1986）

《阿達達》（Adada, 1988）

《波羅羯諦》（Come, Come, Come Upward, 1989）

《將軍之子》（The General's Son, 1991）

《歌詠》（Sopyonje, 1993）

《太白山脈》（The Taebaek Mountain, 1994）

《祝祭》（Festival, 1996）

《醉畫仙》（Chihwaseon, 2002）

《曼陀羅》（Mandala, 1981, 南韓）

一個和尚抱著在雪地上另一個和尚的屍體。這個僵硬的屍體手仍合掌祈禱，透露出這個看似叛逆的酒肉和尚內心仍有虔誠信仰。空曠的雪地景觀是林權澤最喜用的四季意象，用之來反映角色情感，以及用自然來象徵永恆的價值。林權澤的中心議題總是韓國的文化、政治和精神認同，而且以對立來結構，傳統與創新，片段和永恆，精神和肉體，還有南北韓分裂的悲劇，儒家、社群和物質生活。雖然角色總代表生活抉擇之矛盾，林權澤卻能讓角色不流於歷史和政治的符碼：他的視野平靜卻是確切的人道主義者，對意識型態衝突、鬥爭和壓迫致成的苦難帶著敏銳悲憫的了解（尤其對處在父權社會下的女人）。苦難也可能導致頓悟，像《歌詠》（有關傳統歌謠演唱者在逐漸冷漠、西化世界中的淘汰境況）就變成形而上的藝術。他的影像風格古典收斂直接，節奏有致，映像抒情卻不庸俗，借鏡韓國山水引喻人的自然需求，以及超越社會考量的情感。

演員：
安聖基、
全茂松、
方姬

詹姆斯・艾佛瑞（JAMES IVORY, 1928- , 美國）

重要作品年表：

《莎士比亞佣人》（Shakespeare Wallah, 1965）

《蠻風箭雨》（Savages, 1972）

《狂野派對》（The Wild Party, 1975）

《熱與塵》（Heat and Dust, 1983）

《波士頓人》（The Bostonians, 1984）

《墨利斯的情人》（Maurice, 1987）

《此情可問天》（Howards End, 1992）

《長日將盡》（The Remains of the Day, 1993）

《狂愛走一回》（Surviving Picasso, 1996）

《虎父無犬女》（A Soldier's Daughter Never Cries, 1998）

《窗外有藍天》（A Room with a View, 1985, 英國）

在如明信片般的樹林間，結巴的男子追求女子，但她的心早已別屬於另一個熱情卻不太社會化的男子。詹姆斯·艾佛瑞和他的老班底伊士買·墨欽（Ismail Merchant）和露絲·帕爾·賈布瓦拉（Ruth Prawer Jhabvala）改編E.M.佛斯特（E. M. Forster）有關愛德華拘謹時代的喜劇，這鐵三角一向以這種文學改編、強調紮實挑剔的表演、精細的服裝和佈景，和欠缺想像力的攝影，卻很有消費的品味著名。大家批評他們的組合，是拍片給那些不讀書的人看的。作品宛如書的繪本，缺乏電影風格，沒有敏銳的洞察力和活力。《窗外有藍天》的知性就嫌粗淺，簡單化的抓著勢利、假正經來取笑，把小說中含蓄的反諷全拍成了表面文章。他們一次又一次取材自那些主題是社會習俗壓抑個人性及熱情的故事，但這些電影本身都沒有熱情也嫌學院派（十分中產口味），被那些強烈又耽美的設計，以及內在挫折的審慎細查搞得死氣沉沉。真正混雜的現實很少撞擊到這些整齊乾淨對人類禮儀的研究，在景框外幾乎沒有真正的世界，在中正和平的表面下也沒有陰暗複雜的情緒。即使如此，可能正因為如此，他們的電影十分受歡迎。

演員：
Maggie Smith,
Helena Bonham Carter,
Denholm Elliott,
Julian Sands,
Daniel Day-Lewis,
Simon Callow

瑪姬·史密斯
海倫娜·邦·卡特
丹侯姆·艾略特
朱利安·山德斯
丹尼爾·戴－路易斯
賽門·卡洛

米克羅・楊索（MIKLÓS JANCSÓ, 1921- , 匈牙利）

重要作品年表：

《回家的路》（My Way Home, 1964）

《圍捕》（The Round Up, 1965）

《敵對》（The Confrontation, 1969）

《紅聖歌》（Red Psalm, 1971）

《伊拉克崔雅》（Elektreia, 1975）

《私下的邪惡》（Private Vices, 1976）

《公共美德》（Public Virtues, 1976）

《匈牙利狂想曲》（Hungarian Rhapsody, 1979）

《紅與白》（The Red and the White, 1967, 匈牙利）

1917年俄國大革命後，廣大的草原上，政府軍和革命分子對峙著。但在這典型幾何圖形近抽象之影像中，不僅沒有個人突出的英雄，也幾乎難以分辨哪邊是誰？楊索的佳作大致都是詩化的歷史事件，定焦於群眾力量無止盡地向權力鬥爭：在平坦無物的草原上，群眾被馬隊驅趕，小隊小隊有輸有贏的戰役，拷打、殺戮、死亡。特長的鏡頭（《紅聖歌》只有二十六個鏡頭）優雅、流利卻奇特地疏離：攝影機流轉變焦不僅是美學修辭，更是反映戰鬥，反映不斷變換之權力。免不了的是其敘事細節在楊索機械化、缺對白的人類戰爭中並不易了解，如果其編排的動作是在禮讚革命努力，把個人變成卒子，只是大景觀中的一環，有時卻變成了形式主義，尤其在他晚期更花梢卻不那麼有力的作品如《私下的邪惡》、《公共美德》，都是把性與政治的反抗，一再置入梅耶林式故事那種視覺壯麗但戲劇性缺乏的方式中。他優秀的作品，如《圍捕》、《敵對》和《伊拉克崔雅》都顯現其獨特、舞蹈似的風格，和諧地平衡在電影之戲劇性與政治意義的辨證性中。

演員：

Jószef Madaras,
András Kozák,
Tibor Molnár,
Jácint Juhász,
Anatoli Yabbarov

荷賽・馬達拉斯
安德拉斯・柯薩克
塔波・莫納
賈辛・約赫茲
安那托利・雅巴洛夫

達瑞克・賈曼（DEREK JARMAN, 1942-1994, 英國）

重要作品年表：

《慶典》（Jubilee, 1978）

《暴風雨》（The Tempest, 1979）

《天使對話》（The Angelic Conversation, 1985）

《浮世繪》（Caravaggio, 1986）

《英倫末日》（The Lost of England, 1987）

《戰爭安魂曲》（War Requiem, 1988）

《花園》（The Garden, 1990）

《愛德華二世》（Edward II, 1991）

《維根斯坦》（Wittgenstein, 1993）

《藍》（Blue, 1993）

《撒巴斯堤安》（Sebastiane, 1976, 英國）

　　這個鏡頭既古典——聖撒巴斯堤安的殉道在許多藝術作品中都令人熟悉——也故意帶有同性情色的色彩。賈曼想像撒巴斯堤安是羅馬戰士，因為招惹到一個軍官的慾情，造成他復仇般的殘酷將之折磨處死。賈曼公開宣稱自己的同性戀身份，是英國電影多才多藝的創作者，但他古怪的低成本風格使他一直在主流之外。《撒巴斯堤安》不僅因美麗可喜的攝影和露白的肉體獨樹一幟，而且對白全是拉丁文（英文字幕）。賈曼既反體制也好懷舊：在《慶典》中，伊莉莎白一世被帶著穿越未來英國狂野、暴力、龐克的世界；《暴風雨》帶有campy的遊戲效果；《英倫末日》是支離破碎卻很個人化對柴契爾英國政權的攻擊。但他也是傲氣的英國浪漫者，對藝術深深著迷：《浮世繪》、《戰爭安魂曲》用紀錄、劇情交錯的方法顯示戰爭的無謂浪費，《愛德華二世》更是以《撒巴斯堤安》般的繪畫風格展現馬羅（Marlowe）故事的現代版，也比他的其他作品易了解，而其實驗色彩有時看來只是為取悅朋友和影迷。《藍》是他死於愛滋病前拍攝的，可能是他激進的作品，用不變的藍色表現盲目，配以表達他思考、情感和經驗的詩化旁白。

演員：

Leonardo Treviglio,
Barney James,
Neil Kennedy,
Richard Warwick,
Lindsay Kemp

李奧納多・特瑞維格里奧
巴尼・詹姆斯
尼爾・甘迺迪
李察・華威克
林賽・坎普

吉姆・賈木許（JIM JARMUSCH, 1954- , 美國）

重要作品年表：

《永恆假期》（Permanent Vacation, 1981）

《天堂陌影》（Stranger Than Paradise, 1984）

《法外之徒》（Down By Law, 1986）

《地球之夜》（Night on Earth, 1991）

《死人》（Dead Man, 1996）（又譯《你看見死亡的顏色嗎？》）

《鬼狗殺手》（Ghost Dog: The Way of the Samurai, 1999）

《咖啡與煙》（Coffee and Cigarettes, 2003）

《神秘火車》（Mystery Train, 1989, 美國）

　　兩個日本搖滾迷在破舊的曼菲斯旅館（電影三個主景之一，三地雖分開卻巧妙地互相關聯，全在一晚發生）中臉上表情木訥淒迷，他倆是來向貓王艾維斯的家鄉朝拜，這是賈木許一貫對作夢跑到異地的陌生人的執迷。男子嘴巴因與女友接吻而亂七八糟印著唇膏，這是編導最喜的荒謬不誇張喜劇，用冷靜時髦的虛矯作態和妄想看他自我意識強、又不多話的寂寞旅人。他的構圖靜態帶點形式化，強調角色因為急於找尋自我而疏離，簡少的對白，微現式的表演，大量長鏡頭使人意會溝通、誤解、無情、無力的困難。在此同時，賈木許省略、少戲劇性、片段式的敘事風格顯示他對電影方法與結構無窮的實驗興趣。不過，這種對形式主義的興趣，使他很難進入好萊塢主流，卻帶有含蓄的智慧，以及他對角色的溫暖感情，和對美國不為人熟知一面的知性興趣（被低估的《死人》絕對是另類西部片），他一直是美國獨立製片中最易懂、最原創性也最有影響力的導演。

演員：

Masatoshi Nagase,
Youki Kudoh,
Jay Hawkins,
Nicoletta Braschi,
Joe Strummer,
Steve Buscemi

永瀨正敏
工藤夕貴
傑‧霍金斯
尼可拉塔‧布萊契
喬‧史楚莫
史蒂夫‧巴斯切米

尚-皮耶・周納和馬克・加赫（JEAN-PIERRE JEUNET and MARC CARO, 1953- , 1956- , 法國）

重要作品年表：
《黑店狂想曲》（Delicatessen, 1991）
《異形第三集》（Alien Resurrection, 1997, 周納）
《艾蜜莉的異想世界》（Le Fabuleux Destin d'Amélie Poulain, 2001, 周納）
《未婚妻的漫長等待》（A Very Long Engagement, 2004, 周納）

《驚異狂想曲》（The City of Lost Children, 1995, 法國）

 未來卻出奇老式的實驗室，兩個完全相似的兄弟（一共有六個）看著一個怪異的臉，他因為不會做夢而提前老去，所以戴著奇怪的機器，使他能「偷取」從海邊城市綁架來的小孩的夢。周納和加赫的電影，如之前的《黑店狂想曲》一樣，不僅長於製造超現實世界，而且緊湊有想像力，是半滑稽的神話，角色古怪像從神話中跳出。不過他倆不像別人拍幻想片，他們仔細規劃出因果關係，由是以上三個角色以及他們小小身高的母親及一個放在容器中為偏頭痛所惱的腦子，全是瘋狂科學家的發明。這個故事之邏輯因果集合了夢之怪異、假科學的頭上機器、表現性的城市景觀，還有看似邪惡的角色，都用廣角鏡頭拍攝，造成孩童小時候的惡夢感：的確，這個城市的主角是貪婪而快樂的嬰兒。而《黑店狂想曲》主角是過去馬戲團小丑，擁有小孩般之純真。也許別人將他比為法國電影中之梅里耶；他們的電影倒是呈現純粹發明中無限的歡樂。

演員：

Ron Perlman,
Dominique Pinon,
Daniel Emilfork,
Judith Vittet,
Jean-Claude Dreyfus

朗・柏曼
多明尼克・品諾
丹尼爾・艾米福克
朱狄斯・韋特
尚－克勞德・德瑞菲斯

卻克・瓊斯（CHUCK JONES, 1912-2002, 美國）

重要作品年表：

《全是氣味惹的禍》（For Scent-Imental Reasons, 1949）

《為這麼少花這麼多》（So Much for So Little, 1950）

《深紅色的麵》（The Scarlet Pumpernickel, 1950）

《塞維爾的兔子》（The Rabbit of Seville, 1950）

《兔子季節》（Rabbit Seasoning, 1952）

《二十四又二分之一世紀的鴨子道奇》（Duck Dodgers in the 24 $\frac{1}{2}$ Century, 1956）

《一個青蛙的晚上》（One Froggy Evening, 1956）

《偷羊毛》（Steal Wool, 1957）

《什麼是歌劇？Doc?》（What's Opera Doc?, 1957）

《高音》（High Note, 1960）

《點和線》（The Dot and the Line, 1965）

《幽靈收費站》（The Phantom Tollbooth, 1969）

《大鬧鴨子》（Duck Amuck, 1953, 美國）

　　達飛鴨天真如小孩，徒勞地扮演劍客英雄，影像優美，色彩飽滿，是瓊斯仿諷的才華橫溢之作。不一會兒，達飛鴨對名利的荒謬可愛的夢就破碎成為夢魘，他碰到了他的敵人：並非什麼卑鄙的中世紀壞人，而是一個看不見的淘氣動畫家的畫筆和橡皮（動畫家後來露面才知是兔寶寶），一再任意改變達飛的服裝、身體和背景，配上不當的音效，加上經常沒來由地改變景框的大小遠近和形狀，使得可憐抱著明星夢的達飛對身份和存在的認同一再受到威脅。瓊斯早期在華納的光輝日子裡，不僅賦予不同的動物角色生動（從不故做可愛）的人類個性，而且在規定也太拘束的七分鐘模式裡注入豐富的寓言、知識性的笑料：包括對高等文化（如精采的華格納仿諷《什麼是歌劇？Doc?》）的仿諷是家常便飯，而沒有一部像《大鬧鴨子》這麼淋漓盡致地把電影結構任意剝削／亂整地解構，另外在《飛毛腿》（Roadrunner）系列中，都是以真實的影像開始，然後重複、有結構，被古怪、好玩的奇異情況破壞到幾近抽象的地步。大野狼與摧毀不了的嗶嗶鳥之間無盡、荒謬的戰爭，幾乎帶有史詩和薛西弗斯的神話色彩，而廣袤、荒涼、艱困的大沙漠背景更幾乎座落在超現實和表現主義中間，說明瓊斯是自成一格的重要藝術家。

阿基 · 郭利斯麥基（AKI KAURISMÄKI, 1957- , 芬蘭）

重要作品年表：

《罪與罰》（Crime and Punishment, 1983）

《樂園陰影》（Shadows in Paradise, 1986）

《哈姆雷特從商記》（Hamlet Goes Business, 1987）

《精靈》（Ariel, 1988）

《列寧格勒牛仔征美記》（Leningrad Cowboys Go America, 1989）

《火柴廠女孩》（The Match Factory Girl, 1989）

《我僱了一個殺手》（I Hired a Contract Killer, 1990）

《看好你的圍巾，塔江娜》（Take Care of Your Scarf, Tatjana, 1993）

《愛是生死相許》（Juha, 1999）

《沒有過去的男人》（The Man Without a Past, 2002）

《浮雲紀事》（Drifting Clouds, 1996, 芬蘭）

　　失業的男人去應徵新工作前整理儀容，他忠心耿耿的妻子和狗兒一旁看著，既沒表達希望，也不見得欣賞，的確除了點點承受生命中不可免之苦難，什麼也不是。在郭利斯麥基灰暗又滑稽的世界裡，溝通僅止於幾個眼光和寥寥數語。人生的起起伏伏——貧窮、不公平、意外的懷孕、嘮叨的家人、寂寞、愛的折磨——都成為主角的沉重包袱，使他們不得不逃避到酒精或自殺想法中。另一方面，他的《精靈》、《列寧格勒牛仔征美記》、《火柴廠女孩》、《看好你的圍巾，塔江娜》、《浮雲紀事》、《愛是生死相許》等佳作都高舉著輕鬆自在和愛情的力量，也敏銳卻溫和地以不動聲色和細瑣的喜劇來觀察虛榮心的荒謬。他很少推動攝影機，也不喜演員表達明顯的情緒，專注在微細地動作和眼神上，使敘事降低至最必要的。在敘事上是除非必要並不囉嗦：即使色彩及佈景也是指引讓觀眾專注於主角憂鬱和沮喪挫敗的境遇（《浮雲紀事》充滿憂鬱的藍色，象徵主角陷泥於昏濁的世界）。他也絕不讓感傷稀釋其陰暗的底色，許多時候他一副理解電影內在通俗劇的潛力的模樣，故意反諷地用音樂（探戈、柴考夫斯基或蕭斯塔柯維奇）來顛覆戲劇性。不過，他的境界倒不止是黑色喜劇而已，因為他對劇中人有真正的熱情。

演員：
Kati Qutinen,
Kari Väänänen,
Elina Salo,
Sakari Kuosmanen,
Markku Peltola,
Pietari the dog

凱蒂・奎蒂納
卡瑞・華納能
愛琳娜・薩羅
沙卡利・庫斯曼
馬庫・佩托拉

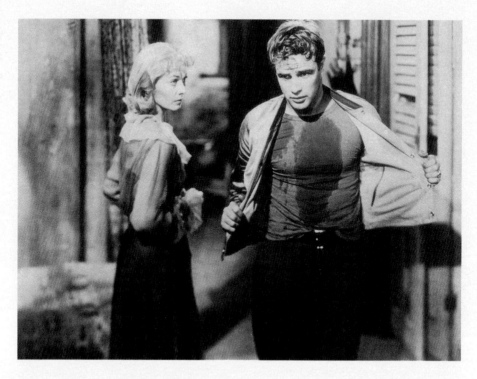

伊力・卡山（ELIA KAZAN, 1909-2003, 美國）

重要作品年表：

《圍殲街頭》（Panic in the Streets, 1950）

《薩巴達傳》（Viva Zapata!, 1952）

《岸上風雲》（On the Waterfront, 1954）

《天倫夢覺》（East of Eden, 1955）

《娃娃新娘》（Baby Doll, 1956）

《登龍一夢》（A Face in the Crowd, 1957）

《狂流春醒》（Wild River, 1960）

《天涯何處無芳草》（Splendor in the Grass, 1961）

《美國，美國》（America, America, 1964）

《我就愛你》（The Arrangement, 1969）

《最後大亨》（The Last Tycoon, 1976）

《慾望街車》（A Streetcar Named Desire, 1951, 美國）

演員：

Marlon Brando,
Vivien Leigh,
Kim Hunter,
Karl Malden,
Rudy Bond

馬龍‧白蘭度
費雯‧麗
金‧韓特
卡爾‧馬登
魯迪‧龐德

伊力‧卡山改編田納西‧威廉斯（Tennessee Williams）當紅的舞台劇，我們的目光一定會被馬龍‧白蘭度T恤上那片汗漬吸引，它代表了骯髒真實的寫實面，主角史丹利‧卡瓦斯基粗暴強力的一面，對比著年華已逝、脆弱優雅的布蘭琪‧杜布瓦（費雯‧麗Vivien Leigh飾），又帶著一抹性的意味。卡山挾著他巨大的劇場聲譽登上電影圈，推出一連串以寫實為主的類型電影，在《慾望街車》中得到巨大成功，他在電影界引進舞台上特有的戲劇張力。表演是他的關鍵，白蘭度狂亂失控加喃喃自語式的方法演技，和費雯‧麗傳統式的古典技法擦出火花，卡山的鏡頭雖無法超越劇場的限制，卻至少造成了一種禁閉幽微卻令人發狂的氣氛。後來的《薩巴達傳》、《岸上風雲》、《天倫夢覺》、《娃娃新娘》、《狂流春醒》（他最沉靜的佳作）中，他捨棄了片廠而就外景，卻仍保留方法演技一派的演員如白蘭度、詹姆斯‧狄恩（James Dean）、洛‧史泰格（Rod Steiger）等人，革命性地改造了電影表演方法。不過我們回顧這些作品，會覺得他們表演脫離自然，事實上，導演及表演方法都嫌過火，因為往往過度偏重嚴肅性（如把《岸上風雲》的白蘭度臥底小人物拍成殉道者般就有點過分），除了自傳《美國，美國》外，他的電影逐漸成為歇斯底里的通俗劇，最後改編費滋傑羅的《最後大亨》也陳腐乏味。

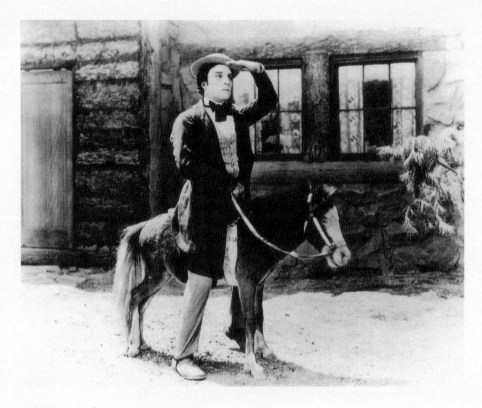

巴斯特·基頓（BUSTER KEATON, 1895-1966, 美國）

重要作品年表：

《三個時代》（The Three Ages, 1923）

《小福爾摩斯》（Sherlock Junior, 1924）

《領航員》（The Navigator, 1924）

《七個機會》（Seven Chances, 1925）

《將軍號》（The General, 1926）

《大學》（College, 1927）

《小比爾蒸氣船》（Steamboat Bill Junior, 1928）

《攝影師》（The Cameraman, 1928）

《怨偶》（Spite Marriage, 1929）

《賓至如歸》（Our Hospitality, 1923, 美國）

永遠不笑的木頭臉卻一貫地固執，電影的時空感十分準確，重建時代的工作審慎嚴謹也帶一段荒謬感（如圖中基頓扮演的城市紳士正騎著一匹不太恰當的小馬努力適應粗暴、技術原始的老南方）。基頓既是含蓄喜劇表演的天才，也是拍片大師，運用改良的移動方便的攝影機和各種新發明的剪接方法——他在導演手法上相當具有原創技巧。他對歷史的一些細節關注到吹毛求疵，在視覺上和社會性上營造了一個混亂危險又變動頻繁的世界，人不單是要用超人的英雄主義求生存，而且彈性、決心，以及頭腦冷靜的實用主義更重要。他幾乎親力親為所有的特技奇觀，而且好用長而流利的鏡頭來捕捉這些優雅、敏捷快速的動作和追逐場面，尤其他常捨棄動作之鬧劇而將就一些微妙的眼光，或擺出許多心理和情感意義的姿態，如在圖中，他的姿態顯現了他雖受害於可笑又長期的家族仇恨，卻下決心要克服。基頓對抗生命不義，以及他自己拼老命適應世界的武器，並不是像卓別林小流浪漢的天真頑皮，反而是他的聰明才智、他的不帶傷感的樂觀精神，不但反映在他那些傑作如《小福爾摩斯》、《七個機會》、《將軍號》、《小比爾蒸氣船》和《攝影師》的卓越敘事技巧中，也源自他的作品中豐富非凡的現代性和不朽氣質。

演員：
Buster Keaton,
Joe Roberts,
Natalie Talmadge

巴斯特・基頓
喬・羅伯斯
娜妲莉・塔曼基

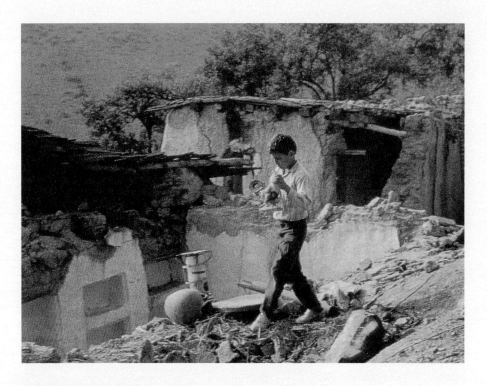

阿巴斯・基亞羅斯塔米（ABBAS KIAROSTAMI, 1940- , 伊朗）

重要作品年表：

《旅人》（The Traveller, 1974）

《成績單》（The Report, 1977）

《何處是我朋友的家》（Where is My Friend's Home?, 1988）

《家庭作業》（Homework, 1989）

《特寫》（Close-Up, 1990）

《橄欖樹下的情人》（Through the Olive Trees, 1994）

《櫻桃的滋味》（The Taste of Cherry, 1997）

《風再起時》（The Wind Will Carry Us, 1999）

《柳樹之歌》（Willow and Wind, 1999）

《十》（Ten, 2002）

《生生長流》（And Life Goes On..., 1992, 伊朗）

演員：
Farhad Kheradmand,
Buba Bayour

法哈德‧赫拉曼德
布巴‧鮑育

　　一個男孩在地震後一年的山區無目的遊走，斷瓦殘垣使人以為是報導片或新寫實電影，但伊朗導演基亞羅斯塔米不僅尖銳而確鑿地反映祖國的近代史，更將影片放在介於紀錄片和自省式的現代戲劇中間。此片是有關柯克（Koker）村莊三部曲的第二部，小男孩的導演爸爸到此來視察當年拍他《何處是我朋友的家》的演員們有無躲過大地震的浩劫。導演角色是由一個演員扮演，好像再下一部《橄欖樹下的情人》（內容描述《生生長流》的拍攝過程）的導演角色也由另一個演員扮演。這個層層相關的三部曲是基亞羅斯塔米典型探討電影拍攝和現實、人工化的關係。《特寫》則交錯一個扮演導演馬克馬包夫（Mohsen Makhmalbaf）的男人和他詐欺案的審理，時間交錯，風格及觀點也迥異，提醒觀眾別以為看得見的東西一定可信：真正的「真實」是被告（他自己「扮演」）討論虛與實。在這種頑皮、哲學道理後面，基亞羅斯塔米對主角人道式的關愛躍然而出，他簡樸的構圖、故事和長鏡頭是對安靜的尊嚴和精神力量致上深意。

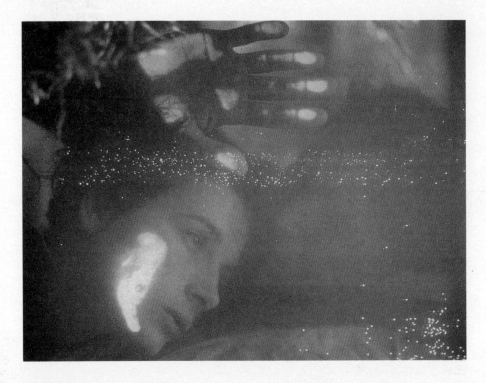

克里斯多夫・奇士勞斯基（KRZYSZTOF KIESLOWSKI, 1941-1996, 波蘭）

重要作品年表：

《工廠》（Factory, 1970）

《醫院》（Hospital, 1976）

《電影狂》（Camera Buff, 1979）

《談話頭》（Talking Heads, 1980）

《盲打誤撞》（Blind Chance, 1981）

《無止無休》（No End, 1984）

《十誡》（Dekalog, 1988）

《雙面薇若妮卡》（The Double Life of Veronique, 1991）

《紅白藍三部曲》（Three Colours: White, Red, 1994）

《藍色情挑》（Three Colours: Blue, 1993, 法國／波蘭／瑞士）

　　一個女人與情人在床上緊靠著窗子，宛如在水底一般：
這是很恰當的憂傷畫面（她的先生和女兒新近因車禍去世，
她是唯一倖存者），說明她的罪疚、自保和不平的感覺，使
她產生退縮的情緒。奇士勞斯基原本是拍紀錄片的，他早期
的劇情片以簡單有力的寫實手法著稱，但後期的作品（《無
止無休》、《十誡》、《雙面薇若妮卡》、《紅白藍三部曲》）發
展出繁複表現式風格，專注於準確精細地表達主角生活之外
的現實，使之彰顯其內在的思維、情感，甚至預兆。他的電
影雖然主要在關切形而上和精神上的問題，但奠基在日常生
活上：攝影機賦予人、地、物豐富的涵義，靈活地運用含蓄
的燈光、符號性色彩、略嫌扭曲的觀點、淺景深、滑動的影
機運動，和佇留長久戲劇性的特寫。此外，重點式的音效、
音樂的主題，還有聯想性的剪接，共同創造了角色間奇特、
共鳴的關係，交錯的省略式敘事更暗示在混亂的世界底下尚
有一個真正的思慮主宰。的確，奇士勞斯基用物質性的媒
介、約束的視覺表面，來探索神秘，非形體上的力量——如
偶然、巧合、命運、機緣——如何影響日常生活的經驗，鑄
成大師之作。

演員：
Juliette Binoche,
Benoît Régent,
Florence Pernel,
Charlotte Véry

茱麗葉特・畢諾許
班諾特・黑雄
佛羅杭斯・帕諾
夏洛特・韋希

北野武（KITANO TAKESHI, 1947- , 日本）

重要作品年表：

《爆烈刑警》（Violent Cop, 1989）

《棒下不留情》（Boiling Point, 1990）

《去年夏天最寧靜的海》（A Scene at the Sea, 1991）

《性愛狂想曲》（Getting Any?, 1994）

《少年回來》（Kids Return, 1996）

《花火》（Hana-Bi, 1997）

《菊次郎的夏天》（Kikujiro, 1999）

《大佬》（Brother, 2000）

《淨琉璃》（Dolls, 2002）

《盲劍俠》（Zatoichi, 2003）

《奏鳴曲》（Sonatine, 1993, 日本）

由北野武扮演的日本流氓黑社會殺手在酒吧向對手開槍，對一旁中槍的幫派分子無動於衷。北野武做為一個演員，以冰冷被動著名，他的空白表情顯示他是一個疏離、立志做案、死也要硬到底。做為導演他也十分精簡：對白減到最少，構圖固定不華麗，而且常常直接正面對著主角，剪接則喜省略、精要。這部電影分成三個音樂部分（激烈的、喜趣的、陰鬱的），一再顛覆犯罪驚悚片的風格傳統，採取特別的角度來拍暴力場面，攝影機動盪不安來捕捉不法分子在逃對立幫派追捕時的荒謬海灘遊戲，然後省略中間，直攻大家期待已久的結尾槍戰（鏡頭保持距離，放在裡面正在槍戰的旅館外面，使觀眾只透過窗戶透出的火光看見裡面的槍戰）。他玩笑的態度機巧原創，但北野武對他的主角卻持嚴肅的態度；《去年夏天最寧靜的海》、《少年回來》和《花火》的主角永遠只在乎如何保持自己的真誠，他的形象上的喜趣和不時冒出的暴力（後兩片仍是犯罪片類型），卻輔以溫柔靜謐的抒情場面，北野武是當代最令人振奮、最具冒險性，也最有原創力的導演之一。

演員：
北野武、
渡邊哲、
國舞亞矢、
勝村政信、
寺島進、
大杉漣

葛里葛利・柯辛采夫（GRIGORI KOZINTSEV, 1905-1973, 俄國／蘇聯）

重要作品年表：

《魔鬼的車輪》（The Devil's Wheel, 1926）

《遮掩》（The Cloak, 1926）

《新巴比倫》（The New Babylon, 1929）

《馬克辛三部曲》（The Maxim Trilogy, 1935-39）

《唐吉訶德》（Don Quixote, 1957）

《哈姆雷特》（Hamlet, 1964）

《李爾王》（King Lear, 1971, 蘇聯）

　　國王和盲者艾加跌跌撞撞走過荒涼無情、崎嶇亂石的山原，他們後面跟著因殘酷封建社會而赤貧的老百姓，國王在瘋狂中造成王國的毀滅，因此此刻亦是他的救贖。柯辛采夫這部莎士比亞戲劇改編的史詩作品，是電影改編的典範，用灰暗沉鬱的影像展現了對原著動盪世界的想像力。矮小和狡猾的李爾王並非一個巨大的暴君，而是一個捲入外在充滿如布赫蓋勒（Breughel）筆下的農夫、殘疾和乞丐的動迭社會的普通人。雖然電影頗有馬克思主義對當代世界比喻的詮釋，也是對一個人經過磨難後瞭解自己暴政荒佚的含蓄研究。柯辛采夫早期電影與和楚柏格（Leonid Trauberg）建的「古怪演員工廠」（Factory of the Eccentric）合作，專拍典型蘇聯電影——如《魔鬼的車輪》的掃蕩貧民窟，或《新巴比倫》的巴黎公社——以生動的知性、敏捷的角色塑造，以及具想像力的視覺效果著名；即使在《馬克辛三部曲》這樣描述一個革命英雄從1910到1918年的生活，也充滿幽默，並不僵硬，而且觀察中帶著親切性。不過，他日後不再和楚柏格合作的三部文學改編（另二部為《唐吉訶德》、《哈姆雷特》，都是大音樂家蕭斯塔柯維奇作曲）才鑄造了他了不起的導演生涯。

演員：
Yuri Yarvet,
Elsa Radzinya,
Galina Volchek,
Valentina Shendrikova,
Karl Sebris,
Oleg Dal

尤利·雅維特
艾莎·雷辛亞
嘉琳娜·沃切克
華倫汀娜·謝德里柯娃
卡爾·賽布里斯
奧利格·戴爾

史丹利・庫柏力克（STANLEY KUBRICK, 1928-1999, 美國／英國）

重要作品年表：

《殺手之吻》（Killer's Kiss, 1955）

《殺手》（The Killing, 1956）

《突擊》（Paths of Glory, 1957）

《一樹梨花壓海棠》（Lolita, 1962）

《奇愛博士》（Dr. Strangelove, 1963）

《二〇〇一年：太空漫遊》（2001: A Space Odyssey, 1968）

《亂世兒女》（Barry Lyndon, 1975）

《閃靈》（The Shining, 1980）

《金甲部隊》（Full Metal Jacket, 1987）

《大開眼戒》（Eyes Wide Shut, 1999）

《發條橘子》（A Clockwork Orange, 1971, 英國）

艾力克斯和他的黨羽走向我們，我們可能並沒有留意他們對我們的威脅，反而注意到他們的衣著化妝、雕像和燈光。對一個鉅細靡遺的完美主義者庫柏力克而言，風格就是技術技巧本身的樂趣。在《殺手》、《突擊》、《奇愛博士》中，風格襯托著故事和角色，但經過一段時間後，他的作品愈來愈龐大，他對人的興趣減少（他對人性鬧劇沮喪是很明顯的），於是他愈來愈重表面外觀，不再如以前那麼對生命洞察，電影成了電影化的佈景作品。《二〇〇一年：太空漫遊》開啟了他這種風格，這部對人類進化的假設性幻想大戲，充滿了拼湊鏡頭、會唱歌的電腦、大而看似無重的太空船，以及壯麗具迷幻效果的燈光，卻只有少之又少的人類。至於陳腐、混濁對犯罪、處罰和自由意志的研究的《發條橘子》卻用不知所云的恐慌和一種幸災樂禍的角度觀察暴力。不管他多麼喜歡大的議題，他的藝術看來陳腐疏離欠缺幽默，只忙著玩廣角鏡頭、電影速度、聰明的燈光、反諷的音樂，以及誇大的史詩格局。顯然他是個高明的技匠，能創造生動難忘的影像，不幸的是，該說的時候他偏好喊叫，整體看來不含蓄也不明確。

演員：
Malcolm McDowell,
Patrick Magee,
Michael Bates,
Warren Clarke,
Adrienne Corri,
John Clive

麥肯・麥克道爾
派屈克・馬基
麥可・貝茲
華倫・克拉克
安德莉娜・柯瑞
約翰・克里夫

黑澤明（KUROSAWA AKIRA, 1910-1998, 日本）

重要作品年表：

《羅生門》（Roshomon, 1950）　　　　　《夢》（Dreams, 1990）

《生之慾》（Ikiru, 1952）　　　　　　　《至聖鮮師》（Madadayo, 1993）

《七武士》（Seven Samurai, 1954）

《在底層》（The Lower Depths, 1957）

《戰國英豪》（The Hidden Fortress, 1958）

《用心棒》（Yojimbo, 1961）

《椿三十部》（Sanjuro, 1962）

《電車狂》（Dodeskaden, 1970）

《德蘇烏札拉》（Derzu Uzala, 1975）

《影武者》（Kagemusha, 1980）

《亂》（Ran, 1985）

《蜘蛛巢城》（Throne of Blood, 1957, 日本）

　　這位將軍已敗卻頑強地面對死亡。黑澤明把《馬克白》的背景轉至中世紀的日本，充滿想像力地加上傳統的能劇、動力十足的動作和戲劇意象：將軍的城堡永遠在黑白反差攝影下籠罩在滾滾濃霧中；女巫們則被一個在鬼魅森林中紡紗的老太太代替，而奪權者的尊嚴則是在亂箭中穿幫。黑澤明在西方以其自由主義的感傷氣氛著稱，但他其實最在行處理壯觀的動作戲。《七武士》（因他對西部片的愛慕而誕生）可能是他最好的作品，是個用傑出戰陣場面推出的正牌史詩：泥濘、大雨、轟隆轟隆的快馬，武士們勇猛的精力和優雅的劍術，推軌和橫搖交替的蒙太奇，人群滾滾的遠景突然切至特寫，以及偶爾不期然出現的靜思場面。的確，黑澤明永遠是個超級巨匠以及天生的說故事好手，角色塑造生動，不過（除了動人的《生之慾》外）當他瞄準營造哲學意義時，他的電影有時流於空洞而過於嚴肅。《羅生門》由多版本來敘說同件強暴兇殺案，流於簡單化地闡明所謂「真實」的主觀性。而晚近的電影《夢》、《八月狂想曲》（Rhapsody in August）、《至聖鮮師》則半生不熟地自溺於論文式的人道主義。整體而論，他的傑作以精力、氣氛、強悍又詩化的影像著稱，而他也是確鑿的大眾娛樂家。

演員：
三船敏郎、
山田五十鈴、
志村喬、
久保明、
千秋實、
木村功

231

艾米爾‧庫斯圖瑞卡（EMIR KUSTURICA, 1954- , 南斯拉夫）

重要作品年表：

《你記得桃莉‧貝爾嗎？》（Do You Remember Dolly Bell, 1981）

《爸爸出差時》（When Father Was Away for Business, 1985）

《亞歷桑納大夢》（Arizona Dream, 1993）（又譯《夢遊亞歷桑納》）

《地下社會》（Underground, 1995）

《黑貓白貓》（Black Cat, White Cat, 1998）

《生命是奇蹟》（Life Is a Miracle , 2004）

《流浪者之歌》（Time of the Gypsies, 1989, 南斯拉夫）

壯觀的吉普賽節慶中，電影主角的純真少男邂逅了他的初戀情人：節慶、族群、淨化、水、火、焰，漂動的人像，組成了一個異教徒的彌撒。但是少男伴著來自義大利的壞蛋吉普賽老闆，不知他是來誘拐雛妓和小賊的。他終於失去了純真，回到一個欠缺愛情的婚姻和分崩的族群中。庫斯圖瑞卡向來的主題都是巴爾幹生活的矛盾和衝突。《爸爸出差時》相較起來是從早期狄托統治時代一個安靜小孩眼中看到的困頓和背叛。《地下社會》是部史詩、半喜劇的寓言幻想，兩個朋友──一個在戰後很多年，仍傻里瓜嘰藏在地下，另一個則都留在地面成了腐化的國家英雄──他們的經驗反映了南斯拉夫的殺機怨氣和老百姓對生命的渴望。後來漸漸地，庫斯圖瑞卡的風格越變越壯觀。大量的群眾演員，複雜而長久的鏡頭，旋繞於沉溺在性、歌、舞、醉、喧鬧罪行的角色旁邊。這些精心安排的混亂場面顯現他似乎容易掉到自己對特別、超現實影像的著迷，而忽略了劇情和敘事，乃至故事隱晦不明。反諷的是，他常被批評為有政治偏見，他角色卻漸漸沉迷於食色性也，反映出他自己掉入過度感官肉慾的風格化。

演員：

Davor Dujmovic,
Bora Todorovic,
Ljubica Adzovic,
Husnija Hasmovic

戴佛・杜穆維克
實拉・托杜羅維克
劉畢卡・阿若維克
哈斯尼亞・哈斯莫維克

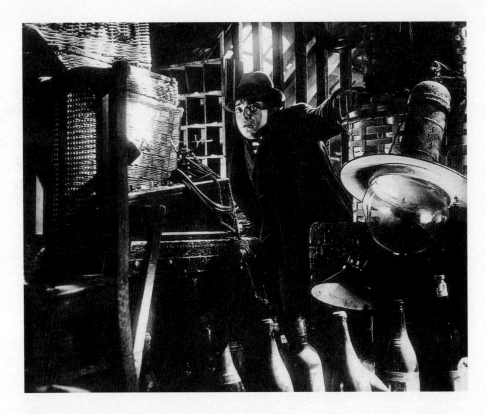

佛利茲・朗（FRITZ LANG, 1890-1976, 奧地利／美國）

重要作品年表：

《命運》（Destiny, 1921）

《馬布薩醫生》（Dr. Mabuse, 1922）

《大都會》（Metropolis, 1927）

《憤怒》（Fury, 1936）

《你只能活一次》（You Only Live Once, 1937）

《絞人者也會死》（Hangmen Also Die, 1943）

《綠窗豔影》（The Woman in the Window, 1944）

《恐懼內閣》（Ministry of Fear, 1944）

《血紅街道》（Scarlett Street, 1945）

《門後的秘密》（Secret Behind the Door, 1948）

《惡名牧場》（Rancho Notorious, 1952）

《大熱》（The Big Heat, 1953）

《合理的懷疑之外》（Beyond a Reasonable Doubt, 1956）

《M》（1931, 德國）

　　史上很少有電影能像這樣有力地傳達彼得・勞瑞（Peter
Lorre）這種被困在某處的恐懼和封閉感。這是個謀殺小孩的
兇手，被警察和黑社會追捕到走投無路，這是佛利茲・朗第
一部有聲片。影史上很少有導演像他這樣在漫長及著名的創
作生涯中製造這麼多被困的景象。一而再，再而三，朗的主
角都是被無情的社會或他個人的缺點，以及命運本身窒限。
朗的故事經常處理罪與罰的主題，背後卻有強烈的哲學意
涵。由是，他的視覺風格不單是表現主義（雖然他早期的電
影是在表現主義狂飆的德國時期所拍），而帶有抽象的意
味：他的片廠內搭建的城市是城市焦慮的結果，因為慾望、
貪婪或復仇心態往往使主角不慎失足而墜入萬劫不復的深
淵，乃至於死亡。他的敘事風格和他的影像一樣，嚴謹、精
簡，專注於必要的元素。導演像他這樣目的嚴肅的不多。不
過，他的影片卻從不曾缺乏熱情：雖然《M》中的惡徒犯下
可惡罪行，我們都能理解他的無法自拔，並發現他的追捕者
也同樣可悲。同理，在《憤怒》中男主角對用私刑的暴徒充
滿復仇的意念而扭曲不堪，《血紅街道》中的溫和收帳員卻
因為生命中小小的戀情而殺人。在朗的世界中，法律、個人
罪懲、無情的世界和命運的播弄，均混冶一爐使個人完全無
望脫逃。

演員：
Peter Lorre,
Otto Wernicke,
Ellen Widmann,
Inge Landgut,
Gustav Grundgens,
Theodor Loos

彼得・勞瑞
奧圖・韋米克
艾倫・威德曼
因吉・蘭古
葛斯塔夫・葛盧根
希爾德・魯斯

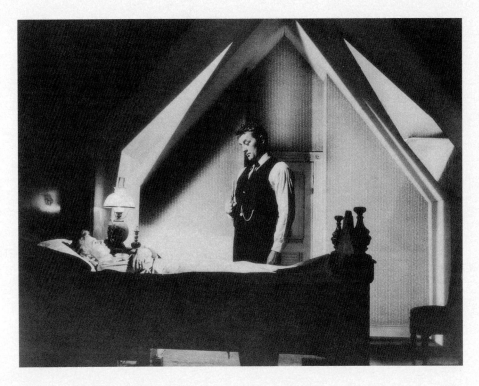

查爾斯・勞頓（CHARLES LAUGHTON, 1899-1962, 英國）

《獵人之夜》（The Night of the Hunter, 1955, 美國）

惡棍牧師勞勃・米契（Robert Mitchum）正要謀殺新婚妻子莎莉・溫德絲（Shelley Winters），謀取她亡夫竊取又藏起的錢。她卻一點不抵抗，希望因引他入罪而藉死洗滌罪行。我們乍看這黑白打光方式會以為勞頓這唯一執導的作品（可惜他下部電影《The Naked and the Dead》並未拍成）是部黑色電影。但是我們再仔細看其風格，這部片子在奇特、有點不真實中卻有對稱構圖，演員的姿態在平靜中又透著詭異。勞頓的電影古怪、有創意，又淒美，是好萊塢難得看到由童話、美國田園詩、驚悚劇，和正邪混雜（莉莉安・吉許Lillian Gish 保護者姿態的老處女、米契瘋狂的牧師）在經濟大恐慌期間爭奪溫德絲純真孩子的作品，其影像包含充滿陰影的表現主義，也有應和葛里菲斯戲劇的城市抒情色彩，還有夢幻的超現實主義（孩子順河而流的逃亡是由動物的大特寫鏡頭來觀看），以及大膽的劇場人工化效果。攝影師史丹利・柯泰茲（Stanley Cortez）在此畫面的三角形打光方式靈感來自西貝流士（Sibelius）的《悲傷圓舞曲》（Valse Triste）。他的劇本從《聖經》上引經據典，表演誇大，故意「純潔」的影像，兩極化的角色和簡單的敘事，這電影看來是以一種詩化的方式來傳達對童年的關注、迷惘和恐怖，成果成功也令人難過。

演員：
Robert Mitchum,
Lillian Gish,
Shelley Winters,
Billy Chapin,
James Gleason,
Sally Ann Bruce

勞勃・米契
莉莉安・吉許
莎利・溫德絲
比利・恰品
詹姆斯・葛里森
莎莉・安・布魯斯

大衛・連 （DAVID LEAN, 1908-1991, 英國）

重要作品年表：

《效忠祖國》（In Which We Serve, 1942）

《快樂天地》（This Happy Breed, 1944）

《相見恨晚》（Brief Encounter, 1945）

《孤星血淚》（Great Expectations, 1946）

《苦海孤雛》（Oliver Twist, 1948）

《一飛沖天》（The Sound Barrier, 1952）

《桂河大橋》（The Bridge on the River Kwai, 1957）

《齊瓦哥醫生》（Doctor Zhivago, 1965）

《雷恩的女兒》（Ryan's Daughter, 1970）

《印度之旅》（A Passage to India, 1984）

《阿拉伯的勞倫斯》（Lawrence of Arabia, 1962, 英國）

　　乾淨的畫面，一個英俊的英國男子穿著阿拉伯服裝，站在黃土藍天之中，把弄匕首思索其命運。大衛・連對勞倫斯的深情浪漫、文學改編也充滿矛盾：這是個詩人戰士，是個自由鬥士，卻代表英國帝國主義。他的影片給人的印象就是其主角與環境的關係的龐大聯想。到了晚期，更一無例外地偏好史詩，驚人的場面和磅礡的景觀，彷彿大即可保證品質。他以吹毛求疵追求完美聞名，雅好重量級文學和歷史題材，卻一再向視覺壯美化投降：在刻意浪漫的《齊瓦哥醫生》，或拙劣虛假的《雷恩的女兒》和掉書袋又粗濫的佛斯特小說改編的《印度之旅》，他這種史詩偏好使他一再選擇含蓄、重親切觀察的故事。的確，他早期較謙虛的作品是表現較好的，如改自狄更斯的《孤星血淚》和《苦海孤雛》，用設計和犀利的剪接，共同創造生動、聰明的娛樂佳作，角色也不會被環境吃盡。在《桂河大橋》——一部野心勃勃卻重點不明、過度強調反戰訊息、卻又揄揚傳統英雄的作品——之後，大衛・連似乎自比為偉大的英國藝術家，使電影成為冗長、沉悶又過度學術化的華麗奇觀。

演員：

Peter O'Toole,
Alec Guinness,
Anthony Quinn,
Jack Hawkins,
Omar Sharif,
Anthony Quayle

彼得・奧圖
亞歷・堅尼斯
安東尼・昆
傑克・霍金斯
奧瑪・雪瑞夫
安東尼・奎爾

史派克・李（SPIKE LEE, 1956- , 美國）

重要作品年表：

《美夢成讖》（She's Gotta Have It, 1986）

《黑色學府》（School Daze, 1988）

《爵士怨曲》（Mo' Better Blues, 1990）

《叢林熱》（Jungle Fever, 1991）

《黑潮》（Malcolm X. 1992）

《種族情深》（Crooklyn, 1994）

《黑街追緝令》（Clockers, 1995）

《六號女孩》（Girl 6, 1996）

《上公車》（Get On the Bus, 1997）

《單挑》（He Got Game, 1998）

《SOS 酷暑殺手》（Summer of Sam, 1999）

《王牌電視秀》（Bamboozled, 2000）

《為所應為》（Do the Right Thing, 1989, 美國）

　　街頭的生活：布魯克林一個炎熱的夏日，年輕人和年老的人彼此鬥嘴，這區的黑白種族糾葛亦將沸騰。史派克‧李也許以種族偏見和衝突的引人研究著稱，他的電影價值可能並非來自其政治觀點（嫌太簡單），而是他用電影形式賦予當代非洲裔美國人的形象。他長於描繪美國黑人經驗的肌理、品質和多樣性，但他那種獨特自信的風格，卻常被其內容掩蓋了。像此處三個老人閒嗑牙坐在街頭，如希臘合唱人般評述片中角色，也聰明地提醒我們族群之代溝分裂，紅色的牆指陳非洲裔美人文化的活力，以及種族衝突的血腥結果。劇中人奔來走去宛如歌舞片的編排，攝影機也繞著他們打轉，從一個動作場面到下個動作，直到最後的暴行高潮。史派克‧李不喜寫實，從嬉戲般的高達式處女作《美夢成讖》和歌舞片《黑色學府》，以及在燈光、色調、服裝、顏色和構圖都做了含蓄改變的《黑潮》，以及《上公車》中黑人男性的陽剛世界，他一再依目的採取不同的表述風格──其流暢的攝影和動力，使他自樹一格。

演員：
Spike Lee,
Danny Aiello,
Ossie Davis,
Giancarlo Esposito,
John Turturro,
Rosie Perez,
Bill Nunn

史派克‧李
丹尼‧艾伊洛
奧斯‧戴維斯
吉安卡洛‧艾斯波西圖
約翰‧特托洛
羅西‧培瑞茲
比爾‧努

麥克・李（MIKE LEIGH, 1943- , 英國）

重要作品年表：

《暗淡時刻》（Bleak Moments, 1972）

《同時》（Meantime, 1983）

《厚望》（High Hopes, 1988）

《生活是甜美的》（Life Is Sweet, 1991）

《赤裸》（Naked, 1993）

《紅粉貴族》（Career Girls, 1997）

《酣歌暢戲》（Topsy-Turvy, 1999）

《折翼天使》（All or Nothing, 2002）

《天使薇拉卓克》（Vera Drake, 2004）

《秘密與謊言》（Secrets and Lies, 1995, 英國）

中下階層的生日宴：這應該是個快樂的家庭聚會，但是
張力、怨憎和真相會無可避免地浮現——畫面中的黑人女子
表面是女主角當年一段忘得差不多的外遇私生女，這個事實
是電影到結尾所浮出眾多秘密之一。也許我們也不意外，因
為麥克・李一直在劇場界工作，這是劇場的典型結尾高潮；
這種背景不僅影響了他的故事（許多是有關家庭和朋友這種
小團體的室內喜劇），也影響他們用攝影機（這裡，他典型
地將所有人放在桌子後方），或偶爾出現的誇大表演，把寫
實的自然主義變成了滑稽劇。麥克・李狀況不錯時，能犀
利、準確地觀察勞工及中下階層的行為和風俗。他與演員工
作密切，往往經過冗長的討論和即興、排練來塑造角色和台
詞，共同鑄成最後的劇本。他常以悲喜交會的寫實主義來反
映教育程度不高、欠缺魅力和世故人的苦樂。可惜的是，他
那些廉價的笑料使他大筆揮就的人物描繪顯得一廂情願和過
於感傷。因此之故，《同時》和《赤裸》（他最具真誠剖白和
電影語言上成熟的作品）以及動人的《秘密與謊言》都是描
寫倫敦好壞生活狀態最聰明、具觀察力的作品。

演員：

Brenda Blethyn,
Marianne Jean-Baptiste,
Timothy Spall,
Phyllis Logan,
Claire Rushbrook

布蘭達・布里辛
瑪麗安・姜-巴布提斯特
提摩西・史帕爾
菲利斯・羅根
克萊爾・洛許布魯克

米契・雷森（MITCHELL LEISEN, 1898-1972, 美國）

重要作品年表：

《浮華謀殺》（Murder at the Vanities, 1934）

《手伸過桌面》（Hands Across the Table, 1935）

《有閒生活》（Easy Living, 1937）

《莫忘今宵》（Remember the Night, 1940）

《愛情至上》（Arise My Love, 1940）

《難捨黎明》（Hold Back the Dawn, 1941）

《黑暗之女》（Lady in the Dark, 1944）

《凱蒂》（Kitty, 1945）

《他的每一個》（To Each His Own, 1946）

《非她的男人》（No Man of Her Own, 1950）

《午夜》（Midnight, 1939, 美國）

　　這個場面絕對錯綜而且是好萊塢式經典：一個歌劇女郎（克勞黛·柯貝Claudette Colbert）低聲和貴族（約翰·巴利摩爾John Barrymore）交談！他們的舉動並不奇怪，他邀她到他的城堡中幫他引誘他妻子迷戀的花花公子，她則假裝女伯爵想要釣到有錢的丈夫——這個奇怪的搭檔是遲早要露馬腳的。這個由比利·懷德（Billy Wilder）和查爾斯·布萊克特（Charles Brackeltt）寫的情節，是最典型的神經暴笑喜劇，但一向被低估的雷森不僅準確地抓到世故的喜劇時刻，而且為片子帶出真心。除了庫克，沒有別人會對破產的巴利摩爾如此寬容，更別說其完全聰明地沉浸在有錢人遊戲的荒謬逃避主義中。他的傑作也許仰賴好的編劇（懷德和布萊克特也寫了《愛情至上》和《難捨黎明》，史特吉斯Preston Sturges也幫他寫了《有閒生活》和《莫忘今宵》），但他的溫和浪漫，視覺上的優雅，以及閑散的表演方式也見證了他的輕柔筆觸。他精於合併喜劇、通俗劇，以及一點點社會批評（許多作品關注階級和財富）。也由於之前他做過服裝設計和藝術指導，他對設計細節特能掌握，無論是佛洛伊德式的歌舞片《黑暗之女》（他公開承認自己是同性戀），或更含蓄的《凱蒂》，是有關貧窮少女攀上社會階層。後來雷森確走下坡（除了《非她的男人》是黑色電影佳作），不過，做為好萊塢最世故的喜劇導演之一，他值得重被評估。

演員：

Claudette Colbert,
Don Ameche,
John Barrymore,
Mary Astor,
Francis Lederer,
Hedda Hopper

克勞黛·柯貝
唐·阿米契
約翰·巴瑞摩爾
瑪莉·阿斯多
法蘭西絲·勒德爾
海達·哈柏

塞吉歐・李昂尼（SERGIO LEONE, 1929-1989, 義大利）

重要作品年表：

《羅德島要塞》（The Colossus of Rhodes, 1961）

《荒野大鏢客》（A Fistful of Dollars, 1964）

《黃昏雙鏢客》（For a Few Dollars More, 1965）

《黃昏三鏢客》（The Good, the Bad, and the Ugly, 1966）

《革命怪客》（A Fistful of Dynamite, 1971）

《四海兄弟》（Once Upon a Tline in America, 1984）

《狂沙十萬里》（Once Upon a Time in the West, 1968, 義大利）

兩個敵對的槍手對決：查理士·布朗遜（Charles Bronson）花了幾年追殺早前逼他參與弒父的虐待狂亨利·方達（Henry Fonda）。李昂尼的風格華麗，反諷也充滿輓歌氣氛。《狂沙十萬里》大部分設在福特最愛的碑谷，一方面批判西部片傳統，也在討論大西部這件事。全片在推翻傳統英雄主義，他的陰暗苦惱的主角被貪婪、復仇、邪惡或粗陋的正義感牽動地走，而他的史詩，充滿倒敘的故事——這裡是個人與鐵路進駐大西部的故事——往往被致命的衝突佈滿。槍戰對決，配上嘈雜又浪漫至極的艾尼歐·莫瑞康尼（Ennio Morricone）音樂，眼、手、槍大特寫幾乎至抽象層次的鏡頭，交錯著優雅對稱的遠景——我們還很少看到新藝綜合體寬銀幕被用得如此戲劇化。李昂尼的巴洛克風格卻是反神話的：從「大鏢客」三部曲以降，男性的戰爭在壯觀的西部景觀中冲著錢和權力，反映出資本主義無情的興起。忘不了的回憶牽動著他們無奈的奧德賽旅程，也成為他的傑作《四海兄弟》的中央母題，帶有普魯斯特層次的灰暗憂鬱的黑幫史詩，最終一組小囉嘍愛情與背叛的痛苦傷口，終被時間治癒。

演員：

Henry Fonda,
Charles Bronson,
Jason Robards,
Claudia Cardinale,
Frank Wolff,
Keenan Wynn

亨利·方達
查理士·布朗遜
傑強森·羅巴
克勞黛·卡汀娜
法蘭克·沃夫
基南·韋恩

李察‧賴斯特（RICHARD LESTER, 1932- , 英國）

重要作品年表：

《一夜狂歡》（A Hard Day's Night, 1964）

《救命》（Help!, 1965）

《我如何贏得戰爭》（How I Won the War, 1967）

《芳菲何處》（Petulia, 1968）

《坐臥兩用房間》（The Bed Sitting Room, 1969）

《三劍客》（The Three Musketeers, 1973）

《四劍客》（The Four Musketeers, 1975）

《羅賓漢和瑪麗安》（Robin and Marian, 1976）

《虎豹小霸王前傳》（Butch and Sundance: The Early Days 1979）

《古巴》（Cuba, 1979）

《超人第二集》（Superman II, 1980）

《訣竅──色情男女》（The Knack ... and how to get it, 1965, 英國）

一個初到倫敦的少女坐在兩個仰慕者抬著從垃圾堆撿來的床走過城市中央。有點古怪，有點滑稽，這個影像是李察・賴斯特在搖擺的六〇年代電影典型的幽默。故事以一個風流男子到處教無經驗朋友如何勾引女人為主，以多情又守禮的方式反映也剝削英國性解放的狀況；其風格宛如預示了以後流行音樂的行銷方式，充滿動感又機巧，將不同繁複角度的鏡頭，經過快速剪接、跳接，不同的攝影機速度組合在一起。他以狂亂、滑稽的動作著名，風格和他首部短片的片名《跑跳站好電影》（The Running, Jumping and Standing Still Film）很像。他和披頭四拍的《一夜狂歡》和《救命》都強調青春活力，讓四個歌手不斷跑東跑西，表達他們年輕男子為動作而動作的純真快樂，也顯現他們一直逃離瘋狂歌迷的追趕。同時該合唱團無傷大雅的離經叛道也被賴斯特拍得帶有超現實的可親味道。在他另兩部娛樂性高又時髦有關人類瘋狂的寓言《我如何贏得戰爭》、《坐臥兩用房間》呈現了他呆瓜式的幽默。賴斯特最好的電影事實上是比較平和的《芳菲何處》、《羅賓漢和瑪麗安》和《虎豹小霸王前傳》，重視角色塑造而不只是視覺技巧。不過他六〇年代之後的作品無足輕重，喪失了他註冊商標式的生動活力。

演員：
Rita Tushingham,
Ray Brooks,
Michael Crawford,
Donal Donnelly

麗泰・杜仙涵
雷・布魯克斯
麥可・克勞馥
多納・唐納利

艾爾伯・列溫（ALBERT LEWIN, 1894-1968, 美國）

重要作品年表：

《月亮和六便士》（The Moon and Sixpence, 1943）

《多瑞安・葛雷的畫像》（The Picture of Dorian Gray, 1945）

《潘朵拉和飛翔的荷蘭人》（Pandora and the Flying Dutchman, 1951）

《沙地亞》（Saadia, 1953）

《活偶像》（The Living Idol, 1957）

《好朋友的私事》（The Private Affairs of Bel Ami, 1947, 美國）

「好朋友」的這個閣樓，裝飾有古怪的古董燈、怪爐子、畫片和天花板，裡面透著一股挑剔、吹毛吹疵的裝潢品味。由製片轉為導演和編劇的列溫偏好「藝術性」、文學性的題材（《好朋友》是由莫泊桑小說忠實改編的聰明作品，故事是退伍窮軍人靠寫八卦專欄求生，另外也無情地出賣喜歡他的一連串女人），也偏好求毛吹疵地考據複製古裝環境（他常喜歡引仿自名畫，如此片即由恩斯特 Ernst 的「聖安東尼的誘惑」The Temptation of Saint Anthony 而來；而由王爾德 Oskar Wilde 小說改編的《多瑞安·葛雷的畫像》則用特藝七彩插入艾爾博特 Ivan Le Lorraine Allbright 所畫的道德淪喪主角畫像）。雖然他的作品經常被譏笑為粗俗、矯情又囉嗦冗長，片子倒常擁有漂亮雋永的對白——也難怪高傲犬儒的山德斯（Georges Sanders）演了他的前三部電影——角色也在心理層面上深沉又含蓄。「好朋友」不只是個無賴，光看他在此鏡頭中那種帶著懷疑苦惱的神色，即知他也自覺是自己機會主義的受害者。他的片子也不只是在文學上有趣，在《月亮和六便士》和《多瑞安·葛雷的畫像》中拍出十九世紀倫敦、巴黎的優雅氣氛，在《潘朵拉和飛翔的荷蘭人》卻有超現實、華麗的影像，帶著神話和通俗劇色彩，是美國人拍過最浪漫異國情調的電影之一。

演員：
George Sanders,
Angela Landsbury,
Ann Dvorak,
Frances Dee,
Albert Basserman,
John Carradine

喬治·山德斯
安吉拉·蘭斯伯瑞
安·多弗拉克
法蘭西斯·迪
亞柏·巴瑟曼
約翰·卡拉定

國家圖書館出版品預行編目資料

導演視野：遇見250位世界著名導演／Geoff Andrew
著；焦雄屏譯. －－初版. －－臺北市：麥田出版：
家庭傳媒城邦分公司發行, 2005 [民94]
　　冊；　公分. －－（麥田影音館；13）
含索引
譯自：Directors A-Z: a concise guide to the art of 250
great film-makers
　ISBN　986-7252-32-2（上冊：平裝）

　1. 導演 － 傳記

987.31　　　　　　　　　　　　　　　　94008526